U0004758

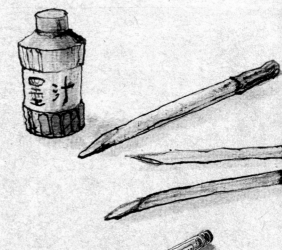

Taiwan Creations

作者／顧兆仁

水彩風景速寫繪畫課：
顧兆仁旅繪台灣
技法教學

樹景·水景·田園·橋梁·建築·老厝
老街·小鎮·車站

● 速繪基礎七堂課：線條、構圖、色彩、透視、
　筆材、光影、步驟示範。

● 精選 182 景速寫作品，獨家繪畫心法與應用技
　巧，隨走隨畫城鄉風景。

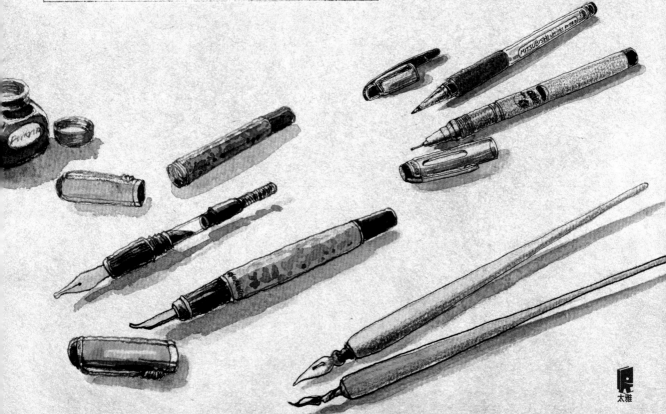

太雅

我喜歡旅行也愛記錄當下的美景與事物,以前愛拍照,沒事時就背著相機包出門,最愛記錄大山大海和大城市的晨昏景象。現在,則帶著簡便的紙筆和水彩,漫無目的,隨興而行,看見什麼就記錄什麼,享受一種倘佯悠閒生活與記錄旅行所見的樂趣,經由自己手感溫度而成的景色,都是美好的。

許多畫友們對於速寫作品的構圖取景、立體效果、光影拿捏與人物肢體等處理常有疑問,包括怎麼畫?有哪些工具?構圖時要注意什麼?上色方法 等。感謝太雅出版社邀約,讓我將多年來在玄奘大學與社區大學現場寫生授課的經驗與心得,整理撰寫成輕鬆簡易的教學內容,編輯成書,期盼讓更多愛畫畫的朋友們進入美好的速寫世界。

本書分成兩大單元,一是「速寫技法與示範」,從認識速寫開始,除了解析透視原理、介紹線繪與色彩特性外,還有常見速寫主題與表現景物特色的說明,並利用一步一步的示範,解說速寫從構圖到完成的詳細步驟;第二單元是「藝遊台灣實例解析」,面對不同的題材與場景,藉由一幅幅速寫作品,分享在現場從了解景物的背景故事開始,投入情境而畫出內心的感受,並說明當下應當注意的細節與可以使用的技巧,同時也標示出每幅速寫作品的取景地點。「速寫」是一門現在十分便利的繪畫形式,希望利用深入淺出的文字與畫面,讓無論是否有寫生經驗的讀者,都能快速掌握速寫的要點。若以此為速寫的學習藍本,每次外出時,都要求自己做一次速寫練習,相信你假以時日,定能開創屬於自我風格的優質畫作。

感謝方彩欣教授、邱文彥教授、陳文盛教授、郭淑敏老師、張柏舟教授、張晉霖老師、楊清田副校長、鄭秋榮老師、謝明勳教授(按姓氏筆畫排列),為本書作序,有他們對於個人速寫的支持與編寫這本書的鼓勵,才能為推動美好善良的社會風氣,開創一股美麗人生的心境而努力。回憶本書從發想到落實出版,除了撰寫文稿地點時,需要反覆詢問腦容量超驚人的太座,文章與主圖的核對也耗費了許多時間,期間歷經一次教學活動的舉辦,還有多次與太雅出版社討論、補充與修正,非常感謝太雅編輯部眾編輯與美術設計許志忠專業的協助,本書才得以出版,謝謝。

顧兆仁

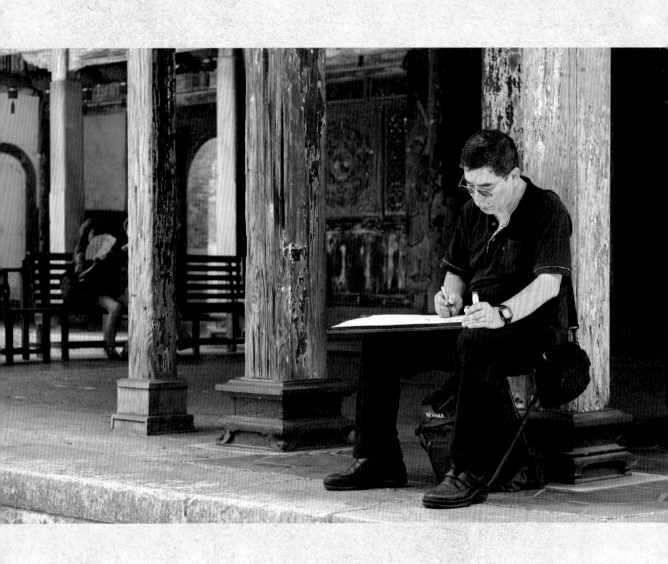

方彩欣 | 輔仁大學應用美術系主任兼研究所所長、數位繪畫藝術家

認識顧教授是先接觸其在業界精采的多媒體作品，多媒體是一種混合敘事、圖像、音樂、攝影、動態……等多重美感結合的訊息視覺語言之整體呈現。後來再觀賞到顧教授的寫生作品，才明白原來這項獨特的基礎美術能力是造就他在設計或應用於其他領域的強大後盾。數位年代，新生代覺得美術可以被電腦取代，然而擁有最新的科技，並非代表能做出最感人的作品，創作者的作品反映其內在感情和看世界的美學。

這是一本與其他水彩素描相當不一樣的書籍，設計學校希望培養出具有整合思考能力的學生，而非只是技巧的熟練，由於顧教授在業界工作的豐富能力，書本中談論到的繪畫經驗也能被應用於現代的影片、動畫、遊戲的場景表達和視覺語彙，是難能可貴之處。

邱文彥 | 台灣海洋大學、中山大學榮譽講座教授

《水彩風景速寫繪畫課：顧兆仁旅繪台灣技法教學》一書，以多元角度取景的畫作為實例，介紹速寫的各種工具和技法。作者分析攝影與速寫的異同，強調速寫在工具、素材和表現上，更能展現創作者的風格。他以豐富的教學經驗，層次分明的架構，深入淺出地解析取景、光影和構圖等技法。他的畫作，除有獨特的視角、生動的筆觸、流暢的設色之外，更蘊涵淳厚的情感。讀者不僅可看到他行遍台灣精采的畫作，也感受到顧教授對於鄉土人文的熱愛，令人敬佩與感動。

陳文盛 | 陽明交通大學榮譽教授、速寫台北社團共同創立人

顧教授這本新書除了指導入門者速寫的技巧之外，也激勵我們其他速寫的實踐者。我很贊同他主張的速寫不打草稿，因為速寫好像與好友聊天，聊天不打草稿的。本書談的速寫技法都是先線條再上彩，這是現代速寫者大都遵循的步驟，所以線條的品質非常重要。顧教授很詳盡地介紹各種線條筆，以及如何用它們達到不同的美感效果。

名攝影師的顧教授精闢地比較攝影和寫生。如果只講求忠實和快速，寫生

絕對比不上攝影。寫生應該發揮自由隨性的特質，讓畫家的個性、歷練，以及現場的感動反映在作品上，傳達給觀賞者。書中可以看見顧教授無比勤快的人文風景寫生。有志者在賞圖之餘，要學習顧教授隨時隨地動筆的好習慣，快樂隨性地寫生去。

郭淑敏 ｜ 台灣水彩畫家

　　顧教授以豐富的速寫教學經驗收羅了戶外寫生眾多的題材類型，舉凡樹景、水景、田園、橋梁、建築、老厝、老街、小鎮、車站，皆有精要的解說，敘述口語化淺顯易懂，重點以螢光筆標示也是貼心的設計。

　　在基礎技法教學的七堂課：線條、構圖、色彩、透視、筆材、光影、步驟示範，每一個小重點都有範例和詳細解說，讀者定能更加清楚作者要傳達的意念；「小技巧」視窗是作者的獨家繪畫心法與應用技巧，對提升作品的藝術性和增添趣味性皆有大大的幫助，加強了初學者的成就感。

　　同題材類型呈現的速寫技法實例解析，呼應了基礎技法教學的七堂課，讓讀者能完全靈活運用。作者對畫面思考的心路歷程加上輕鬆遊記，一幅畫一個故事是所有旅繪者心所嚮往的。所有速寫範例作品無論大小，皆標示有描繪地點，也值得作為人文收藏。

張柏舟 ｜ 前台灣師範大學設計研究所教授兼所長

　　學畫必須經過三個過程，從臨摹到寫生再到寫意創作，而寫生是針對景物之形狀、光線及色彩等，實際探索思考作畫的表現技法，但寫生有時因時間限制，必須即時快速紀錄所見風景，這就是所謂的速寫，也是旅遊記事或旅遊速繪，台灣大約在 2012 年開始有這波熱潮，但太多人進入速寫寫生時，常在繪畫技法、工具材料認識、畫面構圖及色彩運用上產生不熟悉的困難，適逢顧兆仁教授透過其平時速寫教學經驗，出版技法教學，綜合寫生的各種題材一一加以示範，也從中提出對速寫工具的介紹、線條運用、畫面構圖、上色與調色，以及透視的基本原理，對想學習風景繪畫速寫或旅遊速繪者，是極佳的學習範本。太雅出版社為顧兆仁教授出版實用繪畫技法一書，在此特別推薦。

張晉霖 ｜ 巧育文化事業有限公司負責人、童書繪本作者、插畫家

第一次碰到顧教授是在某次速寫活動時，當時他畫日式建築的景觀令我為之驚艷，從建物結構的準確性、線條的活潑與順暢，作畫過程既快速且具美感，以及空間的分配、物件之安排，在在組合出一張既優雅又富藝術性的作品。

此書是顧教授以多年教學與速寫旅遊的經驗所集結而成的好書，從選景、下筆到完成過程所應考量的技法與條件，再到人物、結構、色彩、光影的運用，繪畫技巧的應用、基礎條件的學習、配備器材的心得，都可見到顧教授凝聚其教學經驗的精華，是一本對於想學速寫繪畫、初學者及旅繪速寫的朋友們，最佳的速成學習工具書。

楊清田 ｜ 臺灣藝術大學前副校長、視覺傳達設計系教授

我和顧院長的結緣甚早，始於民國 60 年代進入藝專 (今台灣藝大) 求學時期。顧教授早期從事多媒體設計，後期進入玄奘大學任教；期間，潛心速寫教學與創作。積多年之經驗，深切體會速寫對學習藝術、設計者的重要性，包括線條、構圖、色彩、透視、筆材、光影等技法，靈活運用，變化萬千。本書中特別作系統性介紹，並精選近二百幅作品，以獨家心法作技巧性示範。而其隨走隨畫的城鄉風景主題，亦令人倍感親切。為了讓買書及在網路書店瀏覽者更方便理解，是余樂予推薦之主因。

鄭秋榮 ｜ 建築師、圖文作家

如果以書法看速寫，速寫應該是行書，行書雖仍有基本筆法，但容許創作者有隨興揮灑的空間。顧老師深具扎實功力，除循序漸進地，引導正確的美學知識和透視原理外，精采的是，幾張不經意展示的長軸式作品，其一是從山腰俯瞰對岸的村落，從上橋、過溪到櫛比鱗次的村屋，遠至綿延的山巒，視野開闊，層次分明，細細瀏覽，引人入勝。

當有一天，您面對場景，能悠遊自在地享受陽光，在下筆的瞬間，時間凝固，周遭的吵雜、目光、冷暖離您遠去，天地間，只有景物和自已的內心在對話，停筆時，全身舒暢。此時的您就是速寫達人，也是顧老師期待分享予您的。

謝明勳 | 玄奘大學藝術設計學院助理教授

　　想要帶著輕便畫具踏上旅行？羨慕那行雲流水的速寫功力？不再畏懼在穿流不息的遊客群中作畫？顧兆仁教授這本《水彩風景速寫繪畫課：顧兆仁旅繪台灣技法教學》讓躊躇不前、知易行難的速寫初學者有了前進的方向與動力。內容以大量的案例、不同主題面向，深入淺出地向學子介紹速寫技法，讓其有練習的依據、有勇氣進入速寫天地。

　　本書內的每一幅速寫作品都是顧教授走訪名山勝水、市井街弄，用藝術之眼去觀察發現生活中的美感，並用畫筆記錄下浮光掠影中的感動片刻。證明速寫不僅僅是一種藝術表現，更是落實自然之美轉為日常美感經驗的生活方式。顧兆仁教授推動速寫不遺餘力，本書就是他邀請大家一起速寫過生活的邀請函。

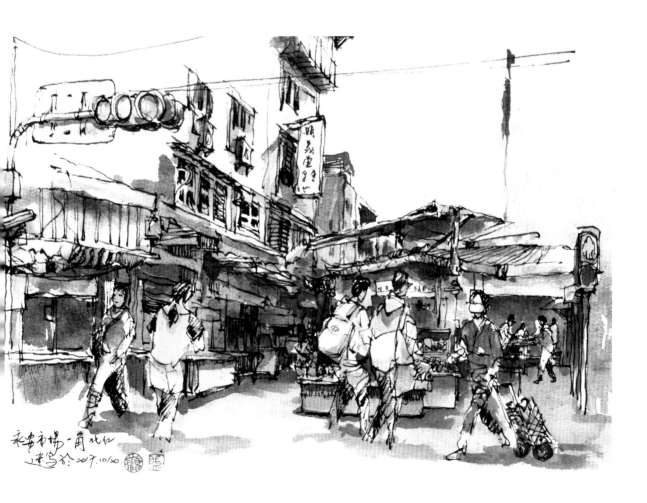

永安市場一角 北仁
速寫於 2017.10/20

目錄

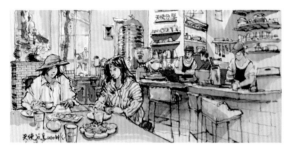

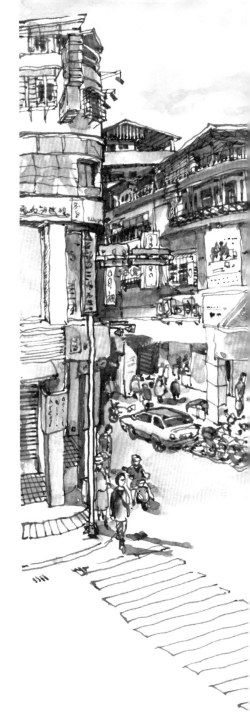

PART 2
藝遊台灣實例解析

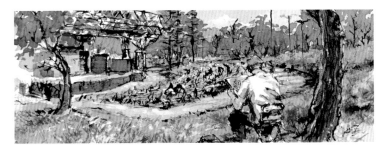

Lesson
08
園林與樹木
94

Lesson
11
城鎮與車站
154

Lesson
14
廟宇與教堂
202

Lesson
09
湖海與河流
118

Lesson
12
街道與橋梁
174

Lesson
15
老厝與古蹟
218

Lesson
10
鄉居與田園
140

Lesson
13
聚落與部落
188

9

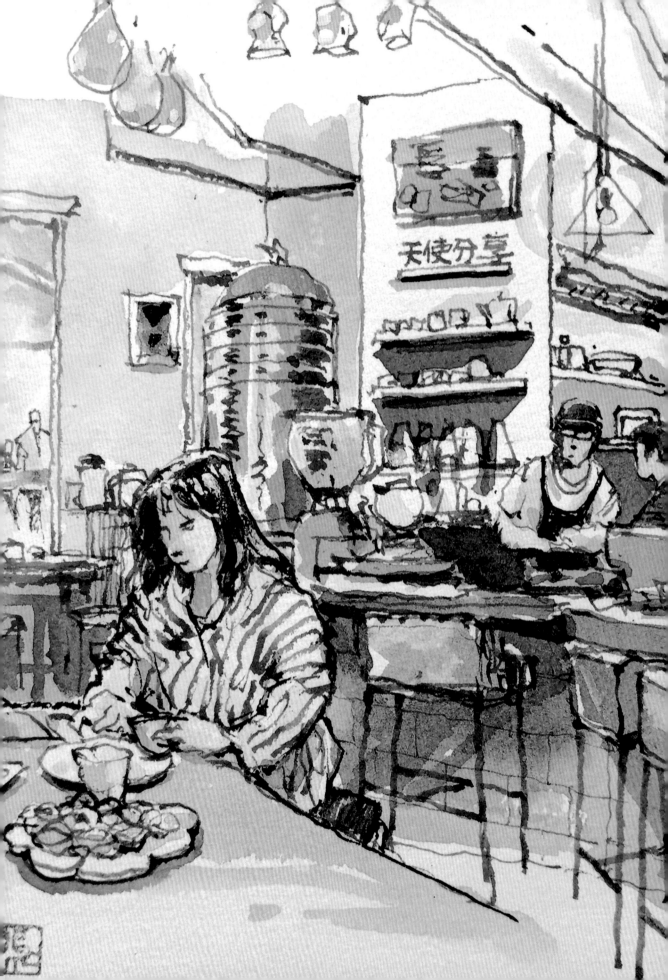

PART **1** ————

速寫**技法**
與**示範**

速寫
如何畫？

速寫能力是許多藝術設計工作者的重要技能，而對於更廣大、更感性的人來說，出外旅行隨手畫下旅程中人事物的點點滴滴，更是人生中特別深刻的況味。在我多年的教學經驗中，經常帶著學生外出實地速寫教學。找到一個喜歡的角度，用紙筆迅速地為學生示範，不但展現出「速」的精神，也為學生解惑，幫助他們奠定深厚的現場速寫功力。

簡單來說，速寫時先要取景，觀察影像的遠近層次、輪廓線條、明暗光影，在腦中計畫好待落定的景物，想好了之後，就快速地將盤算好的影像內容，落實到畫紙上面。這常是教學上所謂的「要有感覺」，那沒有感覺時怎麼辦？沒關係，就用「愛畫」為出發點吧！

線條與勾勒

速寫一般為先畫線條再上色彩。線條主要是勾勒出眼前景物的輪廓與範圍，可以輕描淡寫，也能粗曠豪放，俗話說「牽一髮而動全身」，作畫時的每一條筆觸可以「牽」出完全不同風格的畫作，是個人獨有的風格展示！接著以色彩塗敷於畫紙，個人認為只要顯示出光影明暗和色彩層次就好，也可以用喜愛的色彩和風格，增添可看性。

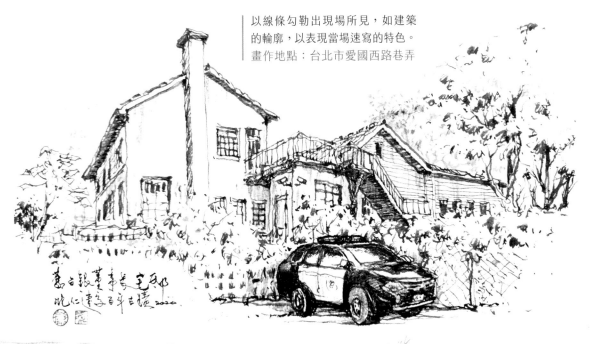

以線條勾勒出現場所見，如建築的輪廓，以表現當場速寫的特色。
畫作地點：台北市愛國西路巷弄

熟練線條

速寫強調以現場寫生的方式，快速地將眼前看到的景象畫下來，沒錯！關鍵詞是「快速」。

有的人習慣先用鉛筆畫出大概的位置與布局，再以墨線將線條勾畫一遍，以我個人的經驗，不太主張此方法，因為照著鉛筆線條以墨線勾勒，容易讓墨線線條變得拘謹而不流暢，失去直覺線條的個性；此外，用兩倍的時間畫線條，還要用橡皮擦拭去鉛筆線，不但耗時，也可能傷害紙張。最好是不打鉛筆稿，直接畫墨線，剛開始可能會不習慣或是畫得有誤差，但隨著練習的次數增加，自然就會畫出流暢與準確的線條。一開始就用鉛筆的人，也可在練習一段時間後，漸漸捨棄鉛筆這道程序。

快速勾畫的線條，呈現活潑自然的調性。
畫作地點：台北當代藝術館一側

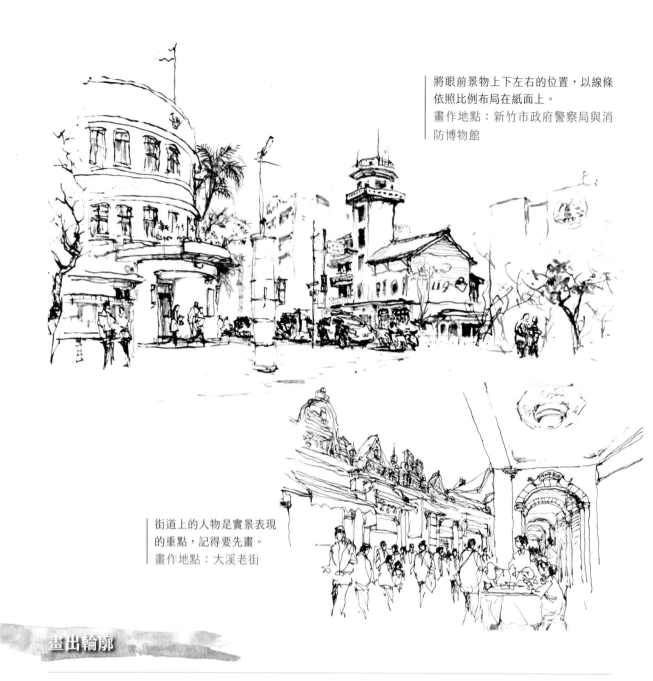

將眼前景物上下左右的位置，以線條依照比例布局在紙面上。
畫作地點：新竹市政府警察局與消防博物館

街道上的人物是實景表現的重點，記得要先畫。
畫作地點：大溪老街

畫出輪廓

出外寫生的第一步，就是找到一個喜歡的角度，依照紙張的大小與長寬比例，在心中先思考呈現的主題內容，以及上、下、左、右的取景範圍，還有前景、背景……等，約略想清楚在畫紙上的位置，接著**先畫出較高點的景物，兼顧比例原則，漸次往上、下、左、右畫出，直到可能出現人物的位置，將人物的動態輪廓與前景，一併勾勒出來。**

假如畫畫講究運筆的順暢感，那麼速寫畫線條時，講求的就是對於筆的掌握力。無論用哪一種筆，只要能畫出順暢的線條都好，找到一枝順手的畫線工具後，畫出的線條必然靈動活潑。

另外，「人物」往往是表現主題必要的元素，這樣才會有「人文韻味」的實景感。而且極有可能是落在畫面的前面，千萬要先畫，否則等所有畫面上的線條都畫完，卻沒有留出前面的空位，人物無法置入，畫出來的景色變成一座空城，或是無人的街道，就悔之晚矣！

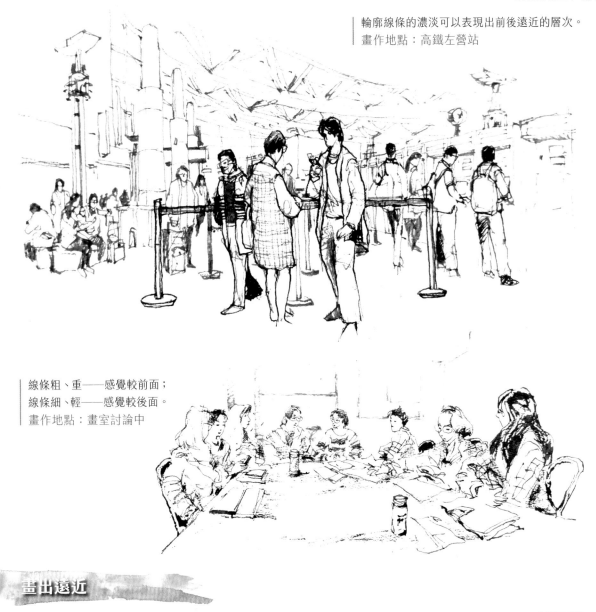

輪廓線條的濃淡可以表現出前後遠近的層次。
畫作地點：高鐵左營站

線條粗、重——感覺較前面；
線條細、輕——感覺較後面。
畫作地點：畫室討論中

畫出遠近

　　所謂將眼睛見到的物體帶入畫紙，簡單的說，就是掌握想要畫出景物的大小和位置，如同在眼睛前面有一面透明的玻璃，我們只不過將透過玻璃的景物，描繪在眼前的玻璃上而已，所以只要**隨時注意「輪廓位置」和「相關比例」，就可以畫到準確的位置上**，例如前後電線杆長度的比較、屋簷左右的高低差異、長短與斜度。

　　這時，如果畫出的墨線色韻有深、淺的變化，**以線條的濃淡來表達近與遠的層次**，就更有意思了！墨色的濃與淡配合線條的粗細不同，所呈現的線繪效果，可以讓畫面有更豐富的變化，表現出粗曠與細緻兼具的線條特色與風格。一般來說，越靠近自己的物件，線條輪廓越清楚，也就越濃；反之，離自己越遠，線條輪廓越模糊，就越淡。

墨色濃淡與粗細的比較

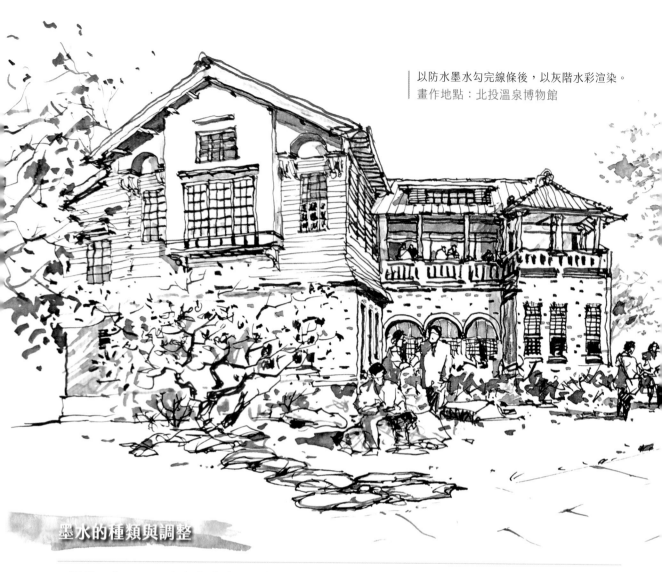

以防水墨水勾完線條後，以灰階水彩渲染。
畫作地點：北投溫泉博物館

墨水的種類與調整

通常，為了下一步畫水彩時可以做出渲染效果，以美工鋼筆所畫的線條墨色，乾後應該要能防水，好讓水彩上色時有較純淨的表現。若使用代針筆或簽字筆，一定要用有標記防水或抗水性功能的筆材。一般來說，墨汁都能防水，所以用毛筆或枯枝筆蘸墨汁來畫是能防水的。

無論是鋼筆用的防水墨水，或是墨汁，在稀釋為較淡的墨色時，不宜使用自來水，應該選擇乾淨的清水，例如蒸餾水或是煮沸過的開水，而且在自行裝填不同濃、淡墨水的過程中，應保持環境清潔，以避免墨水中侵入了細菌，可能造成墨水發霉或變質。

我出門時，筆袋裡總是裝著三枝不同濃淡的美工鋼筆（已事先自行調整好色調與濃度，分別為深黑、中灰、淺灰）。有時還會多帶幾枝，裝填不同濃淡的墨色。

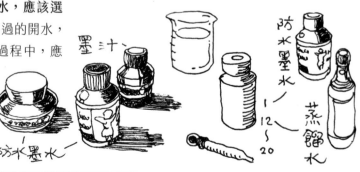

墨汁

防水墨水

防水墨水

蒸餾水

1
12
~
20

小技巧

　　有時創作主題的布局不錯、線條成熟又有變化，或是美感夠好，則只用線條而不上色，也能呈現出一幅很有特色的作品；或者，可以在不破壞線條的魅力下，用單色不同層次的灰階，來表現明暗的變化，或以強烈單純的色彩，彰顯主題的構圖與立體感，呈現作品的強大張力，更有一種趣味。

見証北投意晟歷史
优化達麦於百年古
蹟溫泉博物館

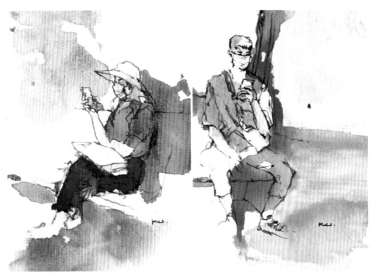

以隨性的色彩，襯托線條的活潑性。
畫作地點：台北捷運車廂

適度掌握色彩在輪廓的位置，表現趣味性。
畫作地點：台北捷運車廂

強烈的圓弧層次渲染，配合機車的形狀變化。
畫作地點：台北街頭

具幻想的柔和渲染，表現看手機之人的思緒。
畫作地點：台北咖啡店內

瀟灑的色彩可以突顯線條的活力與動感。
畫作地點：新竹繪畫教室一角

渲染與色彩

速寫過程中的第二個重點就是上色，由於外出現場寫生時，裝備與工具應該盡量輕便；剛好，水彩是較簡便又色彩多變的上色工具，相較其他來說，顏料也較便宜，因此就成為畫友們速寫時最普遍愛用的上色工具了。

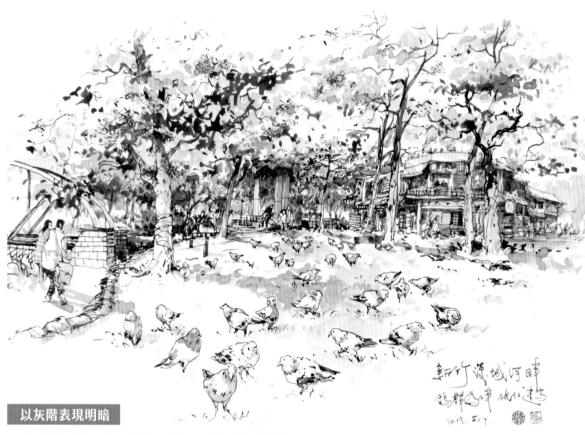

以灰階表現明暗

以灰黑色線條勾勒完整張作品後，以相同的灰色顏料，摻水調出深灰、中灰與淺灰等多種灰階色調，在景物上表達現場光影明暗的層次。
畫作地點：新竹護城河畔

掌握光影明暗

水彩上色具有技巧，對於初學者來説會有一些難度，**在還不熟練的情況下，不妨使用單色或灰階的水彩，先學習掌握景物在光線的照射下，色彩亮暗之間明度的處理。**

另外，練習顏料與水分在水彩紙上的操控技巧，這也是一個較快的學習方法。反覆多練習幾次，還會發現不同的水彩紙吸水渲染與顯色情形也不一樣。

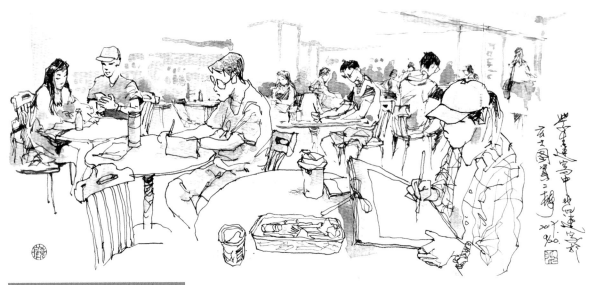

將灰階換成其他的單一顏色

藉此觀察自己對於色彩的感受，例如寒色、暖色與中性色的表現。

畫作地點：玄奘大學便利商店前

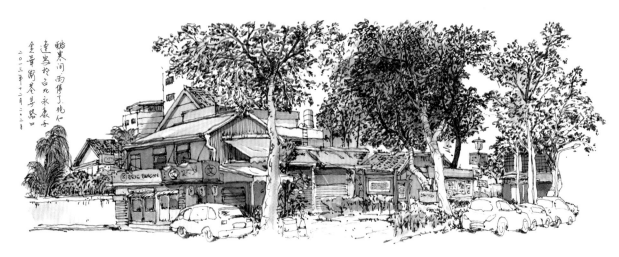

局部納入不同的色彩

掌握住明度的渲染與呈現的效果後，將局部用不同的色彩或灰階加入另一單色，兩種顏色混和渲染，也就是在調色盤上和水，並加入其他顏色，去表現局部的顏色，例如招牌、樹叢，呈現灰階線條與色彩間，色調層次的變化，並從中感受不同水彩紙質與厚度的差別。

畫作地點：台北永康街一角（上圖）、台北溫泉博物館後方（右圖）

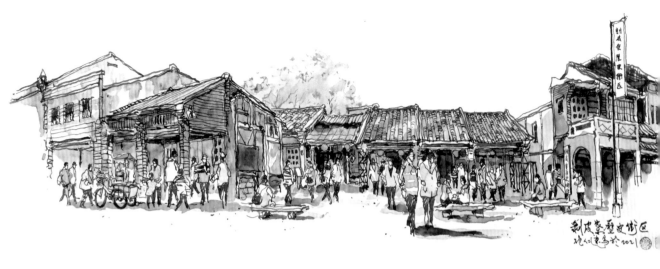

混合互補色取代黑色

當掌握灰階線條與色彩運用的基本認知後，可避免直接用黑色，**以互補色取代能避免色彩混濁**，例如深棕色與藍色混合，作灰階的層次。上色時經由觀察現場以掌握一個基本色調，例如以黃色為基調，加入不同灰階的層次以表現向光面較明亮、背光面較暗沉的上色方式。

畫作地點：台北市萬華剝皮寮街區

■ 深棕色與藍色混合變黑

■ 黃色的三個層次

小技巧

隨時配合寫生當下的光線與色彩，觀察光線的明度與彩色，是在外取景重要的一項技巧，例如天空的色調，陽光的方向……，使用的色彩無需太過濃豔，有時太突出的色彩吸引目光，反而分散了對於作品主題的注意。因此，不宜出現過多濃烈的色彩，淡彩更顯得出作品高雅的氣質。

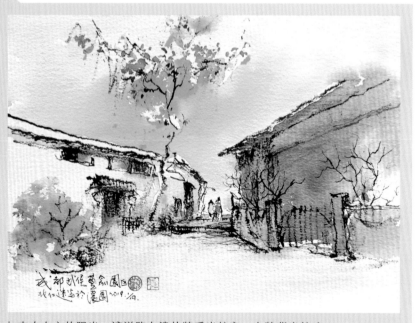

來自右方的陽光，讓道路左邊的牆受光較亮；右牆背光較暗。
畫作地點：成都武侯藝創園區

掌握渲染效果

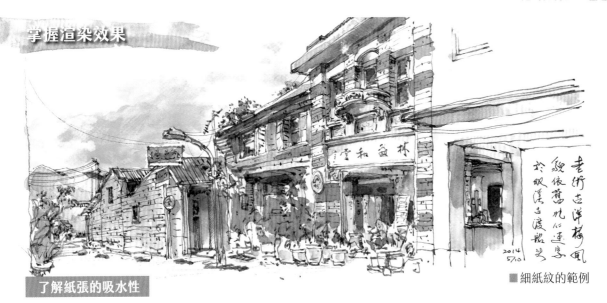

■ 細紙紋的範例

了解紙張的吸水性

　　不同的紙張畫出來的色彩與吸水效果不同，也適合不一樣的風格，例如紋路較粗的畫紙，紋理特效易於彰顯，**吸水性較強也乾得較快；而較細紋的水彩紙，紙紋效果不重，吸水性較弱，乾得慢一些**，經常能顯示豐富與細微的色彩變化。若紙張乾得快，就要盡速掌握用水與渲染時機，以免效果不佳，而紙張乾得慢，就得有耐心。另外，紙張的尺寸與厚度也都可能改變速寫的時間、技法與色彩的表現。

書作地點：雙溪老洋樓（上圖）、成都武侯（右圖）

■ 粗紙紋的範例

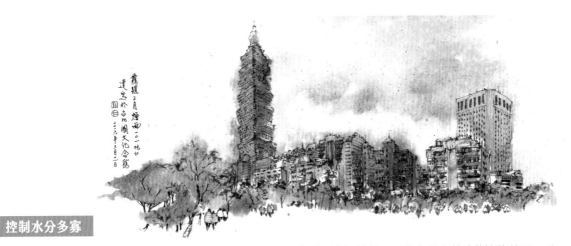

控制水分多寡

　　水分的掌握是水彩風格表現的重要關鍵，所以外出時應準備(1) 吸水性佳的工具，如衛生紙、吸水海棉……等，能夠在水分過多、色彩濃度太強時，適時吸拭以改變水分多寡與色彩濃度，以修正渲染效果。(2) 使用噴水壺或是較大的筆刷，可以適時增加渲染程度，於上色前、中或後，在紙面上局部區域噴水或刷水，都可以修正渲染層次，添加表現技法與趣味。

　　有時，潮濕的紙面更能表現出特殊的渲染效果。戶外寫生偶而會遇上快要完成時突然下起小雨的狀況，**水彩紙在潮濕的空氣中非常敏感，潮濕的紙面會讓顏料變得非常容易擴散**，甚至已經畫好乾了的色彩，突如其來的雨滴也能造成點點水漬。收拾避雨的同時，思考如何改變畫面風格或主題，突出水墨色韻的特色，變成雨中或濃霧的效果，也是一種樂趣。

書作地點：國父紀念館

在速寫作品上應用水彩上色的技法非常地多,例如淡彩渲染,也有以濃彩色塊,或採大面積留白僅局部上色,也有使用大面積的水,渲刷底色的作法,刻意留下渲刷的筆觸。各種技巧都能顯現出另類的光影與色彩風格,值得愛畫的朋友們多多嘗試,並找出簡中樂趣。

以大刷筆渲刷整張藍色,並保留水痕與筆觸方向。
畫作地點:台北賓館

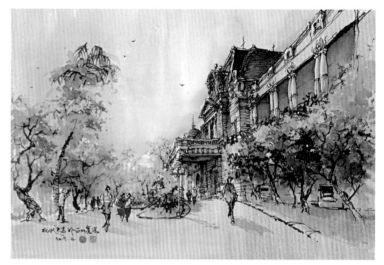

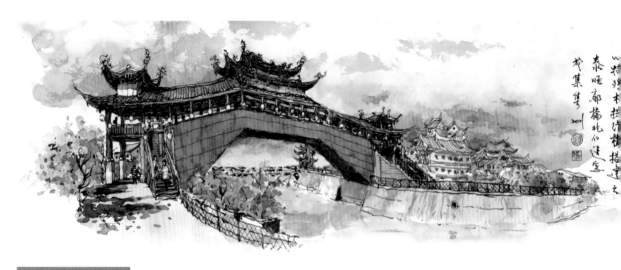

大面積快速渲染

■ 畫雲

水彩顏料以較多的水分塗抹在水彩紙上,趁水分還能流動時,傾斜畫紙造成色彩自然流動。這種技巧經常用於大面積的渲染,是一種快速且自然的渲染方式。例如天空與雲彩或是平靜的湖水,流動的水將顏料如韻律般揮灑在天空或湖面,之後等待片刻,視需要以細柔面紙吸壓浮雲或擦出水面波紋,然後再渲染其他色調如雲彩或湖水倒影等其他光影。
畫作地點:南投集集泰順廊橋

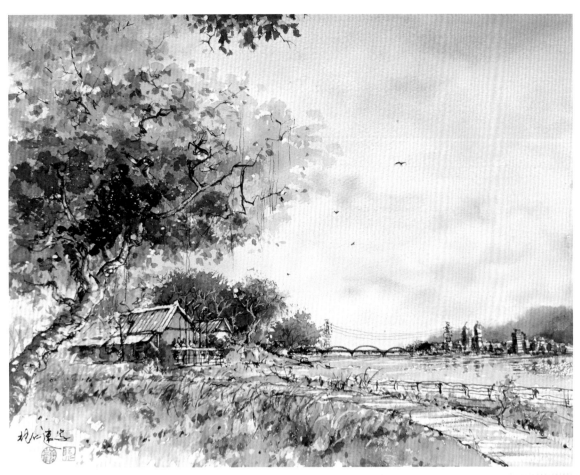

局部渲染效果

　　利用在水彩紙上的水分似乾未乾之際，進行局部色彩渲染，是一種常用的上色技巧。當紙上色彩較乾時上色，新舊兩色比較無法相融，就像以乾筆疊加色彩，產生較僵硬的不透明效果；若在過濕的色彩上加入新的顏色，色彩容易擴散為整片，造成缺乏層次與立體感，色彩也較容易混濁，因此，掌握水分與適時上色即成為水彩渲染最有趣也重要的關鍵課題。

畫作地點：淡水（上圖）、貓空街景（右圖）

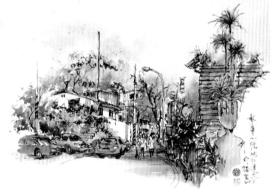

特殊渲染效果

　　如果預先規畫特殊的效果，也有很多在美術材料店能購買到的輔助工具，例如留白膠；另外，在渲染未乾的紙上灑鹽或其他物質，也可以創造一些意想不到的效果：左圖是粗鹽效果，右圖是洗衣粉效果。

拍照記錄
會不會更好？

如果在現場畫寫生的動作，是一個對當下場景的記錄，那麼現在的手機攝影功能那麼強大，何不乾脆用手機在現場取景？不是更便捷、更有效率？萬一畫的不滿意，沒了信心還徒增感傷。乍聽之下，這話似乎很有道理，但是在藝術表現與個人感受的議題上，就應該多作仔細的思考了。

尤其是在藝術創作的觀點下，當有了影像美感與繪畫創作的經驗，再作攝影的取景時，會有怎樣的不同觀點？反之，從事多年攝影創作後，轉而以現場速寫來記錄眼前景象時，又會有什麼不同的想法與構圖？兩者之間的影響為何？個人在攝影與美術兩方面都有多年創作與教學的經驗，對於這兩者的特性、限制、取景觀念，以下分享我的看法。

攝影的特性

要了解繪畫與拍照在創作時的思考差異之前，先想像一下拍照的整個過程，其實就像我們在現場寫生的動作：「鏡頭」像人的眼睛，觀察與注視眼前的影像；「機身」像頭腦，可以記住畫面；「腳架」像身體與雙腳，穩定住要注視的對象；腳架上的「雲台」像脖子，自由轉動，其中，完成捕捉影像工作有三個主要的操控設備，就是快門、光圈與 ISO。雖然機器不比真人靈活，但是能發明出這樣的攝影設備與操控效能，是令人佩服的。

仿效人眼所見

　　簡單來説，攝影的原理就是經過一個鏡頭將光線記錄在底片（感光元件）上，最終沖洗（印）成照片，呈現的影像也可以説是一幅攝影創作。當然創作的過程中，免不了經過一些拍攝當下，或是後製技巧的運用，讓影像畫面更出色，以表現出攝影者欲表達的創作風格。

　　個人認為，**攝影創作所要表現的是「仿效人眼」所見，獲取暫停的一個瞬間，是一個依靠機械與科技得到的「紀實」**，它能去蕪存菁、捕捉人眼永遠無法停駐的片刻，讓霎那變成美美的永恆。所拍得的畫面絕大部分傳達出寫實的臨場感，無論時間、光線、景色、人物、動作……，就像重回當時的場面，所有的人事物都凍結了一般。每當再次觀看這張畫面或沖洗出來的照片，都讓人印象深刻，因為它是真確與理性的記錄，甚至在人們遺忘的時刻，因為有一張當時拍攝的照片，還能成為實實在在的證明。

KU.

攝影需要尋找好的視覺角度，並等待適當的光影時機。

掌握主題與背景的層次、調整主角與配角的構圖位置。

攝影的取景與構圖

　　受限於取景角度的範圍，一旦拍攝完成，就無法改變攝影當下景物的位置。因此想得到較佳的取景，在拍攝前，應先找好現場取景的角度或方向，例如移動相機的拍攝位置、改變攝影鏡頭以拍攝寬景，或特寫局部的影像，多半是較為被動的方式。等待恰當的光影與適當的時機也是一個好方法，當然，也有許多攝影者會特別安排，從而得到一個美好巧妙的取景。

　　除了光影與色彩氛圍的考慮外，愛好不同的主題也會影響取景的視角。有專拍鳥類的，專取飛翔或覓食動作；我一位教授同事專拍花卉，只要一有花訊，就會奔赴現場，取景多半以淺景深特寫純淨的花形，拍得極美；我則喜愛拍攝大山大水，常以寬廣的角度來拍照，取景多半兼顧畫面四周、主題位置與前景、後景的層次。無論主題為何，構圖與影像的美感呈現，是極重要的觀點。

　　畫面上，必須掌握主題重點與背景層次，還

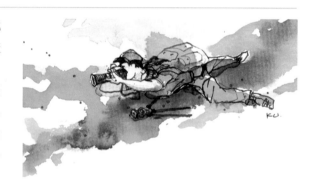

應考慮適度留下影像呼吸的空間，不要太緊與太滿，留下天、地、左、右，掌握照片呈現出來的舒適感；此外，出外攝影取景有許多構圖的陷阱，稍有不慎就會誤觸雷區，例如鄉間常見的電線杆與雜亂的電線、卡通造型的奇怪垃圾桶，或是公園裡修剪為正圓形或方形的樹木，突兀的造型過於搶眼。對我來說，拍照取景通常要耗費很長的時間，不為別的，只為尋找一個適當又喜歡的角度，與等待一個美好又恰當的光影，都是可遇而不可求。

速寫的特性

不同於依賴攝影工具的記錄動作，以快速的寫生形式在現場創作，直覺表現產生的風格，將直接反映出當下內心世界。隨著畫者速寫時的心情（感受），風格的形式受到畫者個人的思緒影響，與人生的經歷與繪畫的技術，甚至歷練有關，藉由眼前的景色激發內心的想法，可能就決定了這幅作品使用怎樣的風格表現；反過來看，對於速寫風格的解讀，約略可以感受到畫者當下的心境。

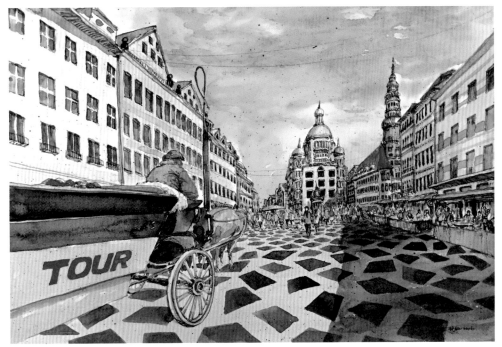

細膩寫實的繪畫風格，表達遊憩街區人物眾多，以及觀光馬車進入花磚地面的趣味。

展現個人化風格

速寫風格樣式千變萬化，喜好也因人而異，沒有對錯也沒有好壞，畫得像也絕對不是唯一的選擇，可以是呈現細膩寫實的概念，或者抽象灑脫的調性、瑣碎筆觸的刻畫、大膽色塊的發抒，抑或淡雅拘謹的形式，有時，畫者在熟練某種繪畫的特色後，受到歡迎，甚至成為他個人專屬的標記。有人喜歡以單一媒材表現，也有人喜歡混合多樣不同媒材來創作，重要的還是要以穩定熟練的技巧，反映當下作畫靈感，才最為妥當。

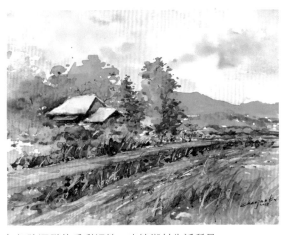

粗獷灑脫的重彩調性，表達鄉村生活所見。

速寫的布局

布局的概念就是將眼前所見落實在紙上，重點是要安排得好看。一般來說，**先考慮紙張的長寬比例，藉由觀察與調整自己作畫的位置，思考想要畫出景色的最高與最低範圍，分別將構圖落在紙張上方與下方的位置**，接著規畫左、右要包含的景色範圍，甚至修改視角與挪移景物位置，讓畫面保持垂直與水平的觀念是基本認知，目的是要讓布局好看。

好看布局的定義可以從幾個方向著手：

在高處作畫

由於主要的景物與影像會往下延伸，可以用相反的布局：讓視平線定在畫面上緣向下的 1/5 處到 1/7 處，除了重點的俯視內容有較大的空間表現外，還能兼顧遠景與空間的層次。

畫作地點：台北保安宮後巷俯視

突顯主題與穩定的布局

視平線定在畫面中下方，例如在畫紙下緣向上 1/3 處或 2/5 處，基本景物都從此處向上堆砌，整張畫面的重心就會向下而穩定。

畫作地點：歷史博物館荷花池

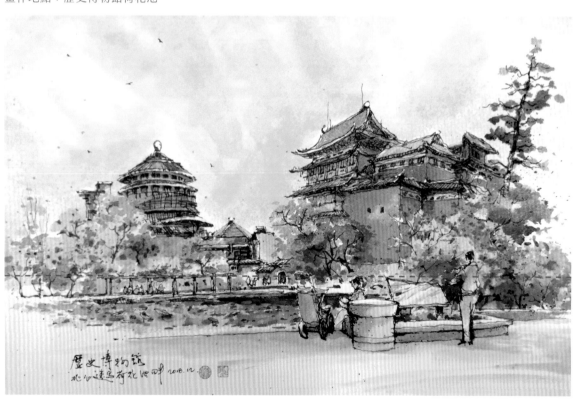

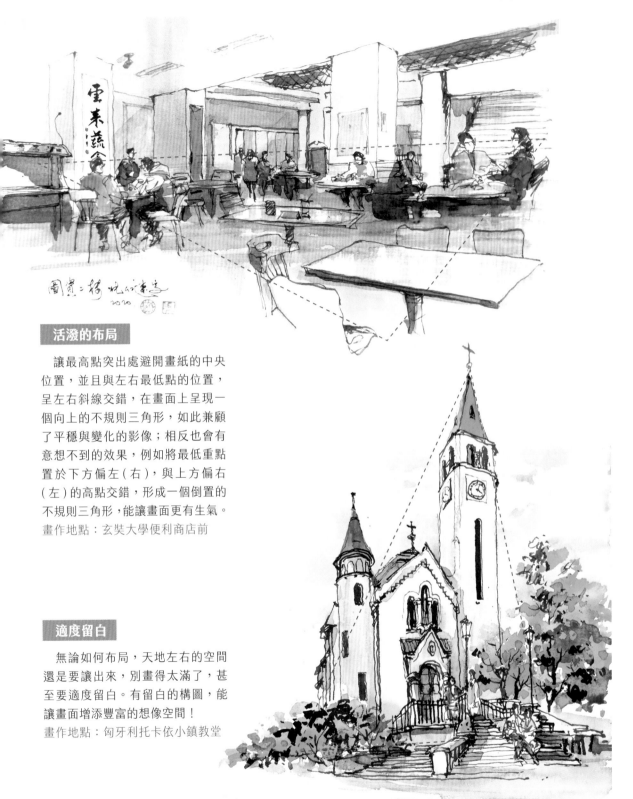

活潑的布局

讓最高點突出處避開畫紙的中央位置，並且與左右最低點的位置，呈左右斜線交錯，在畫面上呈現一個向上的不規則三角形，如此兼顧了平穩與變化的影像；相反也會有意想不到的效果，例如將最低重點置於下方偏左（右），與上方偏右（左）的高點交錯，形成一個倒置的不規則三角形，能讓畫面更有生氣。
畫作地點：玄奘大學便利商店前

適度留白

無論如何布局，天地左右的空間還是要讓出來，別畫得太滿了，甚至要適度留白。有留白的構圖，能讓畫面增添豐富的想像空間！
畫作地點：匈牙利托卡依小鎮教堂

攝影與速寫的異同

以往會認為一台專業的單眼相機與數枚專家級鏡頭，才能拍出好的攝影作品；如今只需要一台輕便的手機，攝影功效不輸以往，更強的是拍完立刻就能特效修圖上傳社群。暫且不談攝影品質的優劣比較，就攝影的基本認知已經改變，手機攝影者無需知悉快門、光圈……等專業原理，只是，過度依賴手機的結果，可能是完全不了解攝影取景的知識，拍出來的畫面也多是大同小異。

反觀，速寫講究的是在現場直接描繪所見的畫面，這是一種原始又直覺的反應，僅需紙與筆即能完成，不但攜帶工具簡便，也重視各人獨有的內心感受，**正因為每個人用的工具、畫面布局與風格都不相同，因此更能表現出屬於自己的創作作品，是獨一無二的。**

畫作地點：迪化街

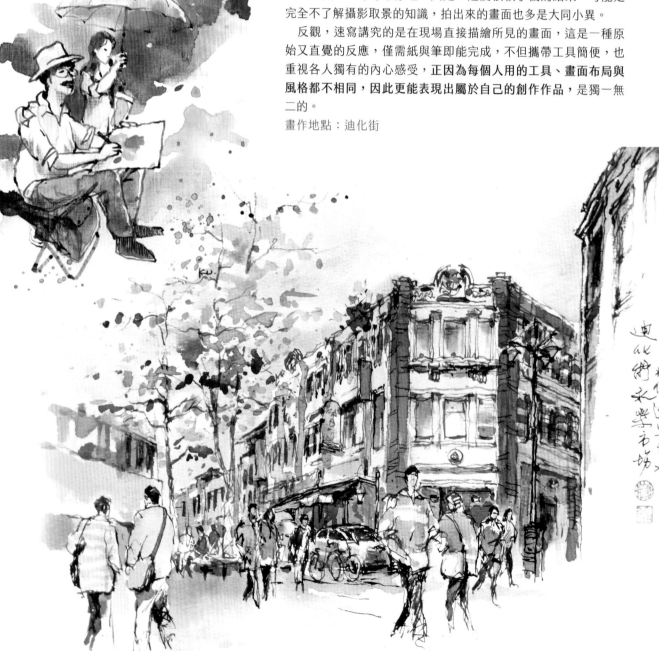

媒材特性：受限與無限

光是紙張，相紙與畫紙的特性就截然不同。相紙有平光、亮面、金屬面，也有仿效畫紙與油畫布的表面紋理；然而畫紙經顏料渲染過後的質感仍然是專業畫紙所特有，不易被模仿。

照片有以放大機顯影、定影沖洗照片，或是輸出、相片噴墨等方式，傳統相紙則重視暗房效果與細緻度，且有固定的比例與尺寸（英吋）。水彩紙講究的是水分與色彩，透過沉澱與顯色程度，在獨特紋理上的表現，畫紙尺寸除了固定的開數之外，也可以依需求自由剪裁，構圖的活潑度高很多，如長三開、長六開等，還可訂製特殊規格，厚度也有區分，還有細紋、粗紋和中粗紋等區別，甚至各地紙廠有不同紙種，各有特色，有時要多試試不同的種類，才會發現最適合自己風格的紙張。

構圖取景：拘束與自由

無論攝影或是繪畫，構圖取景都需依循影像美學構圖的理論，要講究幾個原理與原則：反覆、對比、節奏、均衡、對稱、調和、比例、統一……等，都是能讓畫面看起來更具美感的取景方式。在腦中隨時保有這些概念，到了現場才能夠經由觀察主題與角度，掌握好取景的位置，拍攝或畫下期望中的影像。

構圖的取捨上，攝影不易排除不想出現的畫面元素，例如雜亂的背景、紙屑、電線桿，或是人群中出現不妥的動作與表情，這些都需要改變拍攝角度或事後修圖才能處理。然而，在速寫繪畫中，可以忽視不妥的景物，或是置入一旁原本視線中沒有的景物，甚至將陰天畫成豔陽高照的晴天，或是改變為濃霧瀰漫的偏僻山村，盡量呈現出想像中的完美。

畫作地點：雲南哈尼族蘑菇房

影像呈現：紀實與隨心境而走

　　攝影是掌握真實影像的瞬間重現，一般是多中取一的選擇，從所有照片中選取最完美的一幅。速寫是經由在現場所見的景物，引發心中感受而畫出的影像，由於透過手繪，無論線條、光影或色彩都可自由變化，無論具象或抽象、墨彩或漫畫，要能隨當下心情表現，才是真性。

　　兩者創作走向雖然不同，但想用影像來敘述所見景物的氛圍、意涵、美感或力量，這樣的心態是相同的。在此兩種模式中，我覺得繪畫中，藉由手繪線條與色彩渲染的層次，讓畫面表現出手感的溫度，是數位影像與照片極不易達到的部分。

畫作地點：雲南壩美

Lesson

03

簡單搞懂
透視

在今日透視觀念的成熟發展下，我們可以了解透視的觀念並沒有好與壞程度上的差異，只有準確或不準確（對或錯）的判定。而在描寫景物的繪畫需求上，更離不開準確的透視觀，有人說：「一幅繪畫作品，即使表現出非常好的繪畫表現技法，但若出現了不正確的透視現象，那將談不上是一幅畫作。」即畫作有好、壞的差異，**透視只有對、錯的區分**。由此可見，透視觀念在繪畫的表現上有多麼重要。有清晰的透視觀念，配上雙眼的觀察，就能夠準確的畫圖。其中，最重要的關鍵就是在現場「找出視平線與消失點」。

透視科學

　　透視是一門科學？是的，在西方的藝術發展史來看，透視還真的是一門科學，早在埃及、希臘與羅馬時期的繪畫與壁畫上，就能看到側面人物的肢體動作已有前、後區分距離的概念；而後，也有攤開書本的左右頁，畫面呈現弧形的樣式。在 14、15 世紀文藝復興時期，許多油畫作品上的桌椅與祭台，無論正面或是半側面，都表達了前後深度與遠近的意涵，甚至以光影明暗來表達立體，達文西最有名的一幅作品《最後的晚餐》中，就是以集中於畫面正中央，耶穌頭頂的消失點（一點透視法）所繪，也成為畫面視覺焦點的所在。

　　由此可知，人類對於透視的發現，是經過了漫長時間的醞釀，最終才以消失點與視平線的制訂，找出了透視的畫法，並留傳了下來。這樣的繪畫方式採用了近大遠小與光影亮暗的表現，來展現空間遠近的層次與氛圍，許多藝術家也以視平線、消失點的設定，畫出了鄉土、房舍與原野的寬廣景致，並且加入人物在構圖的前景或背景中，表現出主題與陪襯的意義，由於具有準確的立體感，讓作品能夠更真實與精確的呈現。

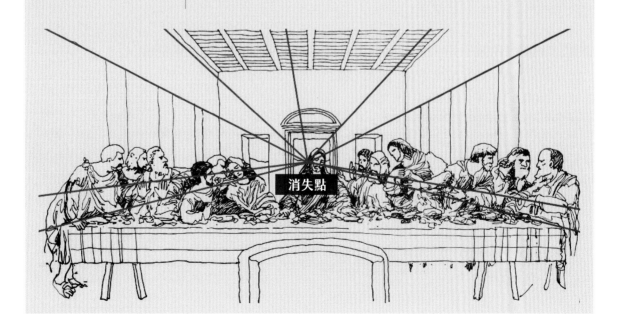

消失點

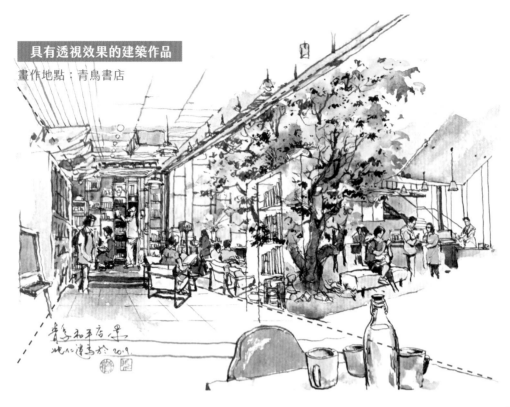

具有透視效果的建築作品

畫作地點：青鳥書店

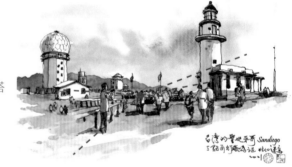

具有透視效果的風景作品

畫作地點：新北市貢寮三貂角燈塔

透視無所不在

掌握透視概念的視平線、消失點與消失線，就能正確的描繪立體圖像。

在立體空間中，透視無所不在，然而，我們所處的真實世界經常是更複雜的立體空間，在消失點的規畫上，包含了一點、兩點、三點，甚至多點，辨識清楚這些空間的結構，才能夠正確畫出物體的兩個面、三個面、多個面，以及上下坡與階梯……等。

用一個非常簡單的漫畫，來解讀透視的原理，就像我們隔著一片固定於眼前的玻璃，注視著玻璃後的物體，對照找出消失點，繪出消失線，再精確地將物體的輪廓清楚描繪於那片玻璃上。只是當真的在現場畫畫寫生時，沒有玻璃，

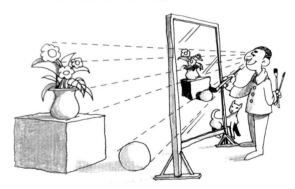

只有畫板，為避免畫板上的畫紙擋住視線，移開到一旁適當的位置，如此而已。

視平線與消失點

畫者的眼睛平視前方，在所見的景物中，從左到右拉出一條與眼睛高度一樣的水平線，這就是視平線。

視平線是畫作上視覺高度的基準線，所有畫面上呈現的物體，包括道路、建築物、樹木……等，都因為與繪畫者有著不同遠近的距離，而產生不同大小的差異。視平線的高度隨著不同的身高會有些微的差別，也會因為站立或坐下，眼睛高度的改變而變動。

以建築物為例，兩個面的輪廓線會呈現不同的高度，每一個面就能經由上端與下端的頂點，畫出兩條不是平行的線，這兩條線相交的點就是消失點，且消失點必須在視平線上，物體向消失點傾斜的線就是消失線。一旦有了消失點，建築物就會有立體感。前提是，這是指我們面對的物體都是真實，正常的存在於環境與空間之中，例如地面是水平且不傾斜的，牆壁與地面呈現 90 度垂直的角度，各樓層天花板與窗戶都是正常水平與垂直的建造。

這樣的透視觀點，不但有助於繪畫當下去觀察現場的立體空間與角度，還能有效地將所見景物的輪廓線，忠實地描繪在畫紙上，甚至以光影或明暗表達立體的層次。

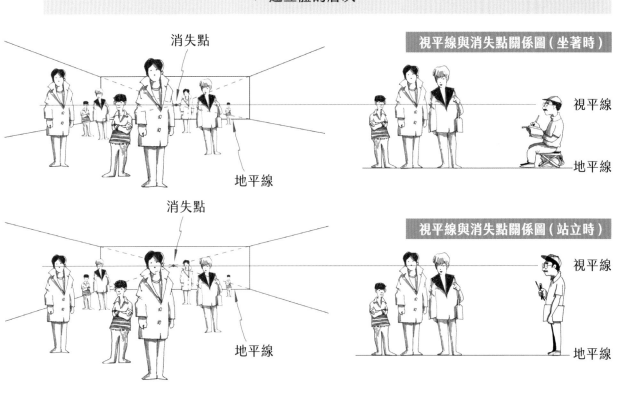

消失點

地平線

視平線與消失點關係圖 (坐著時)

視平線

地平線

消失點

地平線

視平線與消失點關係圖 (站立時)

視平線

地平線

表達立方體遠近的透視時，越靠近畫者的邊線，越長；離畫者越遠的邊線，越短。

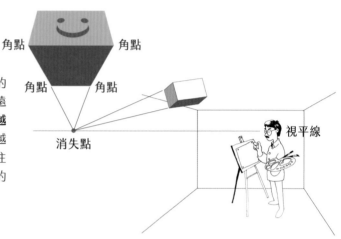

仰視：物件在視平線上方

視角呈現仰角時，物體在比視平線（繪畫時眼睛的高度）高的區域，以立方體笑臉面接鄰的底面來看遠近的透視，**越靠近畫者的角就越高，越遠的角就越低**。結合距離與大小的概念：越近則越大、越長，越遠則越小、越短。透過左邊兩個角點與右邊兩角點往後延伸的消失線，連接到視平線上的消失點，呈現的面組合成仰望視角的立體造型。

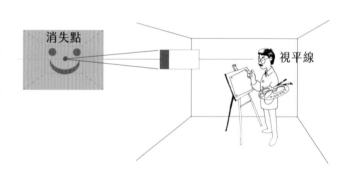

平視：物件在視平線中間

視平線在景物的中間，意即繪畫時眼睛平視的高度所見之景物，若景物較小，只會見到正面，因為正面前景擋住其他的面，若景物較大，就會包含仰望與俯瞰的視角，需要兼顧仰角與俯角的透視，這也是出外寫生畫建築物時最常見的狀況。但是無論景物大或小，無論左右兩個面是否看得見，遠近的觀念仍然相同，越靠近畫者的邊線就越長，越遠的邊線就越短。只要遵守消失點必定落於視平線上的規則，即使消失點被擋住，仍應反映相對的消失線與消失點的位置，這樣就一定能夠正確地畫出物體透視的樣貌。

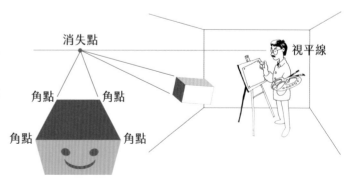

俯視：物件在視平線下方

視角呈現俯瞰的情況時，物體落在視平線（繪畫時眼睛的高度）下方，以笑臉的頂面來看，不難發現，**越接近畫者的角就越低、越遠離的角就越高**。同樣結合距離與大小的概念，越靠近畫者的邊線就越長，越遠離的邊線就越短，透過左邊兩個角點與右邊兩角點往後延伸的消失線，連接到視平線上的消失點，呈現出俯瞰視角的立體造型。

找到消失點

**對稱的構圖容易導致畫面呆板無趣。
務必掌握「近大遠小」的透視概念。**

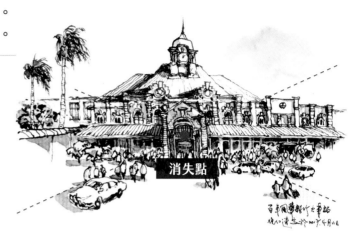

一點透視通常是視角與畫面中央
被畫物的平面呈直角 (90 度)。
畫作地點:新竹火車站

一點透視所呈現的畫面,經常會展
現較大的張力。
畫作地點:雲南建水張家花園

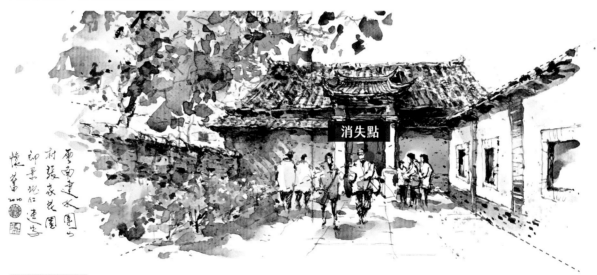

一點透視

　　一點透視的消失點非常容易辨識,平常外出時,只需稍加注意,眼前的景物必然會出現許多暗示的線條,例如道路的邊沿線、路邊的街燈、鐵軌,總能夠拉出幾條透視深遠的線條,**這些非平行的線條,最終都會相交於畫面中的一個交叉點**;而建築物的門與窗、招牌或是屋頂的橫向線條,也會集中到深遠處的一個點,在畫者眼睛高度的位置。而向著消失點集中的線(通常是虛無的線條),稱之為透視線或消失線。

　　一點透視的特性是,畫面上主要存在三種線,一是水平線、二是垂直線、最後就是向著消失點集中的消失線。從美學的觀點來看,若消失點被設定在圖面的正中央,畫面被區分為左右或是上下兩塊平均的區域,通常這樣對稱的構圖會導致畫面呆板無趣。若能

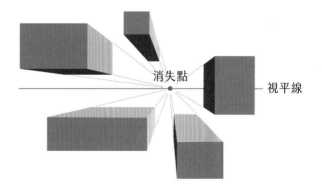

讓上下與兩側產生同中求異的趣味,或者,稍微調整一點透視消失點的位置,改為偏左或偏右、稍高或稍低,就能畫出很有張力,又帶有變化的一點透視圖。

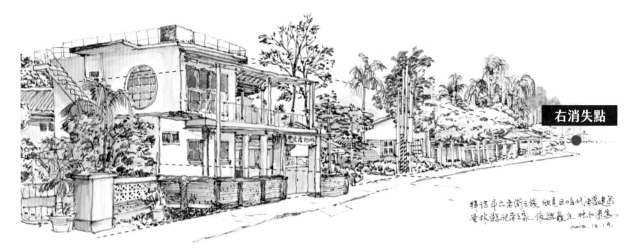

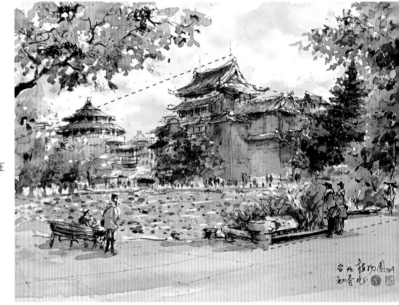

畫面的右方可以感受到有一個消失
點，但向左方的消失點，在畫面外
的左方較遠處。
畫作地點：斗六記者之家

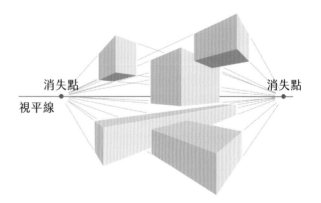

有的時候，兩點透視的消失點都在
畫面的外面。
畫作地點：台北植物園

兩點透視

　　當我們面對一個景色，想要營造出畫面的立體與
光影變化時，只需調整自己的位置，移動到能夠同時
看到景物兩個面的位置，例如同一棟建築的正面與左
側面，或是正面與右側面。你將會發現：兩個牆面上
方的各兩個頂角，可以各自向左與右拉出向下的消失
線，牆面下方也有各兩個頂角，也各自向左與右拉出
了向上的消失線，這兩面各一上一下的消失線，在左
右各自相交匯聚於兩個交點，也就是兩點透視的兩個
消失點。畫面中還有許多跟景物相關的線條，例如牆
面上的門、窗、招牌，只要是橫向的線條都與消失點
有關，都能相交於消失點上。

　　兩點透視的特性是：畫面上主要存在兩種線，一
是垂直線、二是有兩個方向的消失線，一種消失線是
向左側消失點拉出的，一種是向右側消失點拉出的。
為了讓畫面構圖具有變化，建議作畫時不要剛好在建

築物屋角成 45 度的前方，這樣左右兩側的消失點位
置會太過於平均，**左右兩個牆面的面積最好能一大一
小，畫面的立體感會更強烈**，也就是讓左右兩側的消
失點有一遠一近的效果，明暗或色彩面積才有強弱與
大小的變化，增加畫面活潑與生動感。

消失點　　　　視平線　　　　消失點

三點透視的三個點，除了左右兩個方向的消失點外，
第三個消失點通常在畫面的外面。
畫作地點：松菸木造發呆亭（建築系學生短期展示作品）

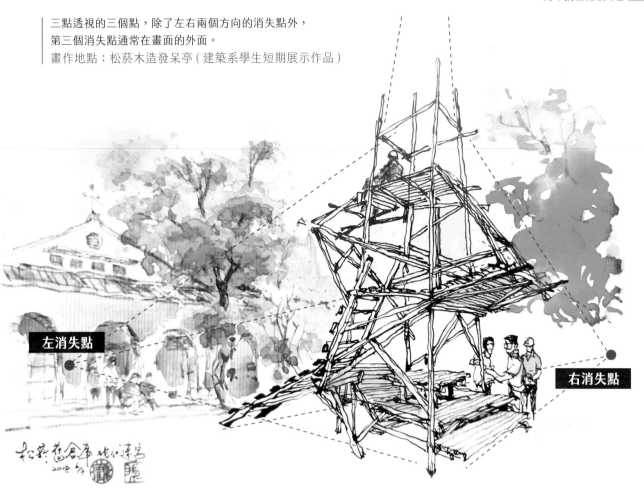

左消失點

右消失點

仰視的三點透視

　　畫面中出現三點透視，有時會是大仰角或大俯角的
變化。例如站在一棟高樓下方向上仰望，雖然視平線
的左右兩側各存在一個消失點，所有眼前樓層的水平
線，都會因「視平線以上，近高遠低」的透視概念，
向左右各自呈現為向下傾斜的消失線；同時也因仰望
的視角，建築物原本垂直的線條產生變化，在高度與
距離「近大遠小」的理論下，從高樓下方延伸到頂端
的線條，在天際交會成一個焦點（第三個消失點），
產生向上的視角，這就成為仰視的三點透視。

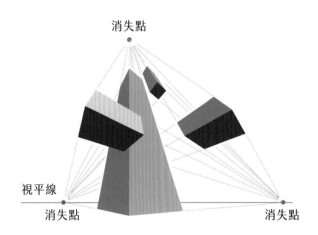

消失點

視平線

消失點

消失點

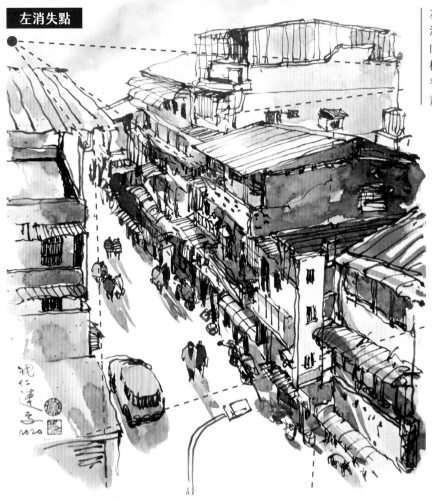

左消失點

左消失點在畫面內左上角，右消失點在右上畫面外的遠方。向下的消失點在畫面外的下方極遠處，因此向下的消失點近乎垂直。

畫作地點：保安宮後巷俯瞰

俯視的三點透視

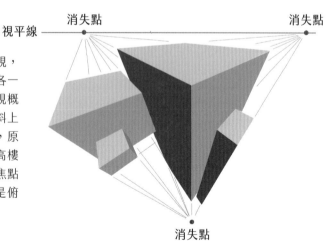

與仰視的透視相反，若從高樓的屋頂上向下俯視，視平線會在樓頂的上方，水平線的兩端存在左右各一個消失點，並因「**視平線以下，近低遠高**」的透視概念，所有眼前樓層的水平線向左右各自呈現為傾斜上拉的消失線；同時建築物經由俯視角度的變化，原本建築的垂直線條在「近大遠小」的理論下，從高樓屋頂延伸到底部的線條，在紙的下方交會成一個焦點（第三個消失點），產生向下的視覺角度，這就是俯視的三點透視。

小技巧

一般來說，我們盡可能不畫出造成建築物變形的第三個消失點，主要是因為我們可以轉動左右的視角，將這些變形的線條修正回來。

多點透視

　　由於真實的景物與環境中存在著許多屬於多點透視的狀況，以台北市西門町八角紅樓為例，每一個牆面都有各自的消失點，面對複雜的八角牆面，許多人會望之卻步，然而稍加留意就不難發現，其實僅需掌握三個原則，即能克服多點透視的困難：

(1) 每一個牆面的消失點交點，都一定位於視平線上。

(2) 左邊兩個牆面的消失點在視平線左邊，右邊兩個牆面的消失點在視平線右邊。

(3) **較遠的兩側牆面的消失點，距離建築物比較近，而較近的牆面消失點，距離建築物較遠。**

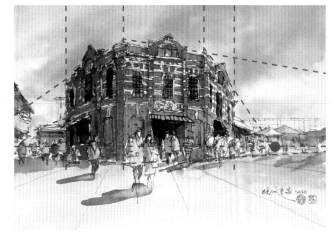

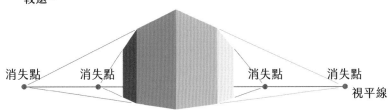

僅有一個較遠右側的面，看得出消失點在畫面中，其餘左右兩側面的消失點都在畫面外。向上的消失點在極高處，因此向上的消失線幾乎是垂直線。
畫作地點：西門町八角紅樓

斜坡與多點透視

　　除了多牆面的建築物造成的多點透視外，常見的山坡風景因為有呈現斜坡的路面，也有多點透視的狀況。道路兩旁的建築物與樹木呈現垂直或水平，因此可以在視平線上設定兩個消失點，以兩點透視畫出道路兩旁的景物，然而對於斜坡路面本身，在「近大遠小」的概念下，畫面上可定出屬於斜坡面自己的消失點，這個**斜坡路的消失點，勢必因上坡而向上移動，或因下坡而向下移動，但是絕不得落在視平線上。**

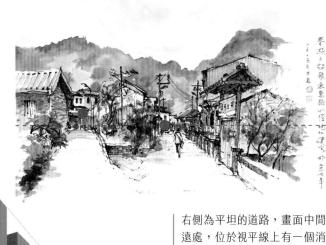

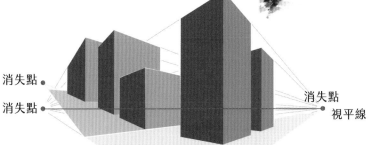

右側為平坦的道路，畫面中間遠處，位於視平線上有一個消失點，左側為上坡道路，畫面左側位於視平線上方處，有另一個消失點。
畫作地點：三貂嶺魚寮路

速寫的
線繪筆材

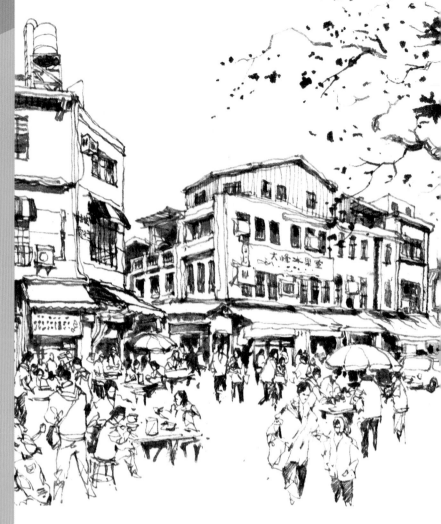

過去藝術家們在畫油畫或水彩前,經常以鉛筆或碳條輕輕勾描影像輪廓,等到輪廓與位置都確定之後,才開始真正的創作,如果以這樣的方式來畫速寫,不但要畫兩次的線條,耗費的時間較長,往往也會讓重新描上一次的線條顯得呆板與僵硬,何況速寫重視的是直接反應對景物的內心的感受。因此,最便捷的方法就是用筆快速描繪輪廓線條,隨即進行水彩上色,特別之處在於直覺線條的美感,以及表現色彩的明暗或渲染的效果。

筆材特性差異整理

筆材	筆畫粗細	便捷性	上手程度
美工鋼筆	可變化	用筆本身攜墨	需要一些時間熟悉
代針筆	固定	用筆本身攜墨	最容易上手
簽字筆	固定	用筆本身攜墨	最容易上手
沾水筆	可變化	需另帶墨水罐	需要較長時間練習熟悉
枯枝筆	可變化	需另帶墨水罐	需要一些時間熟悉

美工鋼筆

　　一般來説，美工鋼筆有分兩種筆頭，直尖與彎尖。直尖筆頭的筆畫粗細一致，下筆輕、快一點，筆畫就活潑流暢些；下筆重、慢一點，筆畫就沉穩些，但粗細一致。彎尖筆頭的美工鋼筆又稱書法尖鋼筆，由於筆尖彎曲，在紙面畫出墨水時，握筆斜度與畫線方向可以改變筆頭接觸紙面的面積，讓畫出來的線條充滿變化。用筆角度越傾斜，與紙張接觸面積越大，筆畫越粗；用筆角度越垂直，接觸面積越小，筆畫越細。

　　再加上用筆時的輕重與速度的快慢，產生線條虛實間的變化，帶來流暢與頓挫的趣味，不僅活潑，也具有個性。彎尖筆頭能畫出類似於毛筆書法字與毛筆畫的線條，讓速寫帶有東方水墨畫勾勒的感覺，相較於毛筆需要經常蘸墨的不便性，鋼筆的吸墨筆囊十分便捷，使用的時間也長。

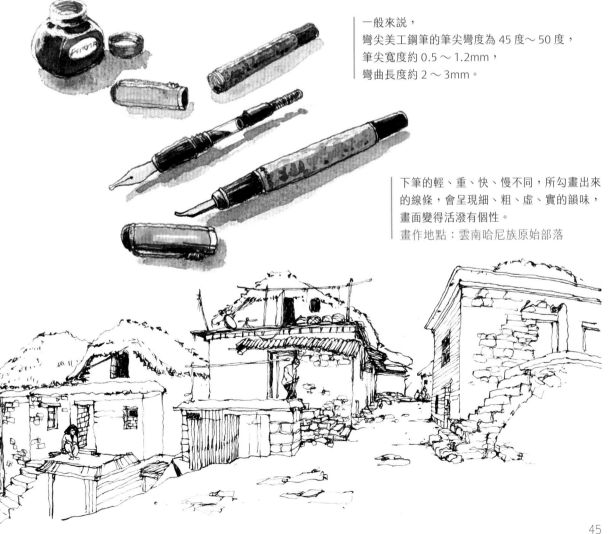

一般來説，
彎尖美工鋼筆的筆尖彎度為 45 度～ 50 度，
筆尖寬度約 0.5 ～ 1.2mm，
彎曲長度約 2 ～ 3mm。

下筆的輕、重、快、慢不同，所勾畫出來的線條，會呈現細、粗、虛、實的韻味，畫面變得活潑有個性。
畫作地點：雲南哈尼族原始部落

1／握筆直可畫出細線

2／握筆斜能畫出粗線

3／橫向快筆畫出飛白線條

4／頓筆重壓畫出暗塊面

5／粗細快慢間的活潑感

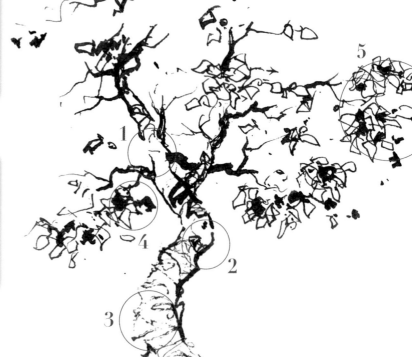

小技巧

　　以美工鋼筆畫速寫時，建議使用防水墨水，上水彩時才不會將線條渲染開來，避免顏色變髒。但要注意防水墨水都含有化工原料，若長時間不用，墨水在筆頭中容易乾掉，造成下次再用時，因堵塞而畫不出來的窘狀，需拆開清洗，最好的保養方法是每天使用。

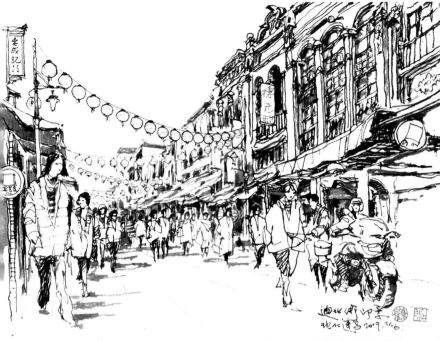

近景的人、物與建築,都用深灰色畫線,中景用中灰色。遠景的建築、遮陽棚、燈籠就以淺灰色線條表現。
畫作地點:迪化街

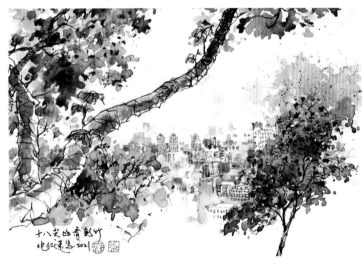

線條輕重與虛實可表現主題,選擇性的適當留白,讓畫面表現出空間的流動。
畫作地點:新竹十八尖山

運用不同濃淡的墨水

在勾勒景物輪廓時,多半使用黑色的防水墨水。但若整張速寫作品都用黑色來勾繪,會很像平面的線條圖案,缺乏遠近的層次,上色也會像是在線框的範圍內填色。以我個人來說,每次外出寫生時,背袋中的筆材包裡,都會事先準備幾枝不同色階的鋼筆出門。**例如帶三枝筆,分別裝中灰色(中景)、深灰色(前景)、淺灰色(遠景)三種墨水。**

最先使用中灰色墨水,畫主要層次的影像,通常是較大面積的部分,表現主題與重要區域的畫面線條;第二是較濃的深灰色,畫前景的景物與主題中較暗的部分。由於人眼對於在眼前的景物觀察得最清楚,因此對於明暗的對比也更敏感,藉此拉出前景(深灰色)與中景(中灰色)的線條層次;第三是較淡的灰色(淺灰色),用以描繪較遠的背景層次,像遠景的樹林、遠山、小屋,或是雲霧裡局部的樹林或人群。藉由三個層次的線條,呈現出一幅有遠近立體感的景象。

代針筆

代針筆正如其名，是一種可以取代昂貴製圖筆「針筆」的筆。代針筆的線條粗細一致，準確的線條能讓畫面工整，但為了避免過分規矩或拘謹，要運用手指細膩、靈巧操控筆頭的能力，才能在微抖間，畫出屬於手繪線條才有的美妙氣息。

一定要選擇具耐水性（抗水性）的代針筆，用水彩上色時才沒有暈染之慮。代針筆的墨水是一次性的，無法更換，色彩種類多，不過大多數的人都用黑色。由於沒有其他黑色灰階的選擇，為了表達前後的層次，建議多準備幾枝不同粗細的代針筆，較粗的線條表達近景與最黑的層次，中粗畫中景，最細的畫遠景，例如 0.8mm 為最粗、0.5mm 為中景、0.2mm 為遠景。

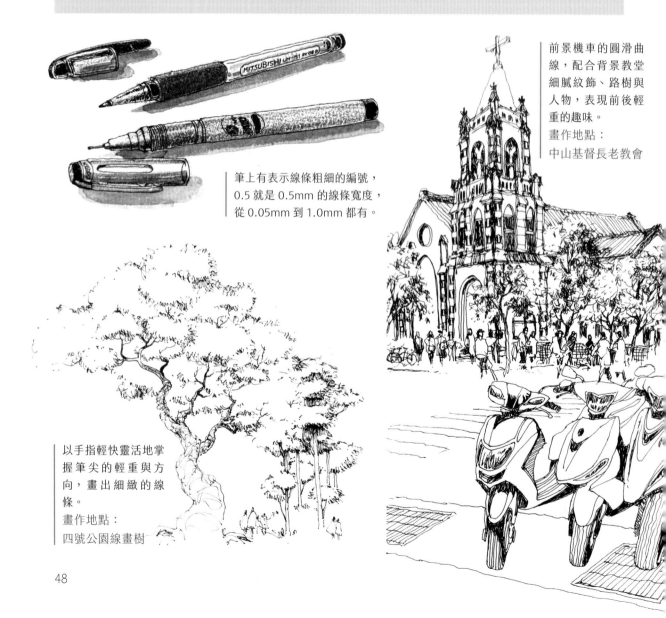

筆上有表示線條粗細的編號，0.5 就是 0.5mm 的線條寬度，從 0.05mm 到 1.0mm 都有。

前景機車的圓滑曲線，配合背景教堂細膩紋飾、路樹與人物，表現前後輕重的趣味。
畫作地點：
中山基督長老教會

以手指輕快靈活地掌握筆尖的輕重與方向，畫出細緻的線條。
畫作地點：
四號公園線畫樹

代針筆使用技巧

1 ／掌握輪廓與細節線條

2 ／以靈活手感操控筆頭

3 ／較細緻畫出光影輪廓

藉由線條輕重與水彩濃淡，強化空間距離與層次感。
畫作地點：華山町攝影講座

簽字筆

簽字筆是很普遍的用筆，有粗、細不同的筆頭，與油性和水性兩種不同墨質，常見的色彩是黑色、藍色與紅色。油性簽字筆的特性是墨色不溶於水，便於線繪完成之後進行水彩上色。通常簽字筆的線條粗細一致，遠近層次與勾勒觀念與代針筆相同，不過簽字筆的線條更為圓潤流暢。油性簽字筆含油或酒精成分高，墨色容易滲透到紙張背面，所以應選擇厚一點的畫紙，如 300 克以上，下筆盡量不要過多猶豫，在紙面停留太久會容易暈開成一坨狀。

有些簽字筆的兩端各有粗細不同的筆頭，粗的線條寬度約 1 ～ 1.5mm，屬傳統圓頭形式，細的一端是尖頭形式，寬度約 0.3 ～ 0.5mm，另外還有麥克筆的平斜筆頭，以不同的角度方向可以畫出不同粗細的線條，因為色彩很多，也常用於著色。

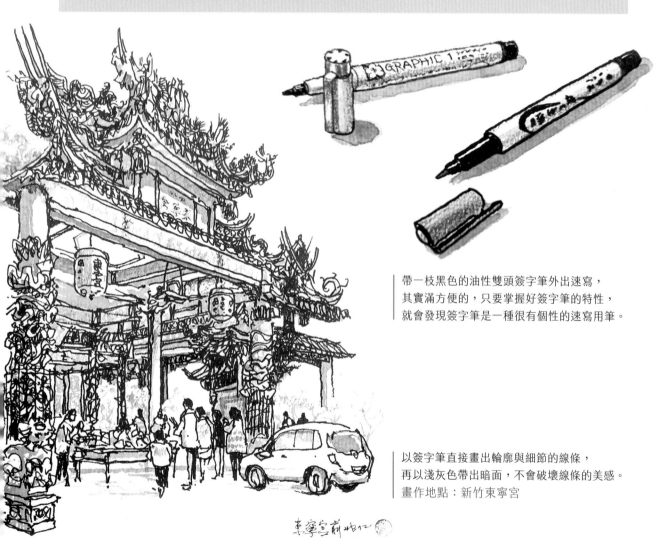

帶一枝黑色的油性雙頭簽字筆外出速寫，
其實滿方便的，只要掌握好簽字筆的特性，
就會發現簽字筆是一種很有個性的速寫用筆。

以簽字筆直接畫出輪廓與細節的線條，
再以淺灰色帶出暗面，不會破壞線條的美感。
畫作地點：新竹東寧宮

簽字筆使用技巧

1／快速下筆畫出流暢線條

2／重壓頓筆畫出暗部色塊

3／輕重快慢畫出軟硬與疏密

左側大樓主要兩個面都是受光面，較明亮僅以輪廓線條表達，右側大樓的光影立體較明顯，因此直接以簽字筆塗抹暗面。
畫作地點：台北西門町圓環

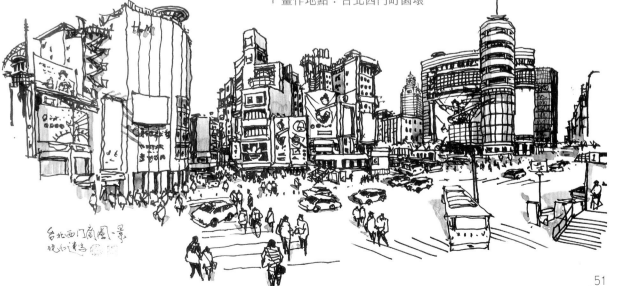

沾水筆

以管狀材料蘸墨寫字的來源已經很久了，例如蘆葦桿就是一種很早期的沾水筆工具，在不斷改進筆頭耐久性的修正後，目前以金屬筆頭的沾水筆最好用，由於較為便宜，加上可更換多種筆頭樣式，又具古典優雅造型的筆桿，速寫繪畫同好中，也有許多沾水筆的愛好者。

沾水筆本身並無墨囊，使用時需要先將筆頭浸入墨水瓶中，讓筆頭後半圓形彎彎的肚子多蘸儲些墨水，然後輕握筆桿繪線，待畫不出墨線時，就要再一次蘸墨。雖然有些不便，但由於沾水筆頭的出水均勻，除了第一筆與最後一筆因墨水含量多與少，可能造成線條粗細不同，其間的筆畫都呈現均勻與穩定的墨量。

運用沾水筆具有彈性的片狀金屬筆頭，用筆時拿捏重、輕與握筆方向，能造成繪線時具彈性又有粗、細的線條變化，很有特色。

小技巧

沾水筆可更換不同的筆頭，畫出的線條也各有差異，除了不同粗、細、軟、硬的筆頭外，也有類似美工鋼筆的彎尖筆頭；此外，近年來流行的玻璃製沾水筆，利用光滑的玻璃材質表面，對於出水量需要滑順的流動水墨特性來說，也是一種很好用的沾水筆。

沾上不同濃淡與墨色的墨水，
就能畫出不同調性的線條，
是一種很好用的速寫線條工具。

以沾水筆先蘸濃墨畫出前景人物與環境主題，再蘸淡墨畫出遠景建築與樹。
畫作地點：八二三紀念公園

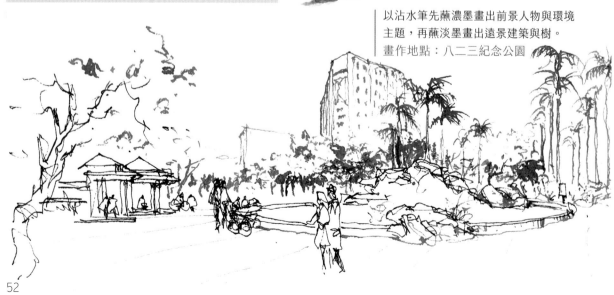

沾水筆使用技巧

1／順筆向畫出流暢感

2／以彈性筆頭表現靈活

3／橫向重筆畫出頓挫感

4／任意筆向畫出活潑線條

隨性掌握沾水筆的彈性與換蘸不同墨
色的特性，畫出線條的粗細趣味。
畫作地點：重慶北路

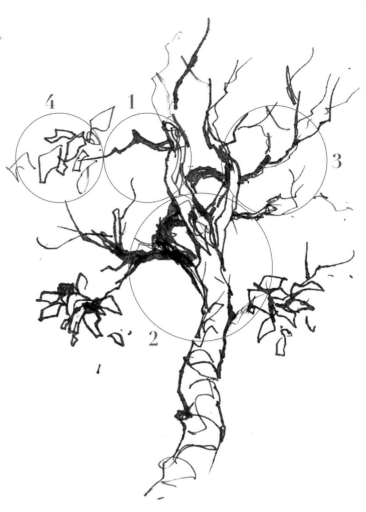

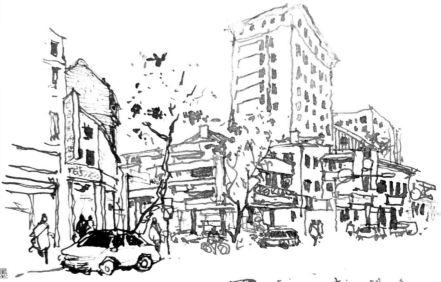

枯枝筆

枯枝筆免費又環保。首先是對於樹枝的取得，不分樹種，樟木、櫻花木、杉木或是芭樂樹都很好，甚至蘆葦桿、竹枝、咸豐草也都可以。作法是：撿拾乾枯掉落地面的樹枝，先除去樹皮層（有些人會在末端保留一小截樹皮，以辨識樹種），在衛生與濕度的考量下，建議以錫箔紙包裹置於烤箱中，進行高溫烘烤，達到乾燥和無菌，烤乾之後，剪裁成易於攜帶且適合手握的樣式、粗細和尺寸，就能當筆使用。筆頭或削成尖的，像鉛筆狀，或削成圓的或扁的，依個人使用的喜好與習慣而異。

枯枝筆線條有些水墨畫勾勒的效果，握筆型態不拘，也無需羈絆水墨畫中的點、皴、拖放，只需大膽嘗試，就能體悟用筆的箇中訣竅，找到有個性的、專屬自己的用筆技法。以枯枝筆作畫應盡量掌握：重墨表現暗部層次、乾擦的飛白效果與輕拖樸拙間的古意。

蘸滿了墨的枯枝能畫出既濃又重的線條，隨著多次畫線，墨色越來越少；而以乾筆拖曳或來回皴擦，也會有不同的韻味與效果。

小技巧

由於墨汁具有防水功效，可以依個別習慣，先在家自行調製不同濃淡的墨汁，裝在小罐子內，供現場寫生時隨時蘸墨之用。為防止墨罐漏墨，弄髒畫袋，有的人會在墨罐中先置入紗布吸收墨汁。

以重墨的頓挫施壓與乾筆的飛白皴擦，表現輕重層次的墨韻。
畫作地點：碧潭

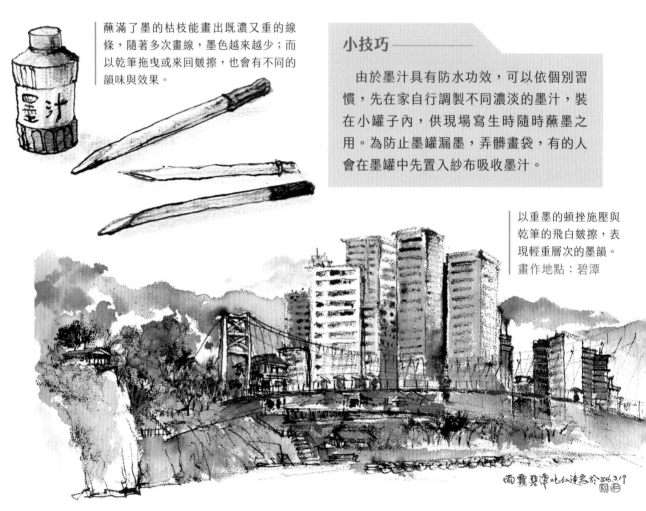

枯枝筆使用技巧

1／重筆慢壓表現力道

2／輕拖飛白的光影質感

3／順筆向快速畫出流暢線條

4／橫向乾擦皴筆效果

5／重墨按壓暗部層次

暗面以重墨、亮面以留白
呈現。適度以人物與樹
木置前，以增添活潑氣氛。
畫作地點：台北賓館左側

Lesson

05

常見的
速寫主題

街道與建築

我經常帶著簡便的線繪筆與水彩，在不特定的時間出外寫生；有時是在自己熟悉的居家環境或工作場所附近，找一處有感覺的地方，獨自或相約幾位同好一起來畫，有時是無意間某處令我印象深刻的街道或建築，本篇分享個人對於速寫街景的構想與經驗。

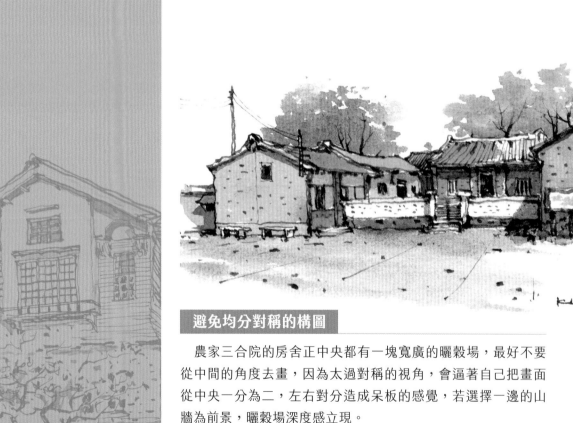

避免均分對稱的構圖

農家三合院的房舍正中央都有一塊寬廣的曬穀場，最好不要從中間的角度去畫，因為太過對稱的視角，會逼著自己把畫面從中央一分為二，左右對分造成呆板的感覺，若選擇一邊的山牆為前景，曬穀場深度感立現。

畫作地點：北埔農宅

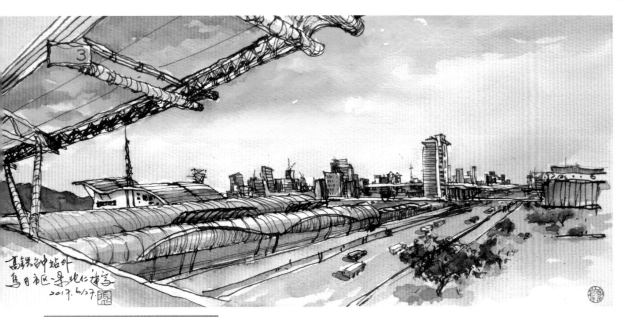

掌握前後景的位置關係

　　站在烏日高鐵站的月台上，眼前是大興土木建構的都市景觀，掌握伸出月台的電線為斜出的前景，如開口一般對應下方的軌道圍牆；一側新建的台鐵客運車站往遠景伸展，與寬廣的馬路、空地上正準備新建的大型商城，共同朝向視平線上的消失點；高樓成為遠景，在近黃昏的橘黃光中帶出層次。

畫作地點：高鐵烏日站月台

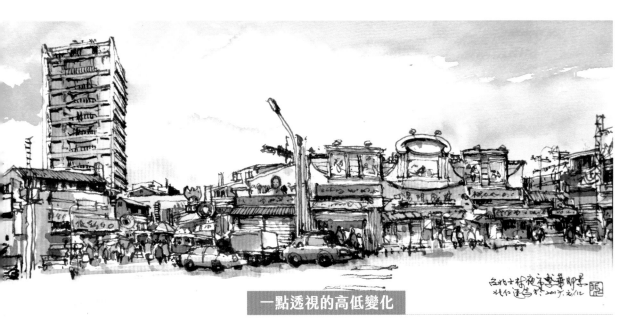

一點透視的高低變化

　　以一點透視的概念，畫即將拆建的商城主角——陽明戲院，左方帶入高樓與街道，對應右方通往士林夜市的擁擠小巷，高低變化複雜的構圖裡，表達曾經摩肩擦踵的繁華街景。

畫作地點：士林夜市

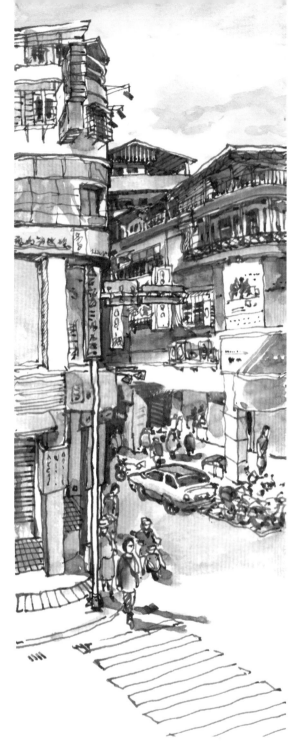

留意建築各部分結構的光影層次

　　以破敗的牆面呈現老舊建築古樸斑駁的滄桑感，不整齊的屋瓦與凹凸的牆面可看出原本建築基準線的結構。褪色的木匾、門扇色彩的變化、地面不規則的石塊，以及簷廊下的光影變化都是重要的層次表現。

畫作地點：雲南碧色寨古村落

以灰階色突顯光影與心境

　　窄小的街道裡展現了一個年代的生活軌跡，在冬寒微雨的午後更顯落寞。以單純的灰階色表現當下的心情，主要保留線條的活潑力。藉由多間屋舍的前後層次、人行道旁老樹重壓，以及街邊轎車留白的輪廓，呼應出上下光影的明暗，留下中段的主題。

畫作地點：台北永康街

拉長的構圖表達更多細節

　　窗外的細長小巷就像深藏內心的一處祕密空間，垂直拉長的取景是較為特別的視野，帶出頂天立地的構圖，能表達更多細節，如出口兩側的圓形招牌與斜頂加蓋，對照地面規矩的斑馬線，讓畫面有上下延展的空間感。

畫作地點：台北北投區石牌小巷

畫出建築物相鄰的兩面

為了表達建築的立體特性，最好能夠畫到建築物的兩個面，以兩點透視的概念來取角度。因為光線照射在建築物上 90 度直角相鄰的兩個面時，會呈現兩種不同的色彩明度，藉此可以明確地表達出光源從何處照射過來，立體的強度也隨之立現。此外，「影子」是表達立體感不可忽視的繪畫元素。在畫建築物與街道、建築物與建築物，甚至陽台、騎樓的相對深度時，藉由光線的照射方向與直角兩面光影的呈現，暗面與影子能夠準確地表現出物體相對的位置，包括凹下、凸起等結構。

畫作地點：花蓮瑞穗天合國際觀光酒店

畫出所到之處的特色

　　有時為了讓觀者一看就知道畫的是何處，必須畫出該地的特色，除了取得觀畫者的共鳴外，也能拉近與觀畫者之間的距離。八角樓是淡江中學裡一棟特色建築，加上樓前道路兩旁高聳的椰子樹，很容易辨識。

畫作地點：淡江中學

適時置換畫面內容

　　街頭速寫時，經常會感覺自己與景物之間的空間不足，是一件傷腦筋的事情，尤其高大的路樹讓取景角度更加受限，這時就得東看看、西找找。在馬路對面的騎樓，能同時看到建築物的突出牆面與隱藏於後的鐘樓高塔，另外，

為了呈現遠近立體感，阻斷路旁一大叢毫無變化的樹籬，適時置入行駛中的轎車與路旁樹蔭下的工程卡車，讓畫面較為生動。

畫作地點：台北當代藝術館

花草與樹木

花草樹木是許多速寫創作不可或缺的題材或元素，不只在鄉間的湖畔森林、山河原野，即使在都會市區，也會出現於路樹花叢、公園小溪，因為有這些花草樹木展現的視覺美感，讓速寫畫家們走到哪裡就畫到哪裡，到處都能畫，草木的魅力可見一斑。

不同元素左右對應

留意構圖重心，讓水岸與拱橋呈現左右對稱呼應，稍重的土石水岸置前放低，曲線輕盈的拱橋置後並約略成 30 度斜角，以便看得到橋底彎曲的暗面，表現出池水前後彎曲成弧形的結構。畫面上方大致分有左、中、右三區，分別是數株榕樹、兩棵姿態向下彎曲的老松樹與向上拔高的南洋杉，雖然南洋杉最高，但仍保留樹頂的空間，搭配不同區域的樹稍層次，在遠近高低之間適度留白，結合不同樹種疏密與鬆緊的安排，以黑、白、灰階的線條構成整體影像的立體空間。

畫作地點：中正紀念堂雲漢池拱橋

強烈的大小對比

以大樹為前景，完整地表現樹幹的巨大、枝葉的茂密濃烈，對應樹下老人們喝茶下棋，因大小之間的對比，更彰顯出樹型的巨大與簡筆下人物的肢體動作。

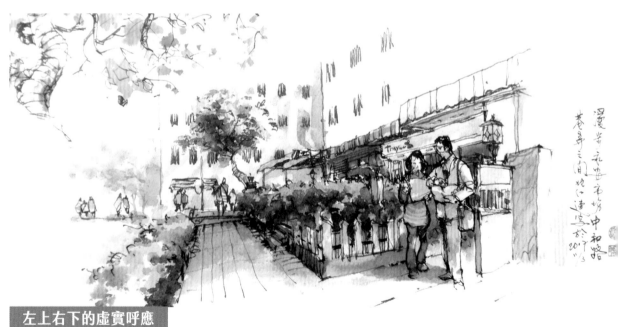

左上右下的虛實呼應

餐廳入口前院的圍籬內種了一整排花木,入口處有人正在交談,即刻捕捉入畫於右下角,左上方的樹幹與枝葉作為配角,構圖上正好作為呼應對稱。無須畫完整棵樹,可讓出空間給遠方輕描淡寫的街邊影像與點景人物,不但以虛實的筆鋒呈現前景的樹,也顯示整體空間的距離與層次。

畫作地點:新北市中和路巷道

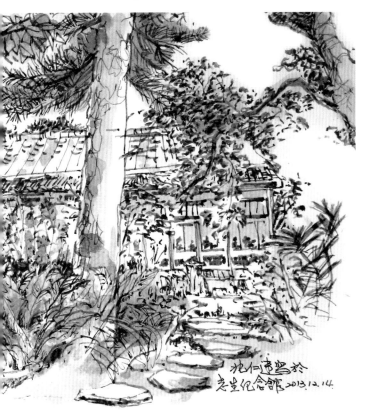

以深淺表達亮面和暗面

　　成林的大樹枝幹形態，在古舊老宅垂直、水平與斜頂的方正造型前面，更顯朝氣十足。由於大樹為主角，因此彰顯枝葉的形態與優美的樹型就較為重要，樹幹以輕淡色彩表達轉折即可，突顯畫面的淡雅氣韻。整體以灰階與淡彩作為基本色調，用深淺表達光影的亮面和暗面，最後，局部的淡綠上色帶出林間草木扶疏。

畫作地點：大同大學志生紀念館

善用枯枝獨特的筆觸風格

　　整片黃花在坡道綠蔭中綻放，引發奔放愉悅的心情，以豪放不拘的枯枝沾墨勾勒線條，繪出的樹形更加灑脫，充分表達當下的心情。先染明度淺的黃花風鈴木，之後再逐步加重色彩，保留最亮處的紙色白與最暗處的墨色，留下色彩渲涮的筆觸，以配合枯枝筆的皺刷個性表現，呈現眼前的是耀眼黃花的春訊氣息。

畫作地點：新竹新埔鎮巨埔休閒農場步道

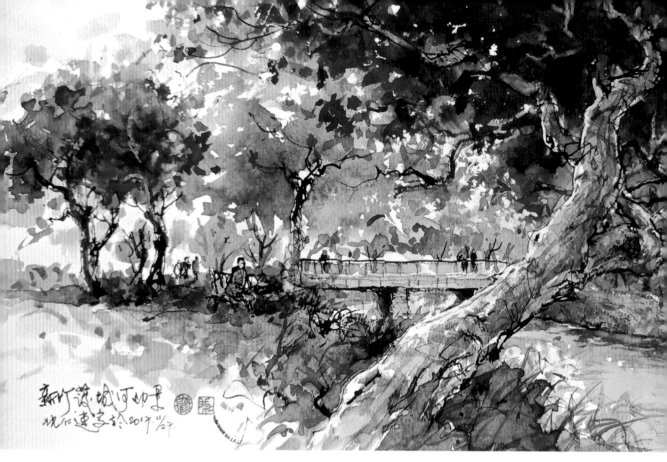

新竹護城河如景
沈石連寫於2017. 11/27.

用樹木柔化建築的銳利線條

　　畫建築總是離不開直線、弧線、方形或圓形，多半是如此僵硬，所以總要尋找一個有樹的角度，不管是前景或是背景，有樹就好辦。找好角度後，先在畫面的一角，預想一個有大樹為前景的構圖，接著將主題街景建築與地平線的位置落在畫紙上，再依原來的構想畫上大樹，另一側遠方的樹叢則以淡化渲染或減低彩度，一左一右呼應，將街頭平衡與遠近的關係表現出來。小巨蛋的彩色玻璃帷幕上做出色調的變化，對應前景機車、汽車，以及中景車亭、矮樹之間的色彩層次，表現出街景的景深。

畫作地點：台北小巨蛋

多層次林木的空間變化

　　畫面中，彎曲的老樹幹是主角，向右上方生長，茂密得不透一絲細縫，對稱左下角的留白，再以小橋連貫右下方的河岸石階，然後以點景的概念，適度加入遠近人物與亮麗的衣服色彩，讓畫面在平衡中顯出空間與距離的變化。

　　樹木軀幹厚重有形，樹皮外觀紋理明顯、褶皺清晰，中段的枝幹開始向外曲張、蒼勁有力，尾端的細枝漸漸肆意放任、輕鬆彈性；樹蔭下的草叢則以隨意奔放的姿態襯托。為展現兩岸層層林木的空間變化，以不同色調來畫背景中數株挺直腰的壯年樹群，帶出層次；更遠的樹木加入寒色調的色彩，所以退到更遠處，呼應鮮豔的暖色調往前延伸的視覺效果。

畫作地點：新竹市護城河

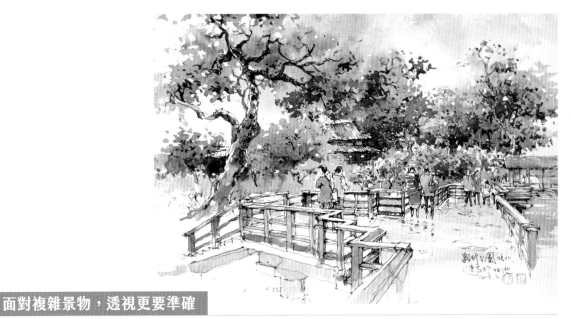

面對複雜景物，透視更要準確

　　掌握好準確的透視是重要的第一步，因為抓準遠近距離與位置，前後關係不錯亂，景物才能依據正確的比例畫出來，整體上，左方大榕樹最靠近，九曲橋向後延伸到橋盡頭後方的櫻花林，其間左側還有許多樟樹、榕樹與日式屋舍前後錯落著。以榕樹枝幹向下的視覺動線與橋面扶手的消失點走向，突顯主題為紅色櫻花區域。為了兼顧準確性，以鋼筆細緻流暢的線條來畫輪廓，而色彩則以多水渲染的方式呈現，各依不同區域，為花木畫上不同的綠色調變化。

畫作地點：新竹公園

以 光影明暗 突顯層次

　　只要有光線就會有影子，而且光線越亮則影子就越暗，造成的反差對比越強，也就越有立體感，光線的來源與變化有上下，也有左右，藉由觀察現場的光影，突顯明暗變化，能讓畫面更接近實況。只要掌握明暗的相關性，就很容易表現出物體的凸凹面，例如建築牆壁與窗內的關係就是凸出與凹陷，因此牆壁較亮白、窗內較暗黑；屋簷下的牆壁，上段受屋簷突出的遮擋，會暗一些，下段沒有遮擋，則亮一些；又如樹叢，上層樹葉受光最多而明亮，下層樹葉受到上層遮擋而較暗沉。

　　速寫時，容易疏忽許多光影的細部，例如樹幹的暗部因地面的光亮反射，會呈現稍亮的色調，又如人物在光線下的暗面、座椅的影子、手機映在衣服上的陰影，都需要留意處理。

以統一的暗面色彩來表現一致性的變化

陽光穿過玻璃牆面與透光的屋頂，在室內撒出不同角度的光影與線條，以統一的暗面色彩來表現一致性的變化：近景的亮度較亮，對比較強，樓梯下角落較暗。由於陽光移動得很快，陰影也要盡速畫完，以免光影照射的斜度改變，造成物體立面的角度對應不上，事後也不易判斷其正確性。

畫作地點：台北青鳥書屋

表現出多層次的光影

藉由近景對比強烈、遠景淡灰色調，表現出多層次的光影，包括遮陽棚上的灰階樹葉光影、棚下人群姿態，前後景的樹影與地面的影子，傳達活潑歡愉的氣氛。

畫作地點：國父紀念館翠湖畔

觀察明度的區域分布位置

　　在色彩強烈的畫面中，也有同樣的亮暗對比原則，在上色的時候，除了要留意因光線照射而產生的色彩變化之外，也要同時觀察明度的區域分布位置，也就是亮部與暗部。例如此畫面中，屋瓦的亮暗面、屋簷與壁面暗部的斜照光影，樹葉與花影的色彩區分和亮暗分布，搭配上前景的人物，就能突顯出立體感。

畫作地點：新竹麗池公園水池

台北植物園之旅於欽差行臺
於欽差行臺遙寫
2014/2/5

強烈的亮暗對比

　　由於對比的關係，刻意將前景的樹幹留白，樹幹越亮，越能展現背後牆面的暗部層次變化；同理，屋後的樹影越暗，越能突顯前方白牆的亮部光影。而且，垂直平行的留白線條正好能在整體不規則的線條中，表現出美感的變化。

畫作地點：台北植物園欽差行臺

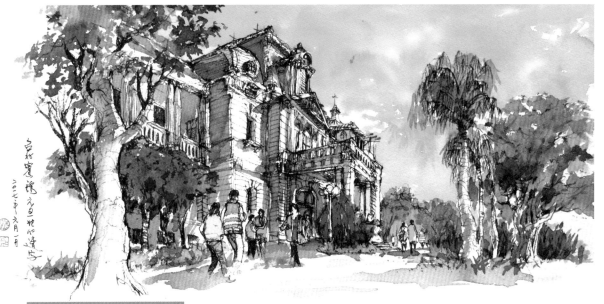

台北賓館
二〇一七年元月二日於賓館遙寫

透視準確的影子斜角

　　建築物的牆角一般都呈現 90 度直角，相鄰的兩個面在陽光的照射下，總是有明有暗，光線越強就越分明，尤其牆面本身為白色時，立體感就更明顯，也感覺更堅硬。當建築物的造型與凹凸結構複雜的時候，會有許多因陽光照射角度而形成的暗面影子壓在亮面之上，都是有斜度的影子，如果掌握好透視準確的斜角，就更能表現出光照角度、凹凸的比例和牆面一致的陰影斜度。

畫作地點：台北賓館

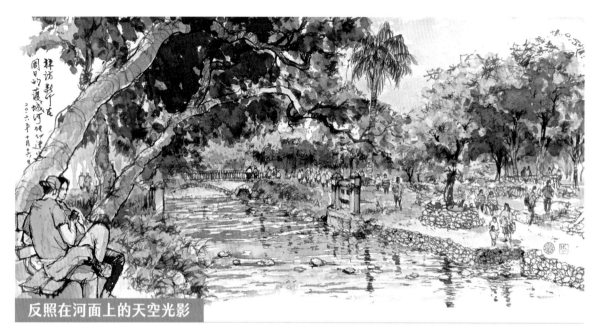

反照在河面上的天空光影

在較大面積的河面上，倒影映照的不只是建築與樹木，同時還有天空的光線，反映在水面波流的反光上。如果陽光強烈，是波光粼粼的亮白，如果是黃昏時分，會呈現橫向的細白線條，呼應樹幹與綠葉在河面上斷續的倒影映照。

畫作地點：新竹市護城河

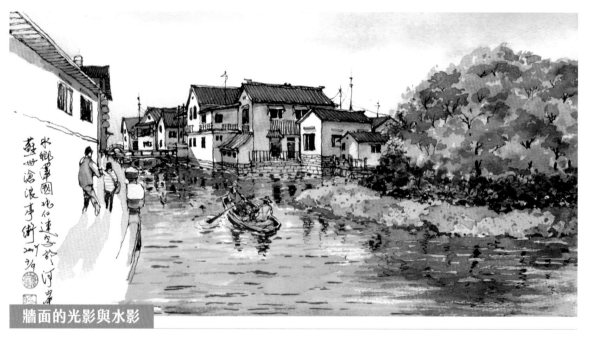

牆面的光影與水影

牆壁的白與牆上不同層次的灰，加上屋頂的黑瓦，讓溪流旁的房子更明顯了，而落到水裡的倒影，也不能輕忽，先渲染上水影映著藍天的底色，之後再視需要鋪上更深的樹影、房屋倒影和划船人影。最後，為了呼應右方濃密樹叢與綠葉，所以用清淡且虛化的方式，交代左邊長長的人影與欄杆，留白處註記文字，一方面達到畫面的平衡，同時也讓畫面有一處放鬆的空間。

畫作地點：蘇州甪溪民居

雨天的光影變化

　　雨天的光影比較不明顯，表現樹葉的亮暗時，要減少彩度與層次，讓畫面更接近陰雨天的氛圍，且因是仰角，所以樹葉下方暗部面積增多。相對於外部牆壁的受光面，屋簷廊下的橫梁與壁面柱子都屬於暗面，因此會感覺暗沉些，然而暗面區域集中，也有利於多層次去展現暗部的距離遠近，對比庭院中的亮部，就能表現明暗層次豐富的立體感。

　　牆面與人影的光線在水未乾的地面上，產生向下拖影的水痕，有立體反光的效果。利用水痕不同的亮度與深淺來表現地面材質，院內水泥地的倒影較混濁，與大理石地面的水痕有明顯差異。

畫作地點：新埔劉氏家廟

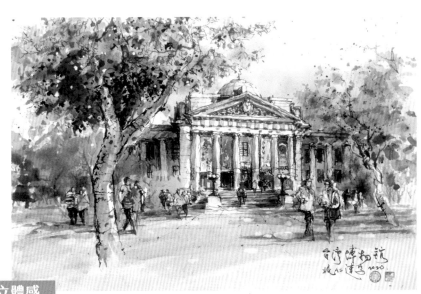

植物色彩可豐富畫面立體感

　　有時光影的呈現與建築物的色彩，讓畫面太過單調時，可適度在建築物的兩側前景處添加樹木，不但突顯幾何形狀的建築線條，表現風格特色，還能以曲線變化的枝幹、不同層次的枝葉色彩，讓畫面更富遠近立體的空間感受。

畫作地點：台灣博物館

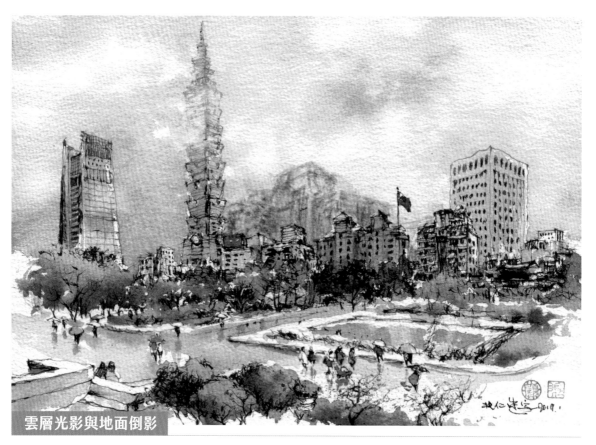

雲層光影與地面倒影

當天空占據大部分面積時，雲層的變化就可以多表現一點，難捉摸的天氣最有表情。雲彩的水含量較多，底面以藍色為基調，一邊觀察，一邊即時刷上屬於灰階的各種色彩，並以乾筆、海綿或衛生紙等，或輕或重，分別吸出色彩，呈現出遠近雲層的光影變化，甚至較高的大樓也受到雲霧的遮擋，呈現似有似無的光影變化。含水的地面與天空的淡藍相呼應，向下拖出建築物、樹木與民眾的漸層倒影，對比較乾的水泥地面，呼應天空中的留白，同時表現了地面立體的變化。

畫作地點：國父紀念館遠眺

用人影增加動態立體感

除了樹影，人物的影子更能表現出肢體動態的立體感，在白色的地面上，大膽地標示出人物在烈日下的身影，表現出來的行動更有活力。

畫作地點：台北清真寺

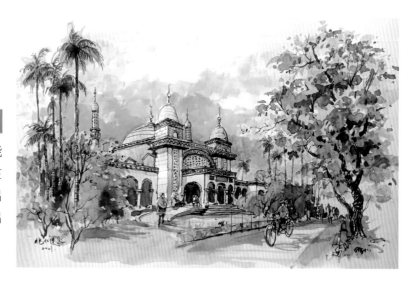

以 人物動作 突顯主題

一幅作品會吸引目光，與畫面表達的主題有密切的關係，尤其現場寫生記錄，包含當時的環境場景與當下人物的動作，場景表達了時間、地點與畫者的視角，使畫面能被看懂，人物的肢體動作則是突顯主題重要的關鍵。

參觀畫展。中央一張長桌子上，大家聚在一起交換心得，一邊閒聊，一邊輕鬆地吃喝，還有人把玩著手機，人物的動作清楚地表達出觀展後，歡聚的主題與當時的熱鬧氛圍。

畫作地點：八人聯展咖啡店現場

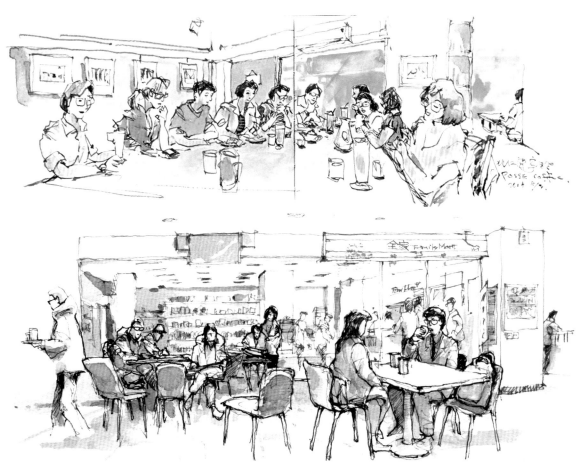

便利商店進駐校園，記錄此一場景，多層次的人物與動作必不可少。前景的男女坐著説話與喝飲料，中景有一群學生或站或坐，背景以淺色調，細瑣地表現店內的櫥櫃與排隊結帳的人；此外，左邊捧著熱咖啡向左走出的男生，與右方牆柱後向樓下觀望的學生，暗示了空間左右的延伸。

畫作地點：玄奘大學便利商店

以多人物型態來表現空間

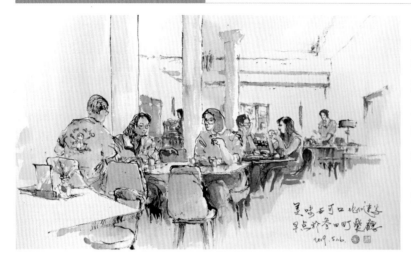

　　除了牆面櫥櫃、特殊的梁柱造型與整體空間的立體感，也畫出前後坐定與走動的人物。不管是背影或是正面，談話或正在大快朵頤，從畫中這些人物的造型與肢體動作，讓人感覺到這間餐廳的空間型態與高朋滿座的愉悅氛圍。

畫作地點：天成文旅叁四町餐廳

　　在清楚的餐廳環境中，完整透視視角的規畫下，人物動作的層次與變化增多，更能帶出較完整的空間格局。坐著用餐的一桌人群中，規畫其中一位正準備起身，沙發區一位彎腰入座的人，還有一些站著的人，讓空間遠近的層次與人物活動姿態，具有高低與故事性的變化。

畫作地點：天成文旅叁四町餐廳

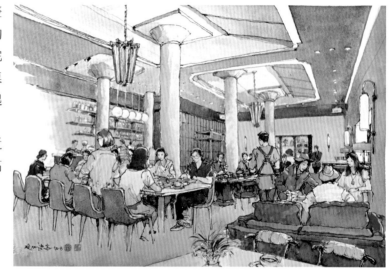

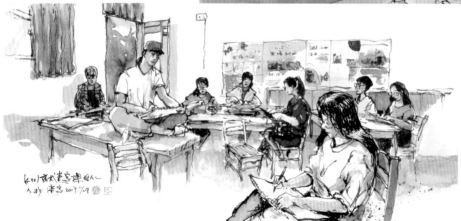

　　在以人物為主的影像中，構圖採高低相對、左右呼應，表現動作意涵與活潑的取景，光影與留白的處理就更能突顯寬廣與遠近的空間。
畫作地點：玄奘大學教室內

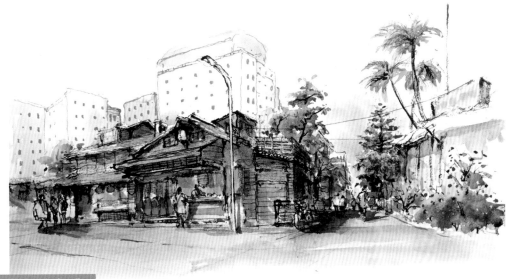

用點景人物加強立體

在巷道中的暗面與老屋正面的櫃檯前，跳出較亮的點景人物
及落在櫃檯的人影，不但適度強化了立體透視的準確，也突顯
出畫面中刻劃入微的老街人文風情。

畫作地點：台北麗水街頭

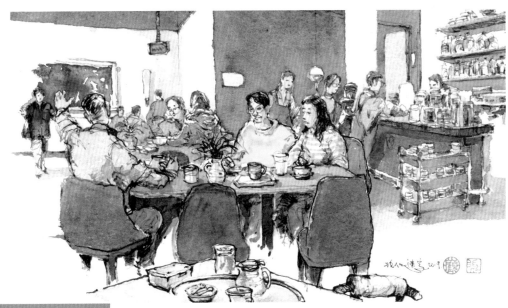

用瞬間的動作畫龍點睛

有時，一個瞬間的肢體動作可以為畫面點出主要的表達意涵。人物背影對著剛從門口進來的人舉起手，一看到這個動作後要趕快記起來，並立刻畫下來，空著的椅子表達出等待友人的主題情境。為了讓遠處來人的重點能夠清楚，運用對比強烈的顏色來處理衣服的色彩與背後的抽象畫；相較於主題區域的強度，其他背景的人物色彩皆以淡灰階色調處理，以免搶去視覺焦點。

畫作地點：天成文旅叁四町

人物主和副的搭配性

　　記錄戶外景象時，適度置入的人物可以是主角，也能是配角。在畫景色中的人物時，定好遠中近的主題後，畫人物姿態動作時，先觀察人物比例，有時要靠記憶掌握動作，這是一個需要經常練習，熟能生巧的祕訣。

　　以人物為主題時，人物與其周邊的衣物可以表達得清晰些。

畫作地點：國父紀念館翠湖畔

　　若以景色為主題，人物為搭配，那麼人物的細節與表情就不需要，只需出現輪廓與簡略的動作，即能被突顯出來，而且反而能吸引觀者靠近，細細品味。

畫作地點：台灣博物館南門園區水池

人物動作的故事性

　　人物在速寫畫面中若表現了故事性，就能讓影像傳達出濃厚的情感，也更能進入畫面與觀者的心中。單獨的人物會有些孤獨感，若是兩三位或群聚，則能表現情感的互動。

　　因為有兩個人出現在畫面上，讓彼此的臉孔相對，會比互不相看更好，以便讓觀者產生與畫中人物情感連結的互通感。

畫作地點：淡水河邊

　　躺坐在水岸草地上的一對情侶，也能傳遞出畫面中涼風吹拂的舒暢。

畫作地點：三重幸福水岸

　　一對老人互相攙扶行走，雖然以背影表達，但也能傳遞出老來伴的幸福感。

畫作地點：中和四號公園

速寫
步驟示範

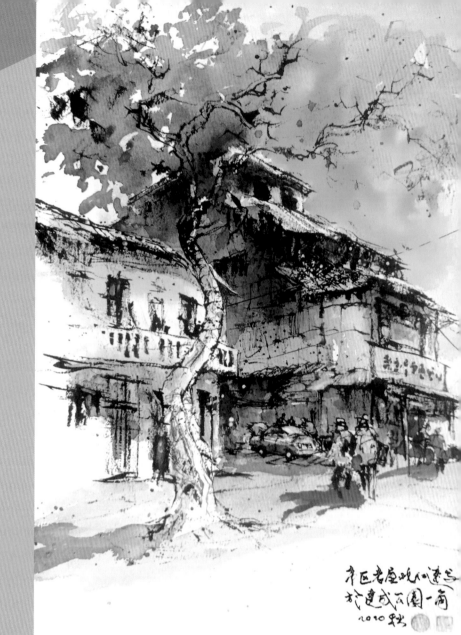

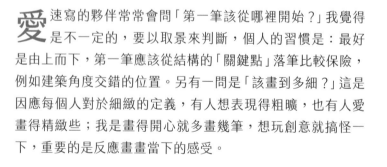

愛速寫的夥伴常常會問「第一筆該從哪裡開始？」我覺得是不一定的，要以取景來判斷，個人的習慣是：最好是由上而下，第一筆應該從結構的「關鍵點」落筆比較保險，例如建築角度交錯的位置。另有一問是「該畫到多細？」這是因應每個人對於細緻的定義，有人想表現得粗曠，也有人愛畫得精緻些；我是畫得開心就多畫幾筆，想玩創意就搞怪一下，重要的是反應畫畫當下的感受。

| 速寫示範 |

台北賓館

以淡墨的彎尖鋼筆繪製線條，後以水彩渲染上色。

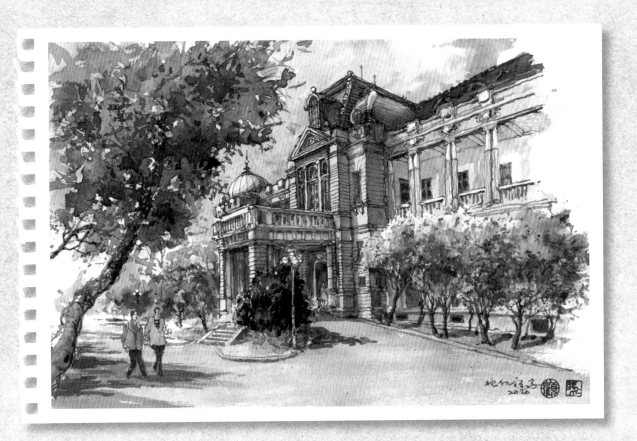

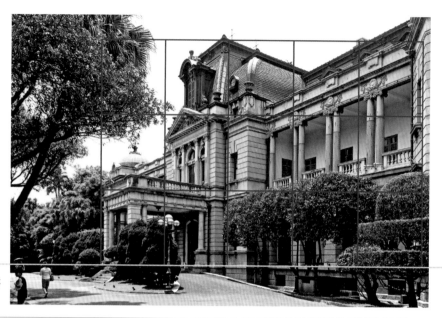

視平線

step 01

觀察視平線與建築比例

　　下筆前,先觀察一下視線的高度與寬度,並思考想要掌握到紙面的區域,同時找出視平線的位置。接著是建築物的整體比例,以側面來看台北賓館三層樓的建築,以樓層與廊柱比例來區分,約莫是長5:寬3。

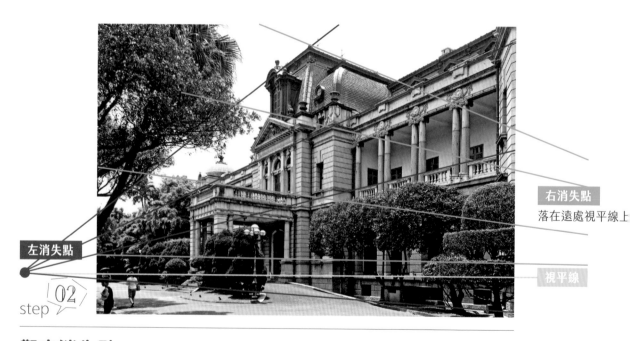

左消失點

右消失點
落在遠處視平線上

視平線

step 02

觀察消失點

　　從樓層線、欄杆、窗框……等來看,有十分明顯的消失線與相交的左消失點,點的位置約在想要取景面積的範圍外不遠處。接著,觀察右邊的消失線與交點,從建築物正、側兩個成90度角的面,也就是深度面的橫線,可以發現這個點的位置比較遠。

step 03

在紙上定位

　　觀察好角度後，在心中確定
好建築物本身的位置，若沒
有把握的畫，也可以用鉛筆
在紙面先定下大概的位置，像
是地平線、最高點、上下的消
失線、重要的斜度，左邊彎曲
的樹幹是讓影像調合的重要線
條，也一併定出來。

step 04

畫出三角楣

　　先畫比最高點低些的希臘式
三角楣，因為透視角度至關重
要，之後向上下延伸到屋頂的
高度與前方凸出的一樓頂圍牆
上緣；有了三角楣的寬度與垂
直線的輔助，向後傾斜及頂的
屋頂斜度就不難觀察出來。

step 05

畫出圓頂

　　有了相依的高度與寬度線
條，順勢勾畫出後方另一側
的圓頂與建築的細節，畫的時
候，可以比照右方和下方相關
的位置。

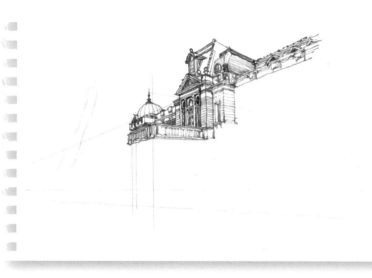

畫出右側細節

依循已畫出來的消失線,向右上方慢慢拉出建築的細節,比對已完成的長寬比例,作為下筆線條長度的拿捏,速寫西方建築其實不難,只是複雜,需要的是耐心。

畫上下直線條

有時,畫上下的線條會有分神畫歪的時候,此時最需要將眼神放寬到整張畫面,尤其注意紙張的左右側,就能觀察到線條是否垂直?若有歪斜,就及時稍微修正,不宜大張旗鼓地修改它,反而更暴露出缺點,其實,一點點的歪斜,才正表現了手繪的趣味。

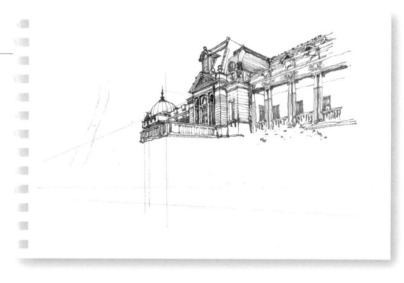

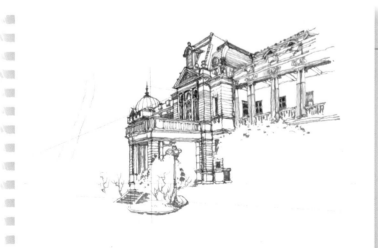

畫出整棟建築

因為用的鋼筆線條是淡墨,因此,也可以用來塗抹較暗的部分,像是窗戶或暗面。另外,要隨時留意逐步往下畫的時候,會因為前景或是下方的葉梢阻隔的延伸線條,有時,是下筆大意或精神不集中所造成的。

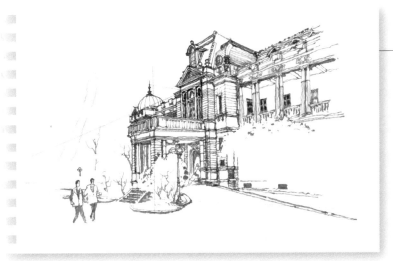

畫出前景人物

畫到底下時,要留意視平線位置的兩個面都呈水平,從賓館往下的斜度線條是出入口的斜坡。別忘了在前景空位處勾繪點景人物,由於站著的視平線是頭部,因此人物的頭部在視平線的高度上,而中下方大門內的人會因為坡度與距離的不同,變得較高也較小。

畫出彎曲的樹木

讓自然彎曲的樹木形態進入畫中,正好適度地緩和了建築物稍嫌工整與僵硬的線條,左右相互呼應的樹幹與樹枝,除了輕鬆的線條外,也加上葉梢與暗部的表現。

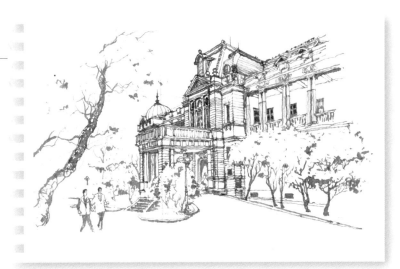

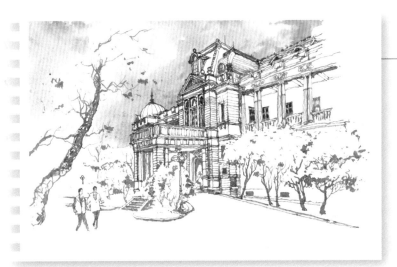

為天空上色

上色的第一步,是以清水刷出天空的位置,並渲染藍天的雲層變化,這個部分建議最好以傾斜畫紙的方式,造成顏料流動,以達到均勻中又帶有濃淡的變化效果。

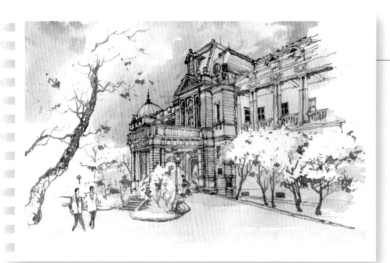

色調打底

初步以水分渲染的方式,讓建築物的整體與地面都帶出統一淺淺的灰階調子,這樣的作法,是希望造成整幅作品在色調上的統一性。接著,用相同整理調子的作法,讓樹木的綠也有完整的色調,也算是打底的概念。

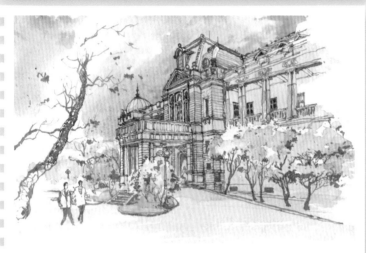

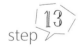
step 13

建築物的明暗

建築物的明暗光影最能表達出立體感,除了屋頂外,屋子本身的凹凸面,在陽光下可以呈現各種深淺不一的明度,除了透過細細的觀察來上色;此外,即便是在中午接近頂光的太陽照射下,還是要假想一下,約末10點鐘的斜射光應該有的樣貌,例如牆面因左邊光線照射後,產生了落在右側牆壁的影子。

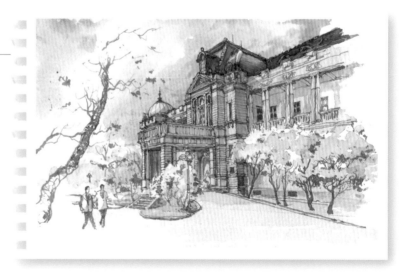

樹木與人物的角色

　　為突顯與襯托建築物前方的歐式造型圓球路燈，後方的龍柏樹要表達得深重些，再與前景左側樹的暗調子，與右側成排樹木，呈現出呼應與變化；再發揮一些想像力，將樹下與門內的人物穿上較為突顯色彩的衣服。

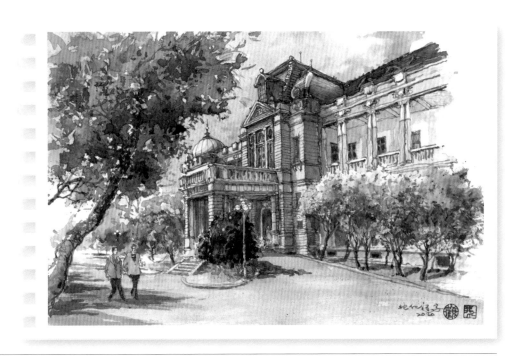

強化整體的明暗與光影

　　最後的步驟是整理，暗部與亮部的重點呈現，例如判斷陽光反射入眼最強烈的面、球體反光的亮點，還有人物上方與右側對稱的歐式路燈與燈桿；另外，地面的光線變化，人物與樹木的光影，還有，需要留意與建築光影相同角度的地面影子。

同安古橋

以枯枝筆蘸濃墨勾勒線條，隨後以水彩渲染上色。

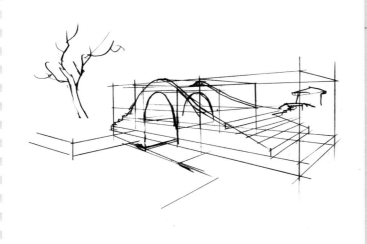

step 01

觀察透視型態

　　從側面的角度來觀察,主體部分有點像一個大塊完整的立方體,因此在心中的盤算是一個較誇張的透視型態,靠近自己的地方較大而遠處的對岸較小的概念,這樣的畫面讓張力更強烈。

step 02

掌握樹與橋的位置

　　掌握好橋與樹的相對關係,就能夠表達出橋的角度和橋邊樹與堤岸的位置,是下筆重要的關鍵。先從樹根開始畫起,並以橋頂往下第二個石階的平行線為視平線,依拱橋的弧度勾繪石階線條,逐步延伸帶出整座拱橋。

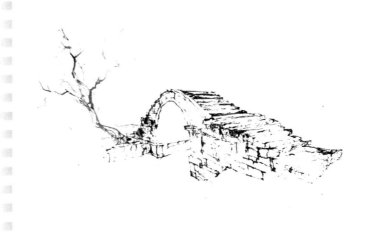

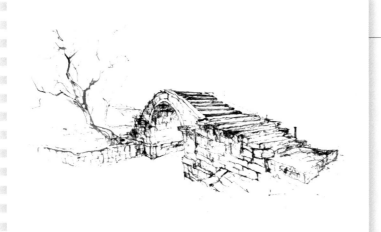

step 03

畫出樹影與石塊

　　位置正確後,橋上的樹影就有著落了,橋孔下的暗部帶出立體質感,跟隨消失點方向拉出兩岸相對的邊線,並勾繪出石塊的紋理光影。

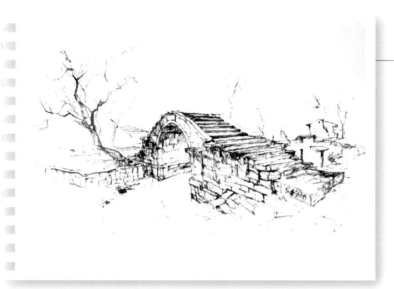

畫出遠景

左右兩側的遠景以較細與較淡的線條勾勒，表現出近濃遠淡的墨色，讓畫面有更多層次的呈現。

乾擦表現紋理

利用筆尖上殘存的少量墨色，來回的在石塊皺摺處、暗部紋理或水中樹木倒影的部分乾擦，呈現出類似水墨皴筆的味道。

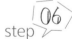

藍色調上天空與水面

先以清水塗抹天空與水道溝渠，再以水彩藍色表達天空藍的層次與水面映照天色的倒影。

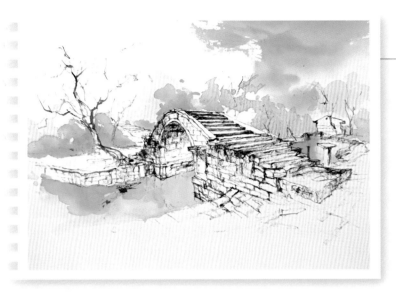

step 07

黃綠色打底

　　以深淺濃淡不一的黃綠色，帶出前、後近景與背景的校園草坡、遠樹的底色，並且也帶出水影反映的綠。

step 08

綠色調上色

　　在水分未乾的時候，疊加不同層次與色彩的綠色調，前景以短毛筆擦出綠草皮，大樹下表現出的亮黃綠色，可以吸引視覺焦點。

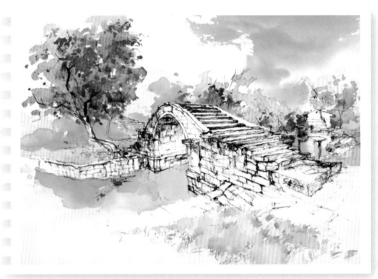

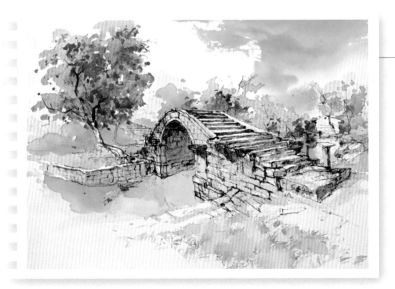

step 09

石橋上色

　　先全面地為石橋清淡上色，並觀察現場太陽光的角度，確定好光影的位置後，漸次加上暗部的影子，如橋上石階與橋孔內的暗面。

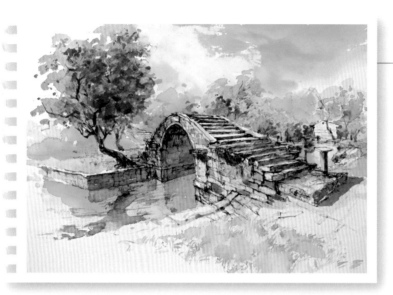

增加樹葉層次倒影

接著,增加樹葉的層次、樹幹的色彩與樹葉落在橋側面的影子,如橋側面上的橋名石塊出現的光照;還有水面的樹形倒影、橋孔落在水面的倒影,水流的波紋等。

細節與明暗對比

增加畫面的細節,例如草地的色彩、遠方的樹木、堤岸的石塊縫隙與伸出樹梢的細枝。持續增加樹葉明暗對比的層次、強調暗部的深度與色調的變化表現,並輕敲白點以增加畫面細緻的質感。

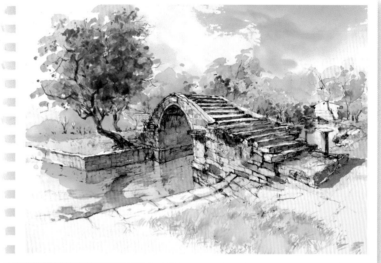

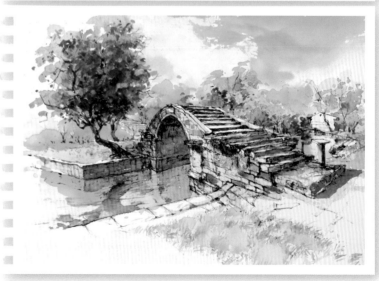

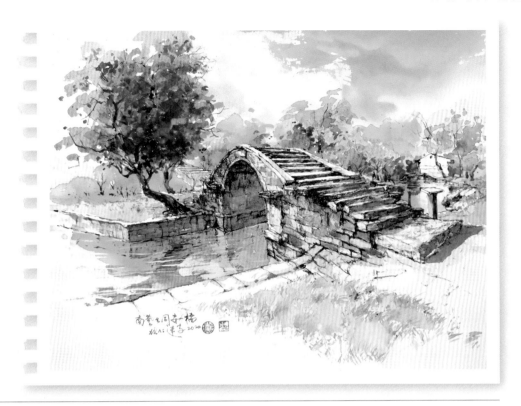

step 12

整體的光影與色彩整理

　　最後檢查並增補畫面的細節，修整總會花費較多的時間，各種筆與顏料都可能會用上。留意應當出現的亮點，例如橋面石塊的亮部、水面的波紋與水流動時的光影。

PART 2 ————————

藝遊台灣
實例解析

Lesson

08

園林與樹木

猴硐夫妻樹

25° 5'8.81"N ／ 121° 49'41.33"E

地仁速寫於猴硐 2015.10/x

線繪技巧

　　為表達兩棵大樹的纏綿，展現細膩的柔情感性，以彎尖美工鋼筆，粗細可自由變化的柔軟線條來詮釋，細的線條表達光滑的亮面，粗的地方表示暗面或陰影，再配合樹幹上方暗、下方亮，不同的灰階光影與上揚的細弧線紋路，顯出天光背景中的對比視覺效果，也呈現了枝幹明確的生長走向。

　　原本這天計畫到三貂嶺畫速寫，但是開車途經猴硐，被眼前右方的圓形拱橋與型態優美又茂盛的大樹所吸引，這下一停車可就不想離開了。詢問當地居民後，更想要將這兩棵纏

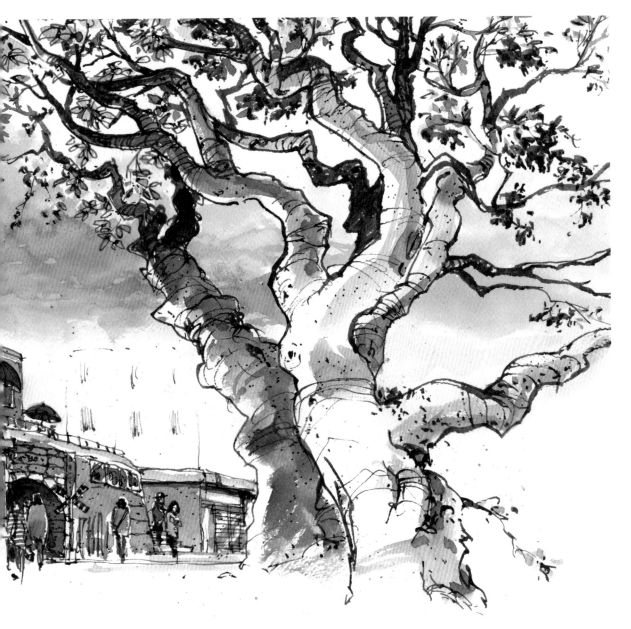

綿悱惻的夫妻樹畫下來，猴硐的夫妻樹見證了一段以採煤礦維生的歷史歲月中，小人物的甘苦人生。

　　經過觀察：樹的位置就在礦坑通往猴硐車站的運煤橋頭，礦坑的上方有一小咖啡簡餐店，從店的視角俯瞰猴硐鄉城會有非常宏觀的視野，但我覺得會顯不出夫妻樹的美麗樹形，遂坐在路旁的樹頭邊，近距離欣賞。

　　兩棵樹枝葉交錯，於是利用粗細有致的線條，

下筆時任性隨興，呈現樹彎曲與生長的特性。難捨難分像極了人類的小夫妻倆，從樹上歲月的痕跡彷彿能看到一對夫妻數十寒暑相互扶持，在惡劣的生活環境下維護一個家的概念，不斷地為了對方而改變，在堅強中有柔軟，相互包容中仍見剛毅，於是，我在樹幹輪廓線條上強調了剛柔與粗細的變化，並且以單純的色調突顯光滑與粗糙的紋理，老葉與新枝則表達了生命的光輝與夫妻樹旺盛的生命力。

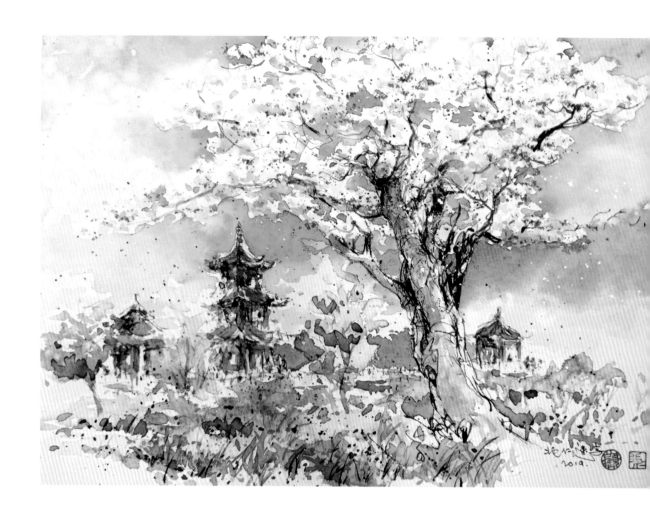

二二八和平公園

25° 2'26.45"N ／ 121° 30'54.32"E

以紙面的白來呈現占滿枝頭盛開的流蘇花,最為適合,然而一叢叢花朵上下交疊,下面的花因為光照減少,也有暗面的產生,因此在藍天背景下,增添暗面灰影與藍天色彩,讓花叢呈現空間的變化,最後再敲下一些白點,表達風中飄落的花瓣。

每年3月底到4月中,台灣北部的流蘇花盛開,總吸引來自各地的遊客賞花朝聖,就在二二八和平公園(台北新公園)紀念碑旁有一棵流蘇樹,號稱「流蘇王」,是台北市最大、樹齡最高的流蘇樹。流蘇花的花瓣細長、呈雪白色,盛開時一大叢、一大叢地布滿在樹頂枝葉上,隨風飄落,傳來淡淡香氣,彷彿4月飄起了雪花,令人驚豔。由於花期很短,只有半個月的時間,這天聞訊來畫這非常難得的景致,午後時分在此寫生,有如夢似幻的感受。

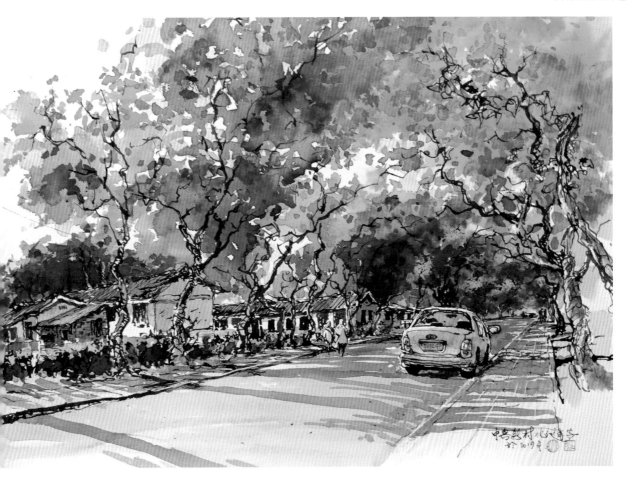

中興新村

23° 56'46.45"N ／ 120° 41'46.61"E

構圖技巧

面對一條深遠的道路時，應該儘量避免在路中央取景，也勿將消失點置於畫面的中間，以免過於對稱的呆板構圖；因此，將消失點移至右邊，只取左側的房舍，搭配另一側路邊行道樹與轎車，可平衡構圖的重心。

每次來到中興新村，內心都有著深深的悸動，因為這裡是我從小成長的地方，還記得以前全村子裡的街道都遍植了鳳凰木，每到夏季，道路兩旁開滿了紅花，輕風微雨時節，花葉隨風雨飄落，滿街的紅花綠葉，映照著遠處的行人，那景象實在太美了，美得令人駐足，久久不想離去。1966 年開始，許多主要道路的行道樹已改植樟樹，其他較窄小的街道與囊底路兩側則種植水果樹，如龍眼、芒果、荔枝與番石榴等。

這次回去，吃了熟悉的老胡牛肉麵，走過熟悉的籃球場與光榮國小，回頭一看，就被這一片綠色隧道所吸引，兩側巨大的樟樹將光榮北路的天際線包覆起來，蔥翠綠蔭，午後的光影在枝葉的遠近層次間，舞動於虛實重疊的綠意中，煞是好看！想起多年前讀過的一首現代詩：「這深綠、這淺綠，這濃綠、這淡綠，綠遍山坡、綠遍天涯，綠化了心中一畝田，也綠化了眼中一湖水。」不知不覺日已西斜，就在路面上拖出長長的樹影，將整個綠色隧道勾勒出滿溢的思鄉情懷。

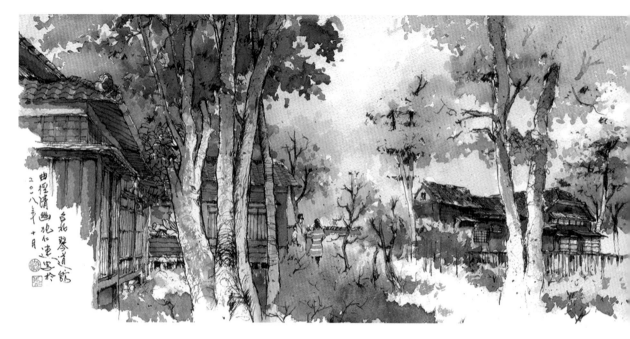

台北琴道館

25° 2'29.80"N ／ 121° 31'43.68"E

情境技巧

不同的時節到訪，總能有不同的心情感受，以豐富色彩呈現秋冬彩度與明度的對比，表達了色調與人物的情感故事（見上圖）；冬季的庭院中，兩位好久不見的老朋友，坐石椅泡茶敘舊，灰階光影中，表達的是孤寂庭院裡的故事（見右上圖）。

時值秋冬，台北市的大馬路上雖然到處都是高樓大廈，但有時只需轉個彎，在巷弄裡就能遇見詩情畫意的美景。這天早上9點半，琴道館尚未開門（10點開門），但館方人員早已在館院內整理，經過詢問後，館方客氣地邀請我先到院子裡畫畫，院子滿大的，還有一個四方形的涼亭，從這裡可以看見幾幢古色古香的日式傳統建築，現已整建全區為七連棟的台北文學基地。院子裡有許多大樹與灌木圍籬，光是坐在亭內畫畫，已感受到濃濃的人文氣質。

傳統的木構建築很溫馨，也貼近人心，院子裡的樹葉層次在這個季節更美了，不同區域中有著各異的樹種，繽紛色彩將庭院妝點得滿園生香，快速記錄院子裡正在對話的一對情侶，濃情蜜意。

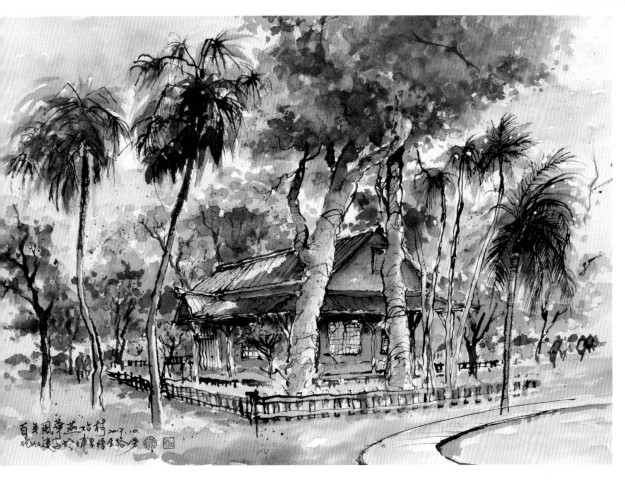

燕始林（中興大學演習林）

23° 57'29.30"N ／ 120° 58'3.85"E

取景技巧

為了讓這間被樹林包圍住的屋子突顯是傳統日式房舍，取景時特別避開屋脊的尖角，讓兩棵大樹幹擋住的部分是兩側傾斜的屋瓦，因此得以顯現出房子的建築特色。

這是一處十分幽靜的地方，雖然一旁的埔里市區開發得有聲有色，此地卻依然故我，綠蔭蔽日、鬱鬱蔥蔥。這裡是當地人稱為「燕始林」的中興大學實驗林場，每天一早就有成群的燕子從樹林中飛出，因而得名。我坐在南安路的路邊，

看著這座小森林公園，用樹枝蘸墨畫出樹木的輪廓與肌理，畫時更加快速度，以突顯流暢的線條與快樂的心情。

這裡在日治時期是一個亞熱帶林木教學用的實驗林場，為台灣總督府農林專門學校所有；同時也是防空演習時民眾的避難場地，園內一塊大石頭上面刻有「演習林」三個字。據當地人說，以前這片林地十分廣闊，種植許多熱帶珍稀林木樹種，甚至有咖啡樹，可能是台灣地區能見到的咖啡產業最早的起源地。林中有一棟建於 1918 年的日式建築，是早年以檜木建造的辦公室，造型典雅，迄今大致保持完好，完整地保留著原木結構。建物屋頂所用的瓦片是十分罕見源於北海道的菱形銅片瓦，推測是建物的主人（或老師們）來自北海道大學，當年在此任教時，保有的一份思鄉的情懷。

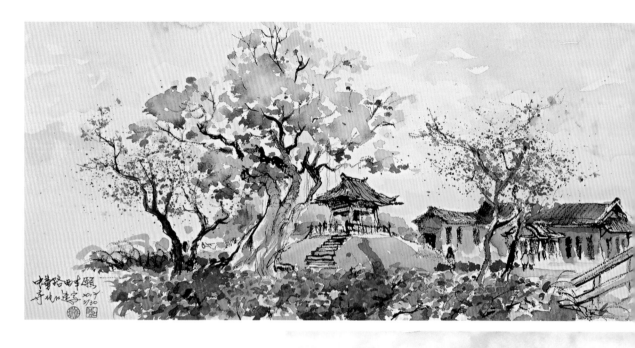

西本願寺

25° 2'25.40"N ／ 121° 30'24.93"E

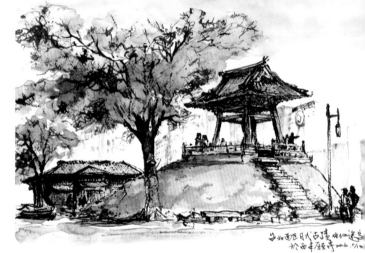

枯枝筆有粗獷的韻味，尤其對於古老時代的屋宇和老榕樹，帶有類似水墨勾畫的風格，配合細緻下垂的鬚根，在表現古樸的氣氛下是具有特色的。然而當滿園花開的季節，以鮮麗的色彩表現櫻花與杜鵑爭奇鬥豔，才是重點，枯枝線條僅需少少地帶出前後輪廓與相對位置即可(見上圖)。

西本願寺廣場在台北市中華路上、國軍英雄館的斜對面，假日午後，常有親子結伴到此地遊憩賞花，十分愜意。西本願寺原名為淨土真宗本願寺台灣別院，主要有一處樹心會館，是日式建築，原為總住持宿舍，現由「八拾捌茶」進駐經營，還有一座鐘樓。在這裡畫畫很舒服，草地上曬太陽、樹蔭下清風拂面，還能步上石階看看鐘樓、俯瞰寺院。

風和日麗的庭院裡，眼前是滿樹叢努力綻放的杜鵑花，與後面幾棵櫻花樹，似乎在畫紙前，爭相跳躍著舞動鮮豔的色彩，讓老建物與鐘樓默默地成為配角與背景，這時飄來了桂花清香，讓我回憶兒時家中，院子裡老桂花樹綻放的花香，快速地運筆勾勒，渲染出豔麗奔放的色彩，記錄這一天的美好心情。

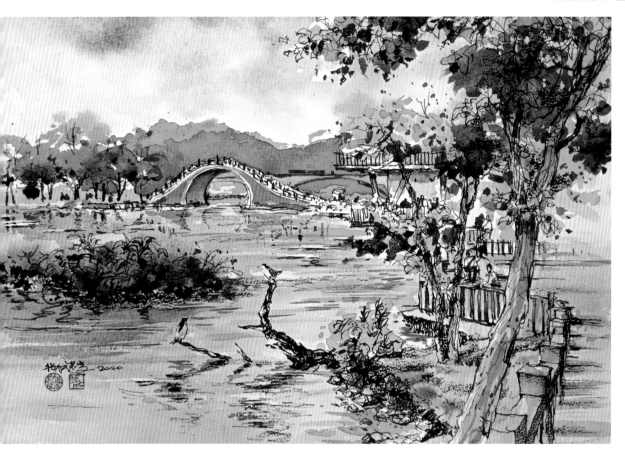

大湖公園

25° 4'48.81"N ／ 121° 36'16.67"E

速寫技巧

　　主題是畫面中的拱橋，呈現出江南風光的美好。最重要的是掌握正確的圓弧橋面曲線造型，與橋底圓拱的曲面。先將主題完成之後，再畫出湖兩側的變化與向前延伸的步道，此外也更能清楚地掌握視角與前後景致，有利於安排山形走向與樹影空間的變化 (見上圖)。

　　台北市內湖區有一座美麗的大湖公園，由於捷運站就設在公園入口，因此十分適合親子到此遊憩，來這裡速寫的主題，多半都會呈現這座饒富江南風光，美麗的錦帶拱橋。由於東側有山，西

面是高樓，為了避免畫面的背景都是都市大樓，扼殺了古樸美景的氛圍，因此取景多是從西面往東面畫。大湖北側的湖畔步道，或是南側的圍欄邊，都是適合的方向。在這裡速寫最享受的，就是坐在午後的蔭涼大樹下，看著眼前一片翠綠山林，四周飄來的是鳥語花香，是旅繪生活的美好實踐。

新竹市護城河

24° 48'18.10"N ／ 120° 58'15.50"E

線繪技巧

　　枯枝的線條配上老樹，表現主題的蒼勁與力量，遠處的橋梁欄杆則配合細緻的彎尖鋼筆，層層綠蔭以大塊面色彩表達。

　　新竹是個十分古老的靠海城市，在 1733 年時，是以莿竹建城，93 年後才以石磚重建，原本有 4 座城門，現僅留有東城門（迎曦門），以及一段美麗的護城河。護城河兩岸有特色飲食商店、大樹植栽和連接的橋梁，以及到此棲息自由自在的鳥類和水岸動物，一條護城河帶來的不只是歷史的回憶，也賦予一座城市美麗的意境。

　　到新竹市一定要來護城河走走，從小吃、簡餐到高檔的異國料理，各種佳肴都有，每次來這裡畫畫的角度位置不一，我都會找一家餐廳，好好犒賞自己一番。坐在河邊草地，從這岸看那岸，總是那麼多彩，各種枝幹葉貌、樹下的人群與河水倒映，還有不怕人的小松鼠、野鴨、鴿子主動來到身邊，真實感受到什麼叫作心曠神怡。

新竹樹屋

24° 47'35.25"N ／ 121° 0'13.70"E

線繪技巧

社區公園裡的樹屋、戰車與人物，以彎尖鋼筆勾勒，正能夠表達畫面中的主題區域，呈現出細膩的故事。

在我還是孩童的年代，總是會想著如果在家附近一棵大樹上，有一個自己專屬的窩，該有多好，每天放學回家就爬梯到樹上，在專屬的窩裡翻翻弄弄，愜意極了，但從來也只是想想而已。新竹就有這麼個地方，在市區立功里戰車公園裡，大樹上建了個「晴心樹屋」，樹幹上斜斜架著樓梯，樹屋下還有個鞦韆，路邊走過的母子倆，孩子一直向著樹屋張望，正在要求母親帶他過去玩。草地上還有一台用廢輪胎布置的坦克車，塑膠管裝設著砲管，又給人一個美好童年的想像空間。

新竹市美術館

24° 48'25.58"N ／ 120° 58'13.83"E

大樹底下的草地不但能遮蔭蔽雨、享受涼風，還能將情趣轉移到眼前這棵老榕樹，樹幹曲張、複雜形貌與滿身皺紋，似乎歷經滄桑。唯有現場實地觀察，才會發現榕樹的樹幹、氣根、根鬚與盤根錯節、浮出地面的樹根樣態；唯在現場上色，才能看到與畫出其深淺凹凸的程度。

新竹美術館前身是新竹市役所，在 1920 年日治時代所建，相當於現在的市政府，只是規模小了許多，目前已列為新竹市的市定古蹟。相較於許多日治時期留下的建築，這棟仿歐式古典造型，融合大面積紅磚的維多利亞風格，屋頂上突出斜屋瓦的半圓拱窗、牆面長方窗、山牆上圓拱造型，小巧的建築型式，讓人印象深刻。速寫時，思索著老屋與老樹，不知是誰的年紀較大？

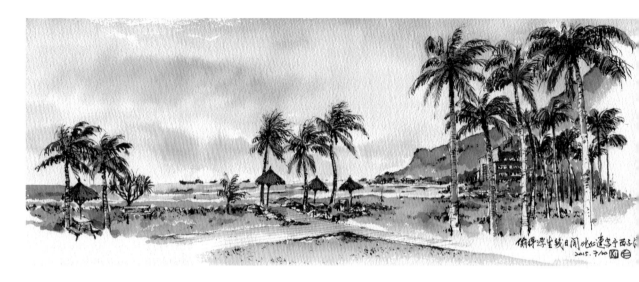

西子灣海濱公園

22°37'29.35"N／120°15'50.84"E

構圖技巧

表達熱帶氣候的高聳椰子樹，景色應盡量拉寬，並且畫得細緻些，除了能呈現完整樹形，更能把異國風情的氣氛表達出來。

潔白無瑕的沙灘上，成片椰林和茅草搭設的涼亭，讓眼前這一彎美麗的海灘有著滿滿的異國情調，黃昏時刻半躺在椰子樹下的涼椅上，在黃澄澄的夕陽落日中，生活也變得優閒浪漫。

西子灣的夕照最富盛名，讓人懷疑是到了東南亞的峇里島，椰子林應該是主要原因！因距離高雄港不遠，還看得到遠處往來的船隻。椰子樹頂茂密的樹葉和隨風搖曳的身姿，像快樂揮舞的仙女棒，又像搖動彩帶熱情迎賓。最美的一區是屬於中山大學的海灣，面對海洋，左有港灣、右有小山，入住沙灘會館還能擁大海入眠！

至善園

25°6'5.19"N／121°33'0.42"E

速寫技巧

通常占地廣大的園林，遍植各類高低層次不等的樹木，灌木、喬木或是水生植物等，除了樹種不同、光照的明暗程度也不一樣，因此，調整與渲染不同色彩的綠，比清楚的輪廓更為重要。

就在故宮博物院山下一旁，一個古典造型的木門牌樓，至善園的入口就在這裡，園區依山勢而建，由下而上，從清幽小徑，沿溪水蜿蜒緩步上行，可見美麗的湖泊、宏偉的山勢，最後在高處的亭中俯瞰，倘佯在開闊的視野間。

以東晉書聖王羲之一生傳奇典故為藍本所設計，於是，亭園八大勝景的蘭亭、籠鵝、曲水流觴、松風閣、水榭、碧橋西、洗筆池與招鶴聽鶯，融合中國庭園與典雅的書法造景藝術，展現眼前。最適合與三五好友在此煮茶撫琴或是以書畫表心志，在思古幽情的環境中寫生，放鬆思緒，不拘泥藝術法則，讓筆隨心走，形隨意轉，盼能走到繪畫更高的境界。

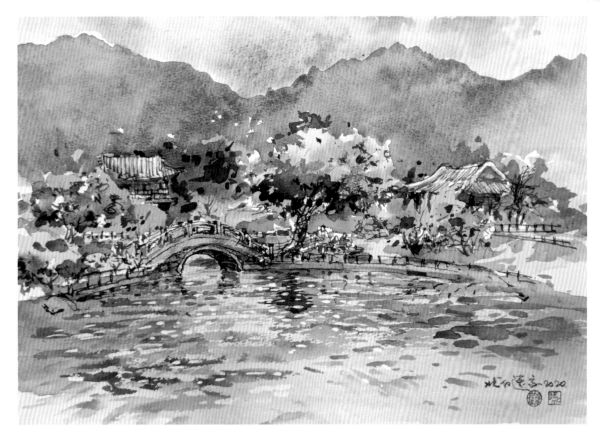

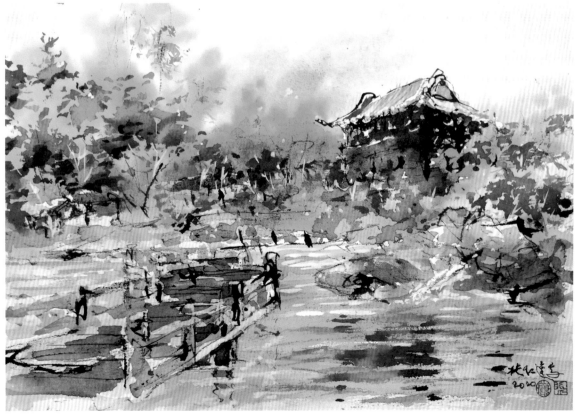

台中文學館

24° 8'21.82"N／120° 40'19.75"E

這幅濃密大樹、木造老屋與遠處的人，在視覺動線的引導下，從左下角的樹根斜上到濃蔭，再順著老屋脊的斜度，將視覺移動到右下角的人，形成前中後與左中右一個穩定的三角形構圖。

有文化城之稱的台中，因有南北交通地利之便的緣故，一直都是台灣文壇的中心，許多傳統文藝類的社團協會都起源於台中，早年中部許多文學家、藝術家與書局、書店多在此發跡。台中文學館原是日治時期的警察宿舍，區內有許多百年老樹與日式老屋，近年為了保存歷史建築、延續在地文學發展的軌跡，將此處設為文學教育與文化休閒的空間，是台中新興的旅遊熱點。到此旅繪，以圍牆邊的盤根老樹與日式宿舍，表現此地悠久的歷史點滴與當代的人文風貌。

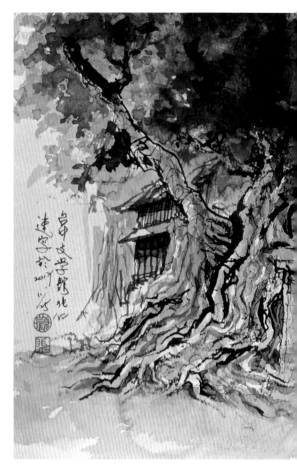

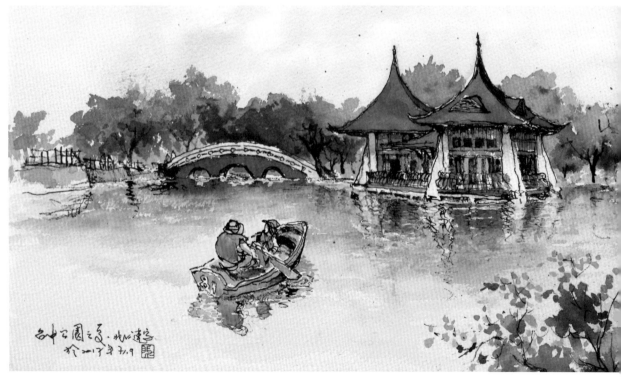

台中公園

24° 8'36.85"N ／ 120° 41'0.07"E

　　從小就常到舊稱中山公園的地方遊玩，這個有「台中地標」稱號、建於 1903 年的台中公園，是全台灣第一座百年公園，印象中隨時都能聽到啄木鳥與知了鳴叫的聲音。公園內一座人工湖中間的湖心亭最具特色，是 1908 年為紀念台灣縱貫線火車全線通車而建造的。郵局曾經出版一套介紹台灣名勝的郵票，其中就有這座歐風尖頂流線造型的湖心亭，我總覺得是其中最美、也最吸引目光的一張。

　　讀初中的時候，常跟同學到公園划船，湖底還留有一副粗框近視眼鏡，那是我想耍酷甩頭而造成的結果，笑翻一眾朋友。從這個角度最能突顯出優美的亭子與紅色拱橋，前景結合與我當年划著同樣的雙槳小船，畫著畫著，思緒也就回到了從前……。

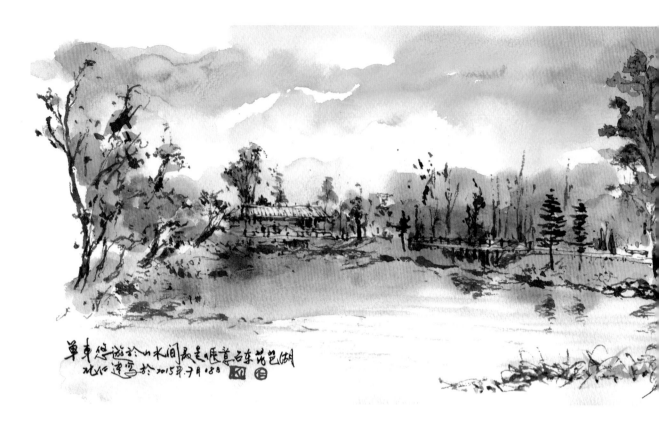

單車悠遊於山水間最是愜意 名東范芭湖
兆仁速寫於 2015年 7月 18日

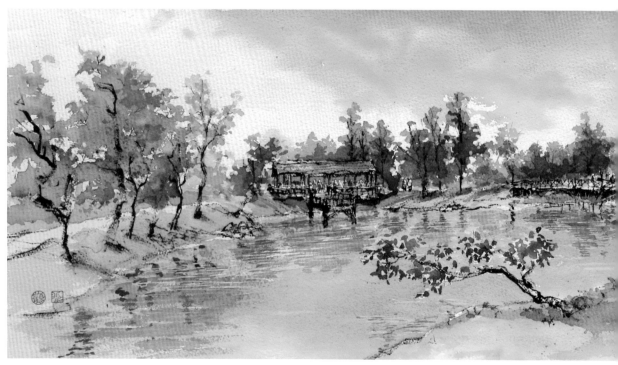

台東琵琶湖

22°45'25.86"N / 121°9'57.28"E

速寫技巧

　　即使是相同的地點、相同的角度，若是不同的時間、不同的天氣，所畫出來的景致色彩便截然不同，時間與光線改變了心情，也改變了畫面。琵琶湖步道旁，我坐在樹下，選取左側視角，涵蓋 90 度，將湖水兩側、湖面觀景木亭與步道小橋納入畫面。

　　「在台東海濱公園的附近有一座黑森林。」聽到朋友這樣描述，就想著一定要來探險一番，原來以前的人稱呼黑森林，是因為整個區域籠罩在茂密的木麻黃中，行走其間遮天蔽日的緣故。整建為台東森林公園後，整潔的步道串連了幾個天然與人工湖泊，還有觀景台、涼亭、樹屋、賞鳥小屋與水中木亭。園區腹地廣闊，步道也很長，為了讓旅繪更輕鬆些，我在入口處租了腳踏車。

　　兩次到東部旅繪，我都將此地列為必訪景點，2015 年夏天與一對夫婦好友同行，到了一條步道，小橋將景致分為兩塊，左側小湖怡人似明鏡，水上觀景小亭精緻妝點著湖面，右側大湖輕風拂水，小屋在水上植物中更顯自然鄉野之感。正專注畫著，沒注意一對年輕夫婦從身後走來，對著我微笑，他們長年旅居國外，第一次到台東旅遊，我們聊得十分開心，我更歡喜結緣。

　　2018 年春季再訪，同地點同角度再速寫一次，還是很美。兩相比較，大樹少了很多，有的呈現傾斜姿態，主因是年前蘇迪勒狂颱肆虐，許多大樹遭狂風折斷，滿目瘡痍，管理單位耗時整理，難怪這次走進園區覺得清爽許多，已不見黑森林的氣氛，但無論變化如何，公園依舊美麗。

台東國際地標

22° 45'13.41"N / 121° 9'51.09"E

在圓形的輪廓線繪下，以不同層次的亮暗色彩，表達立體的球形外殼與透空框內頂部的內殼，還有底部圓柱的漸層暗面，這些都要在現場觀察比較，才能體會明暗之間的差異。依賴充足的水分來渲染，是最方便快速的上色技巧。

進入這座海邊的公園，會看到一顆以波浪木藤編結構做成的大圓球，裡面還有一棵生命之樹，融合了地景藝術、文化包容與生命力的象徵，它是台東海濱公園的國際地標，球的兩端有兩條向外延伸的走道，既像是敞開的雙臂擁抱大地，也像是隨時期盼大家自由走進來，更象徵無限綿長的樹根，著地成長，就如同台東這塊族群融合的土地。

從遠處靠海岸的礁石上，手裡握著畫畫的紙筆，看著國際地標與海岸邊界，是各種深淺濃淡的綠，即使在炙熱的豔陽下，椰子樹正以它下垂的傘葉撐起一面綠蔭；而草地與岸邊配置了許多公園內的裝置藝術，如紅色大相框、白色拱橋建築，吸引許多遊客，感受到活潑旺盛的生命力，就在這一片海天遼闊的台東海濱公園。

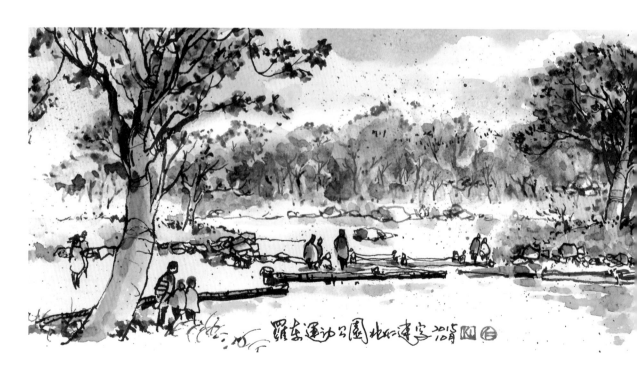

羅東運動公園

24° 40'58.51"N / 121° 45'11.51"E

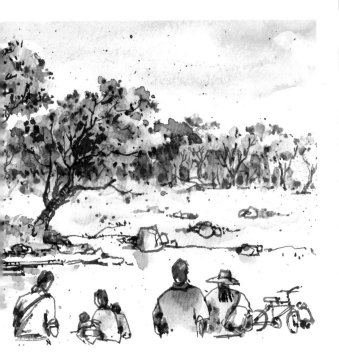

構圖技巧

　　畫面的層次應該掌握前景、中景與背景，這樣的安排可以表現出一個空間的立體性，藉由遠近層次的安排，刻意放掉不重要的景物，也適當地保有留白的空間。

　　公園內平靜的湖水搭配著山丘，地形水流與植物景觀，營造出一片綠意盎然，除了有設置運動設備的場地外，園內也十分多元，如寬闊的廣場、湖水、老街碼頭、溪谷水岸。優質的綠色環境，有落羽松、茄苳、相思樹、楓樹、白蠟樹、大王椰子等，加上舒暢的輕風，讓人倘佯在自然而愉悅之中，是假日親子旅遊最佳的活動地點。

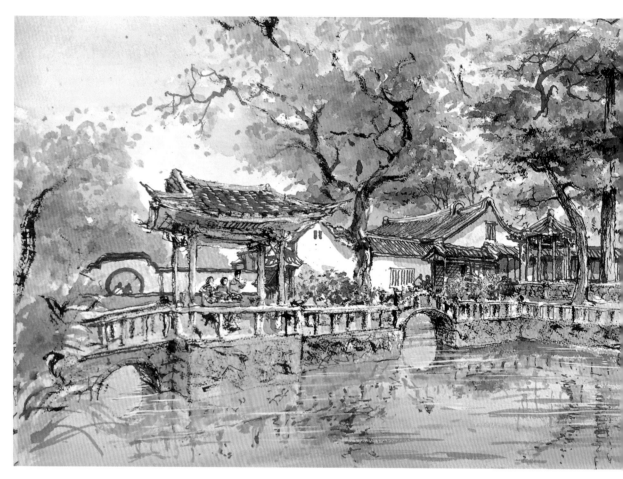

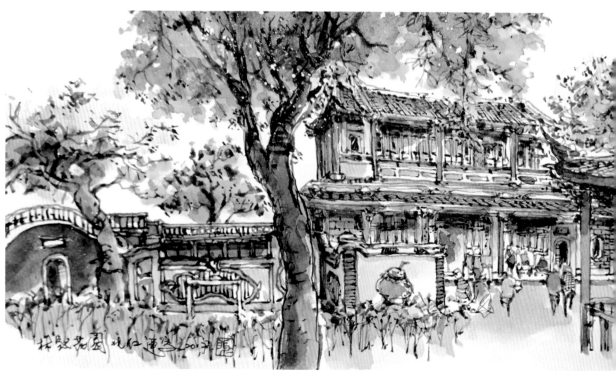

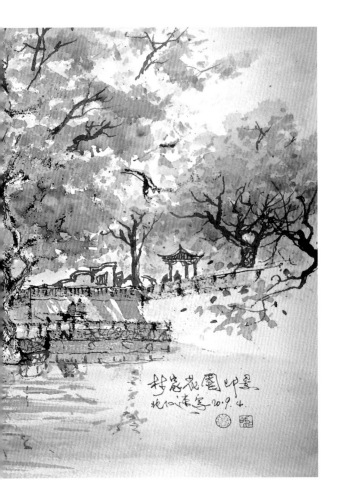

板橋林家花園

25° 0'39.50"N / 121° 27'17.75"E

線繪技巧

　　以彎尖美工鋼筆來畫細緻又富變化的寬大景色，對於速寫來說是非常適合的，尤其運用彎斜的筆尖，表現粗細有致、亮暗明顯的拱橋、欄杆與小亭，配合優美樹形的輪廓線條，表達出蘇州園林的特色（見左上圖）。

　　林家花園對我來說是個十分熟悉的地方，曾經是福建漳州林家私人的宅邸，也是古蹟。1973年就讀板橋的國立藝專時，聽說不遠處的林家花園正在規畫要改建，就常來此，當時還未開放參觀，只能從路旁巷道一處沒有圍牆的地方，觀看花園水池的局部，雖無法看到全貌，但是乾枯的水塘裡有許多奇岩怪石，像是中國山水江南的樣貌，只是破舊斑駁，想必歷經滄桑。迄今這美麗的林家花園已開放參觀，因此，這個神似蘇州園林的大水池就成為我經常來速寫的地方。

　　坐在榕蔭大池對面靠圍牆邊緣，可以看到寬廣能行船的大池，池畔幾棵大榕樹為這一處彎彎曲曲的水池，樹立了畫面的重心，綠蔭下的八角亭、菱形亭、平行四邊形的疊亭樓宇、拱橋石道，映照著水榭波影，搭配層巒疊翠的假山奇石，令人驚訝當年亭園設計藝師，以其靈巧又細膩的規畫，為林家依據地形地勢所作高低起伏、錯落有致的立體變化，也秒懂了所謂「橫看成嶺側成峰」。繞池畔的石塊步道偶有可步下水的階梯，猜想應為舊時搭船靠泊的小碼頭，配合一旁的釣魚磯，想像當時一家人在古色古香花園中，垂釣的優閒場景。

　　訪遊 Tips：第一次到此參訪的畫友一定要帶著地圖（入園門票上），在四通八達的閣樓花園中，東看西走，繞來繞去，無圖指引一定會迷路。

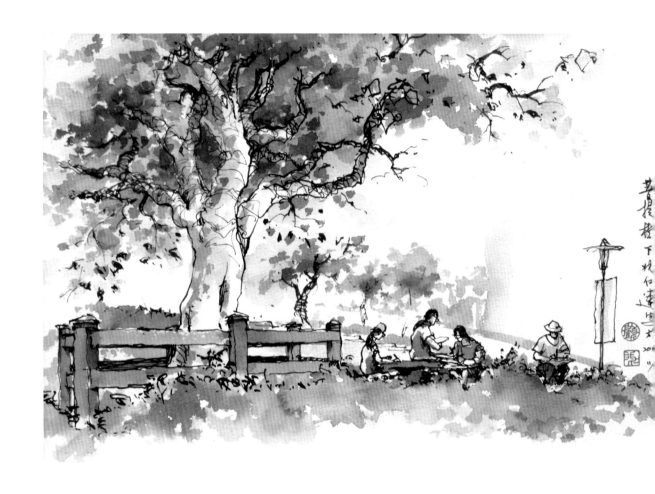

菩提樹下秋仁達寫生 2011

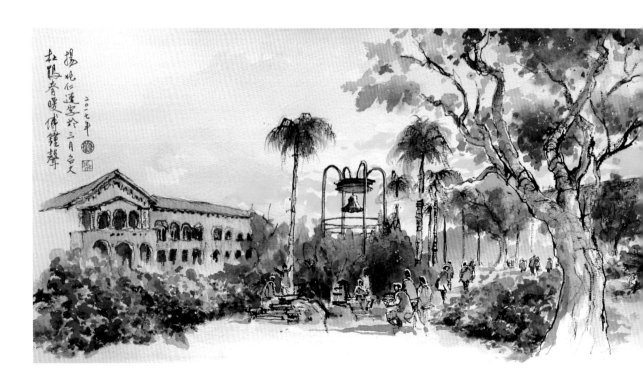

楊晚仁達寫於三月台大
杜鵑春暖傳鐘聲
二〇一七年

114

玄奘大學

24° 46'28.10"N ／ 120° 56'31.40"E

取景技巧

以大樹為主角，構圖與大半的面積重點放在樹上，樹蔭下的點景人物與肢體動作，可以輕描淡寫地表達。畫面主要呈現的意義是這裡有大菩提樹的庇蔭，所以大樹與人物都是重要的表現內容，後方虛掉的建築與路樹，適度地淡化視覺的焦點，讓主題保持在前方。

玄奘大學校園依丘陵地而建，背山面水，校內有各種樹木，其中最特別之處，在校內圖資大樓對面的「綠茵坡」，坡的南、北兩端各有一棵菩提樹，這兩棵菩提樹的樹祖就是當年釋迦牟尼佛坐化成道的那棵菩提樹，經過扦插分枝後的第三代「樹孫」。樹齡已有兩千多歲，是人類歷史上有紀錄最古老的樹木，因此斯里蘭卡維普拉沙拉 (WIPULASARE) 長老代表蘭卡佛教協會，在 1989 年 5 月護送兩棵菩提樹苗到台灣，並舉行非常隆重的迎接儀式，可以說這兩棵菩提樹是玄奘大學的鎮校之寶。

在大學教速寫課時，經常帶學生走出教室，講述這古老的故事給學生聽，我也把他們在菩提樹下的石桌、石椅上，專心認真畫的樣子，速寫記錄下來，讓未來回憶的時候有所依據。

台灣大學

25° 1'0.59"N ／ 121° 32'11.90"E

構圖技巧

每種樹都有不同的生長特性，樹形姿態也都不一樣，速寫取景時可以各顯其特色，利用光影與色彩在相互間表現出錯落有致的構圖，搭配季節花開時，人物在校園內的熱鬧場景。

每年 3 月，台灣大學的杜鵑花開，椰林大道總能吸引來自各地的遊客，台大杜鵑花節是每年一次對外開放的重頭戲，學生們都卯足全力，展現學術之外的各項才藝表演。

滿校園綻放著品種不同、色澤各異的杜鵑花，大紅、豔紫、粉紅和雪白，有的呈現紅白相間的層次變化，也有帶著翠綠新葉的各色花朵，從椰林大道取景，各角度都很精采。坐在行政大樓與文學院之間的傅鐘旁，望向行政大樓與文學院。在歐式傳統建築中，襯托山牆、拱窗、迴廊的背景，繁花似錦的主題表達了今日年輕活力的一代，在一個傳承百年輝煌歷史的學校中，依然努力綻放耀眼的光芒。

玉蘭茶園

24° 40'28.29"N / 121° 35'4.43"E

在宜蘭縣大同鄉有一處玉蘭茶園。別傻傻以為茶園老闆娘名叫玉蘭，玉蘭是地名不是人名喔！茶園位於山上，面積約 500 公頃，景色優美，園內種植了許多櫻花樹，除了在涼亭裡居高臨下，眺望壯麗的蘭陽溪流域和蘭陽平原；也有遮陽棚架，一區一區的，棚下還準備好了桌椅爐具，可以在此泡茶、用茶餐、賞景。

這天與老婆來玉蘭茶園賞景，坐在遮陽棚裡寫生品茗，秀麗山林間，涼亭、小徑的怡人景色，搭配以遠山藍天，美景盡收眼底，陣陣輕風夾帶著淡淡茶香，享受半天逍遙愜意的田園生活。

檜意森活村

23° 29'9.89"N / 120° 27'15.74"E

台灣有許多日式房舍，阿里山森林鐵路的起點——北門驛，即是其一。由於附近是早期運木材下山的集散地，因此以木材為業的商家很多。

普遍來說，這一帶房舍的木材都是使用當時阿里山森林中最豐富、質地精良的檜木。目前現址已建構成全台首座以森林文創為特色的休閒園區，取「快意」之諧音，命名為「檜意森活村」，在一棟棟日式建築與特色花園所構築的園區中，有文創市集、主題書店、農業精品、人文餐飲……等，十分吸引遊客的目光。

逸仙公園

25° 2'51.20"N ／ 121° 31'11.31"E

這裡原為國父孫中山先生於1913年到台灣時下榻之所，當時是台北著名的高級日式料理餐廳「料亭梅屋敷」，賓客多為日本政要。1947年，為紀念國父孫中山曾居住於此，更名為國父史蹟紀念館，並將原屬日式庭院的環境，改為一座小型的蘇州古典園林式花園，種植梅樹、松樹等，稱為逸仙公園。主建築內有國父孫中山來台時的留影和手稿文件資料。公園雖不大，但布置得幽靜雅致，杜鵑、櫻花與梅樹妝點在草坪石磚間，小巧精美。

松菸文創園區

25° 2'36.97"N ／ 121° 33'42.14"E

位於台北市東區的製菸工廠，建於1940年，老牌的長壽與新樂園香菸就是在這裡製造的。松菸是市定古蹟，菸廠倉庫的弧形拱牆與巴洛克花園是其建築特色，為台灣少有。這裡現在是推動設計與文創的重要據點，原有的各種大小樹木，多半保留於後方經過整建的生態池，留存許多保育類的動、植物，也吸引各種鳥類、青蛙、蝶類到此棲息，是繁華台北東區的珍貴綠地。

湖海與河流

基隆西岸旅客碼頭

25° 7'53.42"N ／ 121° 44'36.95"E

光影技巧

　　原本繁忙的港口作業與往來頻繁的船隻，這一刻突然停下來，以大量的水與向下垂直拉動的色彩，表現午後平靜的港區，海水倒映船隻的色彩與光影，上下呼應藍天白雲、山色與船身的色彩變化。

　　行車到基隆，最先映入眼簾的就是基隆的港區風情，這個建於清朝光緒 12 年 (1886 年)、曾經掌握北台灣經濟命脈的百年港口，一度舟楫蝟集，商賈旅人川流不息，帶動台灣各界繁榮發展，早已港市合一。風和日麗的午後，我坐在港區大樓餐廳靠窗台前，望向西岸碼頭，恣意畫下目光所見。港內大小船舶隨波盪漾，在海面上輕柔地倒映出夢幻般的光影，時光彷彿凍結了，山凹處出現如放射光芒的雲彩，頓感世間一切紛擾都寂靜了下來，只有在寫生中，一顆輕鬆喜悅的心，澎湃躍動著。

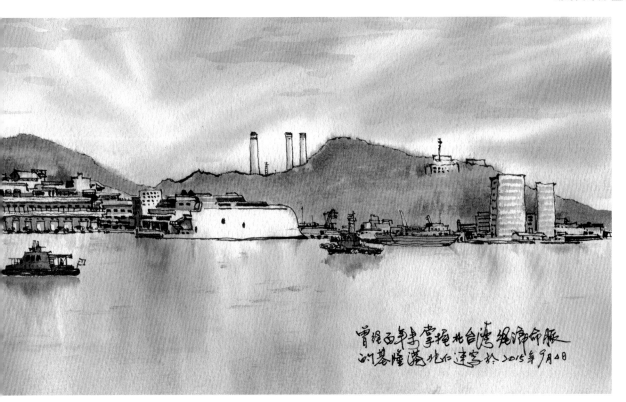

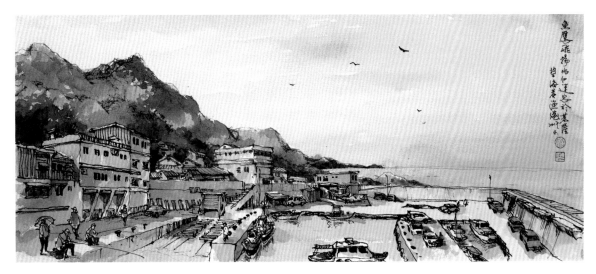

基隆望海巷漁港

25° 8'13.80"N ／ 121° 48'9.98"E

服兵役的時候，長官很喜歡走路，有一陣子經常走山路行軍到望海巷與八斗子一帶，不知道是想逛街還是為了健康。如今重回舊地，小小的漁船在小港裡來往迴轉，許多人在此垂釣。回想那時，連上一位天兵曾經詢問長官可否下次行軍時別帶槍，改帶釣具，因此被罰交互蹲跳！

這個位置取景視野極佳，左邊能看蜿蜒的山頭、漁民鄉居與漁港船隻，右邊是一望無際的太平洋，中央延伸到遠處的港灣，寬闊的海景讓人心曠神怡。原本棲息在山巔處的魚鷹，不時往返盤旋，想必是期盼豐收的漁船入港，看能否撿個便宜，在漁網邊捕捉些漏網之魚。

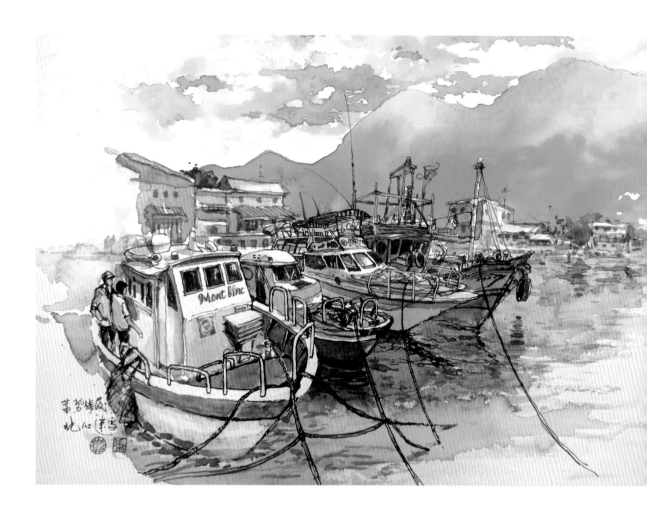

基隆深澳漁港

25° 7'58.15"N / 121° 49'13.89"E

速寫技巧

　　船上空間窄小，卻必須置放許多設施與器具，因此要表達出 4 艘不同樣式的船，就要以細緻的工筆精準畫出相異之處。船以外的內容可以輕描淡寫，甚至留白放掉，這是突顯主體與視覺重心的取捨。

　　在漁港看著漁民辛苦工作的同時，也欣賞每條漁船的不同長相，十分有趣。這一天在深澳漁港，看著 4 艘漁船互相牢牢地綁在一起，漁民們工作之餘聊著天，掌握這個機會提筆，把 4 艘形色各異的船一起速寫下來。

　　由於漁港靠泊船隻處，沒有遮蔭蔽日的地方，只好到一旁布置著很多小貓裝飾的咖啡店，繼續上色作畫，看著窗外風格各異的漁船，正參考著船隻繽紛的色彩渲染時，視線同時也被可愛的貓咪吸引。聽咖啡店的小姐說，這 4 艘船都是這家店老闆的，不禁好奇這 4 艘船的主人樣貌，一個愛貓的硬漢，長相是怎樣的？

八斗子海蝕平台

25° 8'12.81"N ╱ 121° 48'8.97"E

由於位於台灣的東北角，依山靠海的地形，從八斗子的山上望向大海尤其美麗。八斗子漁港為北台灣最大的漁港，近來發展觀光旅遊，海岸植物和地形景觀都十分特殊，有很多向海伸出去，像是豆腐岩或是蕈狀岩的海蝕平台。

八斗子漁村的歷史很久遠，如今還留有一些特別的咕咾石厝與石柱混雜在現代的社區中，只要看到用油毛氈刷柏油的屋頂，就是很有歷史的老房子。不難想到，以前八斗子沿岸曾經盛產珊瑚，這些老房子就是當時的漁民建造的魚寮；現在仍有很大的魚貨工廠在此運作。據說這裡的瘋狗浪是出名地危險，到此遊玩要特別注意安全。

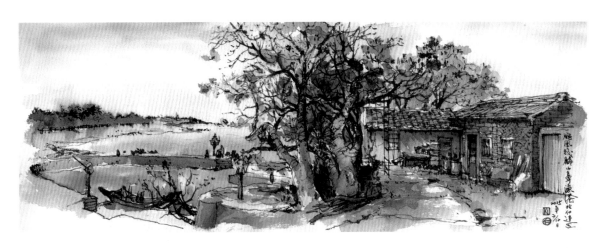

麟山鼻漁港

25° 17'4.19"N ╱ 121° 30'37.95"E

在北海岸靠近白沙灣海灘附近，有一處小小的麟山鼻漁港，不僅是親子踏浪玩沙，自行車騎行的好地方，也是一個攝影與繪畫取材的祕境。巧妙地在向北突出的麟山鼻岬角與風嶺石區的後面，我想在此設漁港，應該較為風平浪靜吧！從麟山鼻遊憩區沿步道，向著麟山鼻漁港走，一路高低起伏、彎彎曲曲，正巧看到一棵大樹下的老舊石屋，對著漁港，驚覺樹的兩側似有時空位置各異的風景，被放在同一個地方的趣味。

滬尾漁港秋色怡人
牝八速窎於2020.

淡水漁港 牝怡速写
2017.6/24

淡水第一漁港

25° 10'24.23"N / 121° 26'5.67"E

情境技巧

在黃昏的光暈下，幾艘小船擱淺在近乎乾涸的老漁港爛泥中，有一種晚景淒涼的感受；待上色時，正向思考打敗了寫實描述的情緒，於是我改變現狀，以想像的感覺，表現海港中停泊的，是剛返家休息的漁船，表達期待再出航的感受。

淡水第一漁港（滬尾漁港）位在淡水中正路 25

巷旁邊，1955 年建成，通常也被叫作「舊漁港」。雖然只有從事一日往返的小漁船還有在此停泊，但是也因為這個超級迷你的小小漁港，每在夕陽西下時刻，漁船在短短的防波堤內，搭配層層疊疊的民居房舍，隔著寬廣入海的淡水河與遠處的山光水影，特別有魅力！

由於漁港淤砂嚴重，港內水深很淺，小漁船或傳統舢舨的漁獲量有限，光靠捕撈魚貨所得的經濟價值應該不大划算，因此只有這些零星小船在此停靠，漁港逐漸式微。沿岸的油庫機房和置放漁具的舊倉庫，也已改建為影像館、特色店家。逛完長長的老街，再來看淡水的歷史，應該會是另一種滿足心靈的知性旅程吧！

六塊厝漁港

25° 14'33.22"N / 121° 26'56.75"E

速寫技巧

漁港堤防的角度、上下坡道路的斜度，以及遠方伸出海天交界的地形，三者之間的準確「斜度」，常是海邊寫生需要留意的重點。只要觀察海水的波紋，畫出水面波紋的水平走向後，就很容易看出其他部分相對應的斜度了。

每當荷花盛開時期，沿著大屯溪沿岸的鄉間道路，只見大片的荷田花朵綻放在綠葉上，搖曳生姿。屯山社區有一個小小的六塊厝漁港，十分僻靜，除了釣客與攝影愛好者外，並無太多遊客，由於漁港的開口朝西，面向台灣海峽，是一個適合取景黃昏漁港的好地方。

從堤岸高處望去，能見到通往社區與淡金公路的上坡，還能看到小山坡與最遠處的海平面，近景是停靠漁港內的傳統舢舨小船與小汽艇。在勾勒線條時，還見有幾位漁民在港岸邊的吊車旁，似乎正討論這個設備的修護問題，眼見此景機不可失，就順便記錄下來

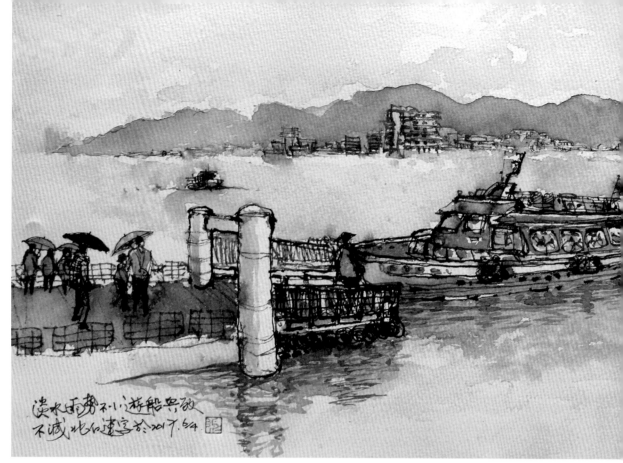

淡水雨勢不小遊船興致
不減　北仁速寫於2017.6.4

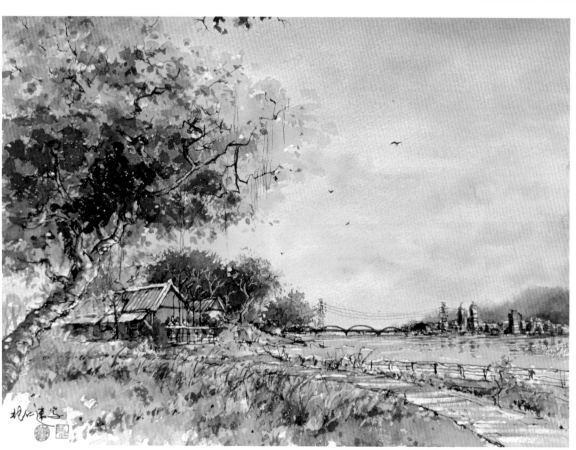

柏仁速寫

淡水渡船頭

25° 10'12.43"N ／ 121° 26'19.96"E

速寫技巧

　　雨天速寫時，空氣中強烈的水氣也讓水彩紙變得較濕潤，即便使用了防水墨水，一下筆仍舊暈開，我因此畫得更快些，上色時只需單色就能畫出現場的感受。潮濕的畫紙讓水面的感覺變得更貼近現場的狀況，加上因水氣而自然渲染的線條色彩，山形與水影變得朦朧虛幻，或許正是雨中寫生的自然況味。

　　淡水河沿岸的風景都很好，我曾多次在下午時分騎車沿河岸邊的自行車道，從關渡騎到淡水或轉向過河到八里左岸，這樣輕鬆愉快又健身的行程，剛好是一個下午的時間，之後再從八里搭船回淡水，途中觀景、賞鳥、寫生或是看夕陽，十分享受。這天再騎車到淡水，正巧遇上雨天，我坐在往八里的渡船碼頭旁一座大型遮雨棚中，對岸的觀音山正飄渺於迷濛煙雲中。雨勢雖不小，但看著排隊坐渡船的遊客興致不減，無視斜風細雨，我索性也拿出了速寫工具，瘋狂任性地畫了起來。

淡水河岸

25° 9'58.81"N ／ 121° 26'43.76"E

取景技巧

　　雖然是河岸水景的表現，為了看到天空與遠近色彩的變化，以低角度僅僅帶出淡水河小小的面積，透過幾乎朦朧的觀音山、紅色鮮明的關渡橋，搭配近景文創倉庫與河岸自行車道，在表達遠近之間，展現淡水河豐富的兩岸風光。

　　捷運淡水站出站後，往站後方直走，是最快看到淡水河口的位置，這個區域舊稱「鼻頭仔」，最左邊有一些老倉庫群，以前是英商嘉士洋行的儲油倉庫和油槽，後經時代變遷，成為荷蘭殼牌石油的倉庫，現在重建為淡水文化園區，是一個藝文展演與研習的地方。

　　面向河對岸拔高而起的觀音山，遠方明顯的彎拱紅色橋梁就是關渡大橋，午後坐在淡水捷運站後方一棵大樹下的草地，將這個見證台灣北部經貿開發的重要據點——淡水河口的美麗景觀記錄下來，也記錄了時代巨輪中，一個時間過客的心情。

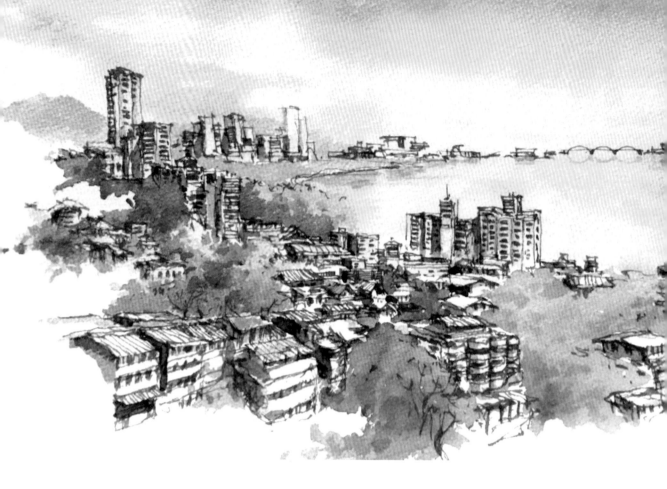

淡水晨雨

25° 10'11.19"N ／ 121° 26'23.23"E

　　我在學校教授速寫課程，重視戶外寫生，因為
交通的緣故，平日受限於新竹市區只能短程校外
取景。某次週六大家相約到淡水作畫，不料，就
在抵達淡水捷運站時，天空下起了毛毛雨，大家
只能在未開門的商家階梯前席地而坐。看著屋簷
下的長髮美女安靜寫生作畫，對應人來人往川流
不息的遊客，在地面的光潔水影反光下，更顯得
淡定與專注。

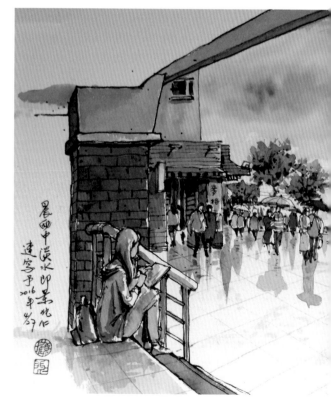

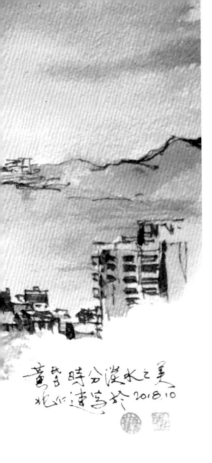

淡江暮色

25° 11'8.48"N / 121° 25'56.88"E

速寫技巧

寬廣的河岸與兩側房舍樹木對應暮色的光線下，以渲染的水彩配合建築垂直與透視線條，最適合畫俯瞰的寬景了。重點畫面占滿大部分的面積，剩餘部分以漸淡的筆觸留白，也是一種個性風格的展現。

滬尾的名稱，一說是來自台灣北部原住民平埔族的凱達格蘭族，對於河口的語音「Hobe」；還有一說是閩南語的「雨尾」二字，意指台北盆地下大雨時，雨勢過了觀音山與淡水河後，就漸小到停歇。兩種說法都很有道理，發音也都類似，十分有趣。

清政府開放淡水成為外國通商的口岸後，這裡成為台灣當時最大的貿易港口，許多珍貴特有的物產被運送出去，如煤、樟腦、硫磺、茶和染布原料，翻閱台灣 300 年來的古老照片，大多都是辛苦開採物產的畫面；而從淡水輸入的，則都是殘害人民與賺取暴利的鴉片，以及洋人使用的奢侈用品，實在不堪回顧……。

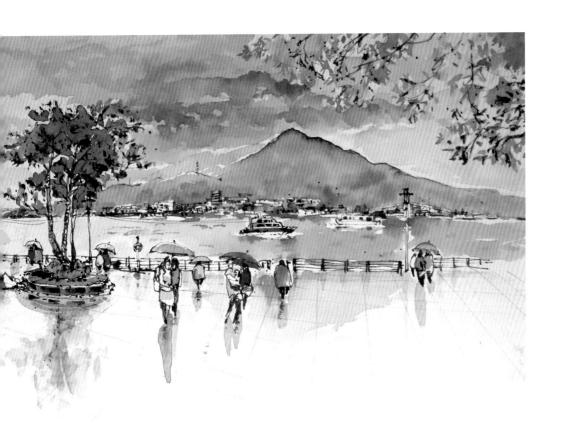

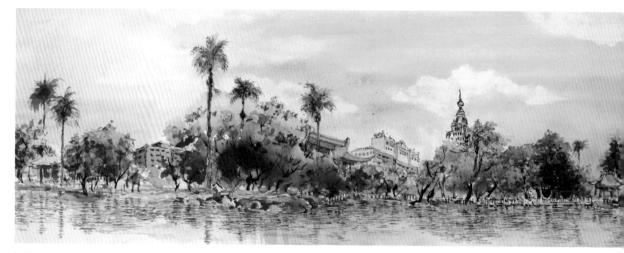

從 Big Tom 大湯姆冰淇淋店連接到湖畔的大型遮陽棚，大約 180 度的寬廣視角。台北特色高樓的下半身都隱匿在樹影中，卻擋不住矗立於天際的身影，在湖水映照下，構成十分有韻味的都會影像。

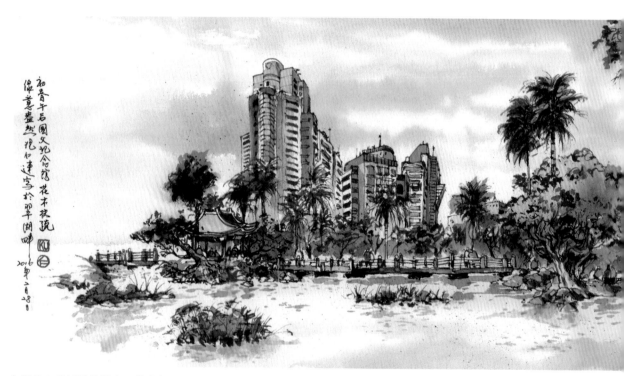

透過九曲橋連接湖中間的小亭，遠看市區繁華高樓背景，呼應前景的樹影，讓天空的變化更多元精采。

國父紀念館——翠湖

25° 2'17.43"N ／ 121° 33'34.23"E

構圖技巧

　　速寫繪畫的風格常因個人當下的心情，產生不同的結果。下圖中，當重視對比美感的呈現時，近景的大樹幹呼應遠處的大王椰子，讓中央的建築突顯出來，表現出垂直獨特的高樓與水平寬廣的湖水，以及水面片片的漣漪與倒影，這都是現場速寫時，隨心情而定的構圖。

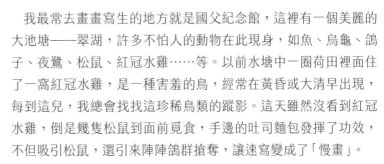

　　我最常去畫畫寫生的地方就是國父紀念館，這裡有一個美麗的大池塘——翠湖，許多不怕人的動物在此現身，如魚、烏龜、鴿子、夜鷺、松鼠、紅冠水雞……等。以前水塘中一圈荷田裡面住了一窩紅冠水雞，是一種害羞的鳥，經常在黃昏或大清早出現，每到這兒，我總會找找這珍稀鳥類的蹤影。這天雖然沒看到紅冠水雞，倒是幾隻松鼠到面前覓食，手邊的吐司麵包發揮了功效，不但吸引松鼠，還引來陣陣鴿群搶奪，讓速寫變成了「慢畫」。

　　從翠湖沿岸取景，有滿多不錯的視角，除了國父紀念館的黃頂建築外，翠湖四周的步道彎曲變化，有許多順著湖形凸向湖面的平台，因為有座椅，假日經常可見一家老小，聚此聊天嬉戲，熱鬧間親情四溢。

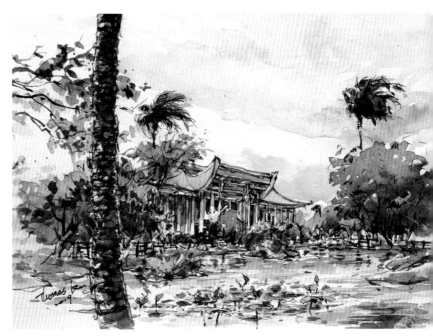

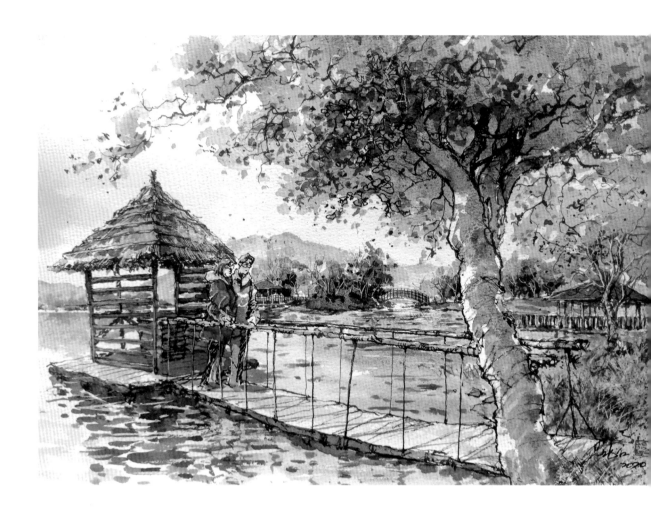

三坑自然生態公園

24° 50'12.01"N ／ 121° 15'22.41"E

速寫技巧

速寫的線條著重在主要表達的影像,有時線條色重且黑,但是遠處的輪廓就適合以淡而細的方式勾畫,甚至不用畫,僅需在上色時淡淡地渲染即可。

桃園龍潭的三坑自然生態公園是一處風景極美的地方,隔著馬路,就在大漢溪的彩繪堤防旁邊,有非常廣闊的草原與一大片湖泊,內有涼亭、木棧道及戲水渠道。我習慣性地先環湖繞到最尾端觀察,後決定就從尾端往前遊玩,開始記錄。這時,看到一個半年前辦活動時,在湖邊大樹下留下的地景藝術「浮草庵」,一條水面木板繩道連結著水岸草地與水中小亭,在廣闊的草原水域中特殊又應景,好多青少年在此嬉戲與留影,頓覺回到年輕時的美好時光。唯恐時日過長,這木竹與繩子製作的地景藝術將不復存在,特別提筆記錄,就讓年少時青澀追逐浪漫的心情,留在這宛如仙境的湖光山色中。

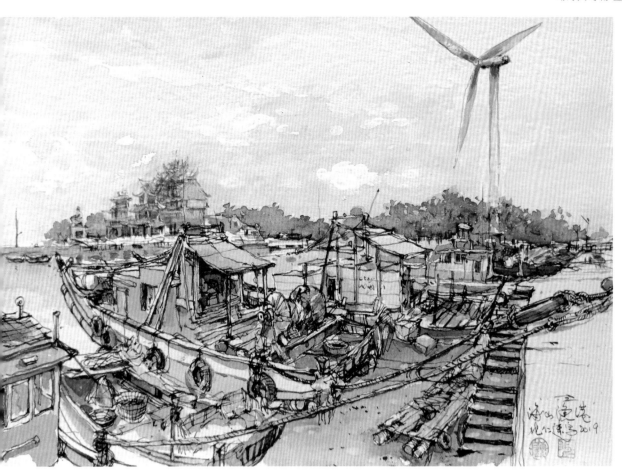

新竹海山漁港

24° 45′49.66″N ／ 120° 54′6.77″E

速寫技巧

　　舢舨船筏的造型特別，有著手工捆紮木條的粗獷味道，就像一個個以鐵皮、帆布、竹竿……臨時搭蓋的小屋放在竹筏上，克難建造的小船，因此以抖動的線條來畫，更有手工搭建的趣味。

　　海山漁港位於新竹市香山區的濱海公路旁，屬於海岸濕地，由於漲潮與退潮間的港區水深相差很大，吸引許多人在漲潮時到此垂釣，是新竹地區有名的垂釣地點；退潮時有許多舢舨、竹筏擱淺在泥沼沙地中，大片的蚵棚裸露水面。每到黃昏時刻，向西延伸的長堤與觀海平台也是取景海濱夕陽的攝影景點，由於近年來發展漁業休閒與生態旅遊的緣故，已建設了許多安全設施，適合假日親子遊憩。

　　海山漁港內有一座護港宮（媽祖廟），在強風吹拂與如絲的細雨中，隔著擱淺於沙沼中的舢舨、竹筏，還能見到遠處護港宮旁，來來往往許多穿梭不停的車輛，也伴隨來自廟裡擴音器傳出誦經的聲音。

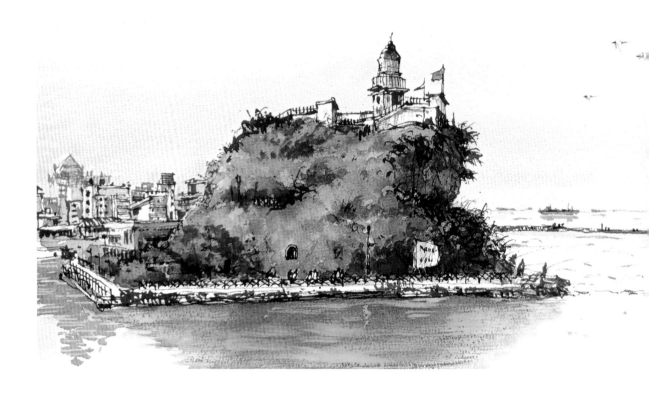

新蘭漁港

22° 51'39.13"N / 121° 12'9.70"E

取景技巧

　　為了豐富畫面的景物特徵,將原本距離較寬的漁港入口、紅色燈塔、堤防圖案、民宿和烤肉小屋,安排得稍微靠近一點,讓漁村主題與特色表現出來。

　　都蘭灣有一個小小的新蘭漁港,堤防底端有一座紅色燈塔,港內有幾艘小竹筏,漁港入口處除了一間餐廳民宿外,附近還有一些老漁村建築,這裡並沒有一般漁港常聞到的柴油與魚腥味,在海風吹拂下感覺很舒服。在地的小學同學張居正夫婦帶領陪伴下,來此速寫漁港景觀時,幾位從遠方騎車而來的小朋友,看起來像是國小學生,他們好奇地陪著我畫畫聊天,令我深刻感受到一股純樸寧靜的鄉下漁村風情。

此靜美的小澳港就在台
感謝張居正老師李文東師母協助

高雄燈塔

22° 37'3.57"N ／ 120° 15'58.33"E

構圖技巧

以遠處一艘艘小小的商船與貨輪，相對前景的燈塔、小島與快艇。大小對比的構圖，在視覺空間的營造下，即使在短短的海面高低間，還是可以表現極遠的視覺距離。

位於高雄市旗津區最高處的高雄燈塔(又稱旗后燈塔、旗津燈塔)，與對面山上打狗英國領事館遙遙相對，像雙注視進出高雄港所有船舶的眼睛，全天候向往來船隻放射耀眼光芒，指引正確的航向。

原燈塔於清光緒9年(1883年)設計興建，是一座中式的方形紅磚燈塔，日治時期為了擴建高雄港，民國7年(1918年)拆除原燈塔，於原址旁興建了現在的燈塔。這座全台唯一的八角形磚造燈塔，除了圓筒形頂部為黑色外，燈塔本體為白色，黑白對比十分醒目，從燈塔陽台處可以掌握一覽無遺的海面，還能眺望高雄市全景。

為了記錄這著名的燈塔景觀，特別到對岸雄鎮北門觀景點，完整觀看山頭、燈塔、海面船隻與旗津民居，尤其在午後近晚的光線下，更彰顯閱盡一世紀滄桑史話的旗津燈塔，今日依舊傲立的雄姿。

新竹漁港

24° 50′55.60″N ／ 120° 55′50.26″E

　　新竹漁港（南寮漁港）位於新竹市區不遠處的
西北海邊，頭前溪出海口，於 1949 年完成啟
用。由於新竹近海的漁場資源豐富，是桃竹苗地
帶最佳的漁港，早期漁船或是漁獲量都是台灣北
區屬一屬二的。後因港區受到溪口淤泥日益嚴重
的影響，在溪口南邊另闢建了新竹漁港，此後，
南寮漁港就改變為設施完善的漁業休閒、觀光旅
遊為主的景區，除了各式應有盡有的美味漁產、
異國風味休閒景觀、美麗無敵的夕陽海景外，在
這裡還有提供出海夜釣小管的行程。此外，再銜
接 17 公里海岸線的旅遊各景點，也讓這個老漁
港發揮極佳的旅遊潛力。

高雄愛河

22° 37'43.87"N ／ 120° 17'11.05"E

構圖技巧

　以中央偏右的視覺焦點，作為河邊步道的消失點，水泥欄柱與地面的線條可以表現出畫面穩定中展現的張力，視線從河面水平拉向左方的樹林、高樓與晨光色彩，對應右方排列整齊的老榕樹與綠蔭。中心點設定於畫紙右下三分之一處，形成平穩又富有變化的構圖。

　一個寒假期間，為探訪高雄在地的老同學，相約一同在高屏地區來個為期 5 天 4 夜的旅行速繪；一大早起床離飯店早餐還有一個多小時，便步行過橋到附近的愛河邊看看，只見整排大榕樹旁的河岸步道已有許多晨起運動的老人，還有跑步與騎單車的年輕人，看起來大家並不畏懼這寒冷氣溫的清晨，索性也回飯店拿畫具到此描繪，體驗在冷風颼颼的河邊，用刺骨雙手記錄下這難忘的愛河冬晨，此刻暗沉的天色也漸漸露出金色的光芒。

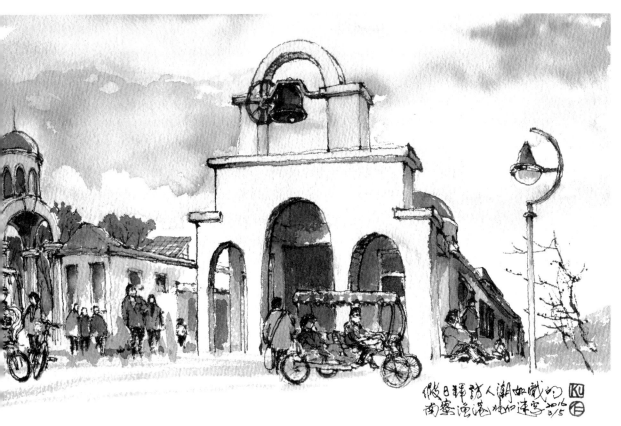

明池

24° 39'1.98"N ／ 121° 28'20.42"E

速寫技巧

　　為了表達遠方的湖光山色，以浸水濕透透的紙張直接上色，朦朧的樹影與上下刷動的色彩，表達平靜的湖面；前景的樹幹不著色，以表達遠近相差的距離 (見本頁上圖)。

　　明池位於宜蘭的力麗馬告生態園區內，是一座高山湖泊，在一大片雲霧裊繞的森林中，池中天

鵝、鴛鴦、綠頭鴨優游其間，一座小亭轟立湖中，映照整片湖光山色，恍如步入古韻詩意的人間仙境。因為到訪的遊客不多，所以自然生態豐富穩定。進入海拔約 1,500 公尺的生態園區，映入眼簾的是滿滿參天古木，走在密林遮天的柳杉林步道中，不由得驚嘆茂密山林而自覺渺小，有一條從明池通往小木屋的木棧步道，另一條則可通往一棵 1,500 歲的紅檜神木。

　　在山嵐繚繞整個園區時，靜逸的森林景象猶如潑墨山水一般如夢似真，林間潮濕幽暗，特別適合蕨類生長，有許多的珍稀蕨類在其中，每每發現都會感到特別，像是上了一節生態教育課程。

石門水庫

24° 48'40.25"N / 121° 14'39.21"E

寒假期間與幾位多年摯交，相約入住位於石門水庫旁的渡假飯店，次日，在寒風刺骨的清晨，

我們一行 8 人漫步在微雨的壩頂大道上，從八角形漢民亭旁，踏上兩百多級的木階，上面的嵩台觀景平台就是水庫的制高點，從這裡看水庫兩側一覽無遺，壩堤上下水位高低相差懸殊，也佩服當時建壩的工程師們，引水匯聚造福民生的巧妙設計。

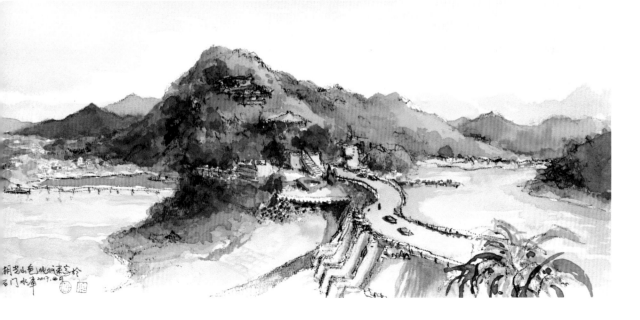

日月潭

23° 51'45.16"N / 120° 54'12.43"E

　　在環湖公路發現一處開闊的視角，透過層層美麗的水岸峽灣，遠遠就可以看到日月潭非常著名的光華島，流動的雲霞在近黃昏的山巔，被抹上了一層橘黃，呼應著湛藍天色，霎時間的變化讓人目不暇給。雖比不上柳堤西湖的落日情懷，也沒有黃山壯闊的聳石雲峽，但這個從小就喜愛的高山潭影，總能在提筆繪畫時，激起無限美好的回憶。

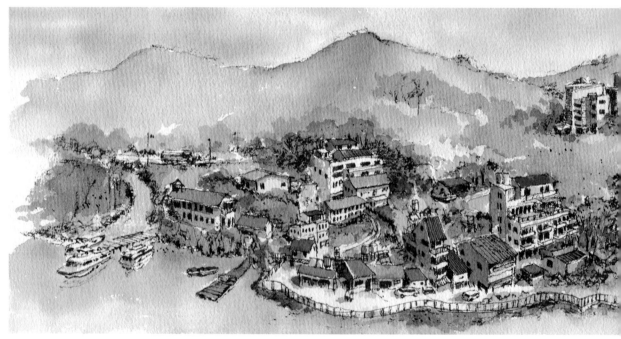

從白如樓的湖景房角度，記錄下日月潭的民居與碼頭，畫湖岸與山中道路旁火柴盒般的遊覽車、遊船和樓房。山區常見的清晨微雨下，只見層巒相接的山峰彷彿覆蓋一片片的薄紗，山巔向下漸層飄動的白霧，染得前後、遠近裊裊山煙，將山頭洗刷得異常乾淨，像是一幅山水國畫，畫著畫著只見蒼翠綠樹掩映下，一條遊船已駛離了碼頭，安詳如鏡面的湖水也被劃開了一道波瀾，擾動著湖光倒影的寧靜。

蘭陽博物館

24° 52'9.58"N ／ 121° 50'4.19"E

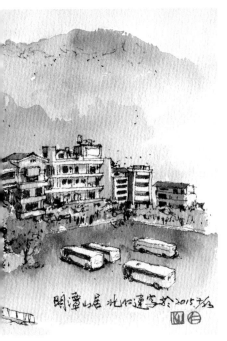

遊覽頭城海邊除了可以到烏石港，品嘗美味特色海鮮料理外，現代造型的蘭陽博物館也是一大亮點，俐落的三角錐形高點面對著龜山島，另一端緩緩落入水中，以地景設計的概念，結合東北角山勢形態與外海龜山島造型相互呼應。喜歡這樣極簡風格的表現，將大眾目光引向當地環境與社區的空間，視覺焦點最終移動到海濱與烏石港，深刻感受到融合海洋地貌的在地建築意象。

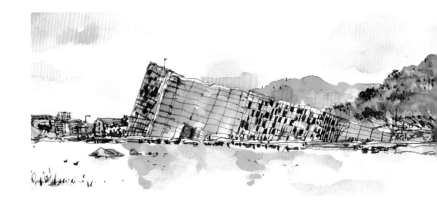

鄉居與田園

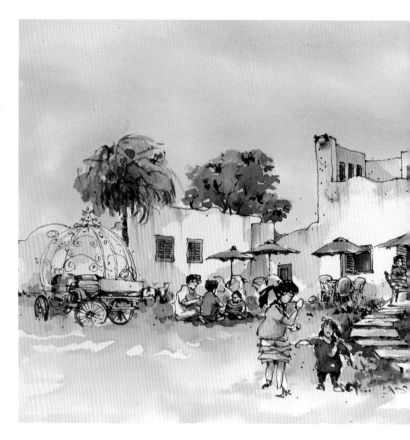

新屋卡托米利庭園咖啡

24° 56'28.01"N ／ 120° 59'24.25"E

取景技巧

在明度較高的背景建築下，人物的肢體動作與景物造型成為表達的重點，需要描繪得稍微更細緻些；明度較低的建築物為背景時，建築物造型與周邊景物成為主題，人物可用點景方式來表達。

行車在桃園新屋鄉的海濱附近，經過一個有風車造型的休閒渡假餐廳，有地中海風格的情調。白色為牆面主體，高低起伏的圓弧、方窗妝點藍色的內框，很有氣氛，餐廳的名字應該是來自希臘城市之名 Kato Milia。

餐廳外有大片的草地與水池，找到一處大陽傘，點了一杯冰涼橙汁，欣賞與藍白背景對比的黃澄玻璃杯中冰塊溶釋的色彩，慢慢地品味甜蜜果香滋味，也觀察眼前人物的肢體動作，迅速記錄了一個不期而遇的美麗異國風情。

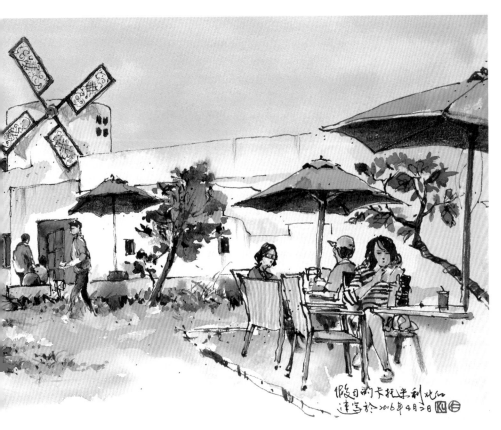

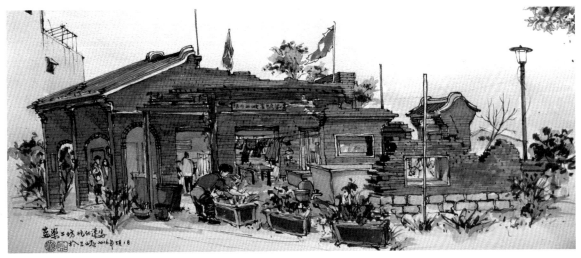

三峽藍染展示中心

24° 55'59.01"N / 121° 22'6.76"E

　　三峽舊稱三角湧，由於此地曾經遍植藍染原料「馬藍」（大青），因此過去是台灣藍染的重鎮，如今老街旁的藍染遊客服務中心，讓到此旅遊的人們，體驗以傳統古法自行染布的樂趣，這種植物染的作法，相較於化學染料更自然，可以自行設計圖案的樣式，再利用綑紮、包覆、絞緊或塗臘……等方式，配合浸泡染料時間的長短，最後洗去染料進行日光晾乾。由於不到最後不會知道最終成果，DIY 的樂趣無窮，因此吸引不少中外遊客前往體驗。

鄉居亭情 柳州速寫
2020.

北埔西瓜莊園

24° 42'55.03"N / 121° 3'32.70"E

離開教室走向自然,是學生們喜歡這門課的原因之一。在新竹北埔有一間西瓜莊園,是曾經教過的學生自建完成的親子遊憩莊園,今天帶學生來此觀摩,學習學姊如何開疆闢土、胼手胝足,完成這一片設計感與創意兼具的美好家園,同時品嘗美味的餐飲。看著一磚一瓦來之不易的貼心建設,也敬佩這一步一腳印,從計畫、評估到力行的創業精神。

寫生時,我選擇的地點是從莊園螞蟻前的草園步道,望向木屋與主建築,眼前不同色調交錯的綠,讓人心曠神怡,結束時突然一場小雨來湊熱鬧,就像是上帝的畫筆為我揮灑,神來一筆。

新埔鄉居

24° 50'36.72"N / 121° 8'25.90"E

構圖技巧

鄉居風光經常是出外速寫時取材的重點,藉由畫面中央深處,彎曲延伸出來的道路、溝渠,結合兩旁建構的房舍、橋梁與電線杆,在整體廣闊或深遠間,表達純樸的鄉野景致。

這天到了新埔近山的郊區,體認新埔除了宗祠、老街外,純樸自然的鄉居更是這兒最美的地方,在霄裡溪的河圳旁看著眼前小橋流水、農田水圳、小山屋舍。就在照東國小附近。寫生的當下,也細細品味著鄉居田野中美麗的清晰層次,溝渠旁小路蜿蜒向上,通往更茂密的青翠綠蔭,回憶起兒時放學出校門,三五同學背著書包奔向村後的小山,溯溪抓魚、爬樹摘果,那些童言童語、無憂無慮的時光,依然感覺快樂而甜蜜。

午后風雨驟然上昇後盡頂見
國姓鄉村居景微地仁建寫
於國姓國中水彩

南投國姓鄉

24° 2'32.00"N ／ 120° 51'31.06"E

光影技巧

　　午後的鄉間山區往往會漫出雲霧，因此表達起霧的遠山，多用藍綠或黑灰的色階，用渲染技法，畫出近山濃、遠山淡；山頭濃、山腰淡，略像水墨畫的形式，表現遠景光影的層次。

　　南投縣位置在台灣的最中央，是唯一不臨海的縣分，地形特殊，85% 的面積是山地，山高水急而潮濕。因主辦活動，需事先利用假日前往國姓鄉勘景，途中聽到校園鐘聲，原來我正走在國姓國中的門口，一看時間還早，就向校方人員請示欲借圖書館頂樓寫生。從高處望向南方，只見國姓鄉山村民居與建築的後方，日月潭方向，山巒起伏、鬱鬱蒼蒼。幸運得見細雨中國姓鄉居的氣韻山嵐，遠望雲霧裊繞間，特別覺得有如國畫般的意境。

桃園 1 ～ 4 號生態埤塘

24° 58'48.39"N ／ 121° 17'21.84"E

情境技巧

　　高高低低的土坡與荷塘鄉居，經常設置有休憩與賞景的空間，在此取景時，適當地掌握遊客的身影，從相對的人物比例來看，能夠正確顯示區域空間的大小，又生動地帶出人物與美景互動的生活的情境。

　　提到桃園的美景，直接的聯想就是埤塘，而這處感覺遠離塵囂又綠意盎然，鮮為外人知曉的祕境是「1-4 號生態埤塘公園」，園內有非常用心種植的成排松樹、柳樹，還有一整片的落羽松，以及水中植物如布袋蓮，小橋、觀景涼亭、湖面棧板、賞景平台與環湖林蔭步道，整理得十分完善，非常值得一遊。

　　步入這個生態園區，依習慣要一探完整的地形地貌。順著彎彎曲曲的湖邊木棧道與石板步道，雖然不算是很大的公園，但是色彩搭配與遠近層次的變化都配置得很好，日常景象與季節花種都有精心設計。

見晴懷古步道

24° 30'18.62" N ／ 121° 31'32.32"E

以多水的灰階色彩，表達濛濛的山間濃霧，遠處樹影為底，漸次加重綠葉的濃度與近景的對比，在分岔的森林鐵路引領下，淡淡帶出彎曲的樹影，表現了地面上生動的凹凸面，畫面變得更活潑了。

到太平山一定要走一趟見晴懷古步道，這是順著以前運送木材的「見晴線運材軌道」其中一段整建而成的，位於宜蘭大同鄉的太平山國家森林遊樂區。在久雨初晴之際，可以遠眺奇峰崢嶸的聖稜線，午後會出現如詩如畫般的雲嵐，猶如步入白霧籠罩的仙境之中，左右是參天古木。以前人們經常在此行走，反而期盼白霧散去、天空放晴，因此而有了「見晴」的地名。

原本運材鐵路有 5.5 公里，目前因安全考量，只開放 900 公尺的步道。在海拔 2,000 公尺，短而平緩的路上，由迂迴曲折的鐵軌引路，進入林木高聳、蒼翠寬廣的雲山之中，伴隨豐富的芬多精、山區植被、清溪水流、轉轍車軸、鐵道木馬……，無怪乎這裡被譽稱是全球最美的 28 條步道之一。

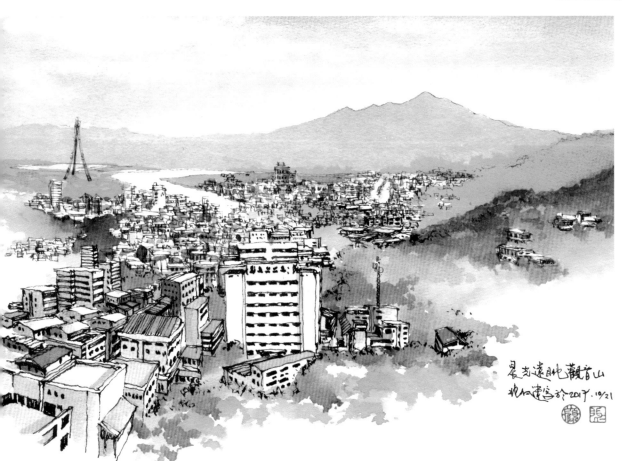

關渡平原

25°7'14.28"N / 121°31'10.86"E

構圖技巧

　　俯瞰的畫面能拉開景色的縱深，讓畫面變得既深且遠，遠處的山形與河流，或是近處的大樓形狀，都會是一個辨別地點的重要依據，因此，這些就要描繪得像一些，其他的小山丘或房舍景物可適度取捨，呈現活潑的構圖。

　　一個平常的早晨，對我來說卻並不平常。前一晚陪太太住院動手術，晚上陪伴時，自己睡在旁邊的小矮床上，僅一條毛毯覆蓋，又不能跟病人同床搶棉被，因為病房裡滿冷的，所以整夜睡睡醒醒。（這不是抱怨文，自知來是陪伴病人的！）

　　清晨景象很美，好在隨身帶著畫具（這應該算是超前佈署），趁太太一早動手術的時間，趕緊速寫一張窗外美景。難得從高處眺望觀音山，不禁樂得一面吹口哨，一面眼明手快動筆畫畫，看著各種形狀不一與色彩各異的高矮樓房，遍布在筆直的大度路與彎曲的淡水河旁邊，也是一種美好的視覺享受，尤其在微亮的天色下畫速寫，更是一個有趣的回憶。

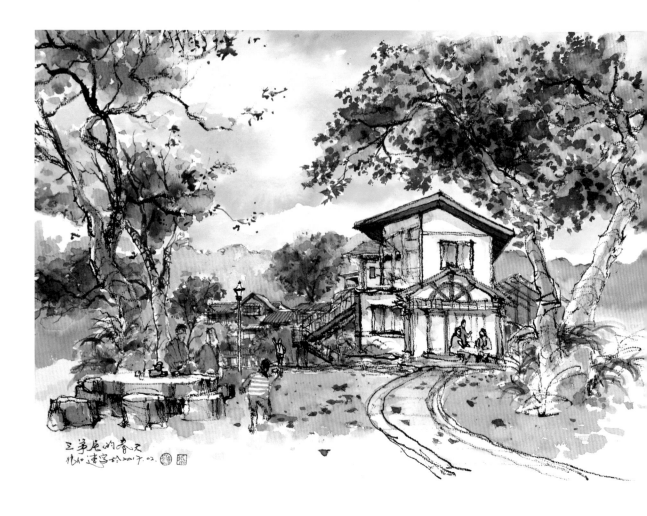

三茅屋民宿

23° 56′22.48″N ／ 120° 56′30.09″E

　　山區木建構的民宿在大樹草地間非常顯眼，尤其斜屋頂的建築配上屋外的樓梯，正好形成視覺焦點移動的隱性指引，從屋前大樹紅花帶向石桌椅的人，與中央的人物動作，顯示畫面活潑的細節。

　　這天一早駕車，迂迴穿梭在一片青翠森林的埔里山區。茂密樹林的後面，出現綠意盎然的一處生態庭院，映入眼簾的是一棟白牆綠柱的別墅建築，這是有西式鄉村風味的「三茅屋民宿」，取名「三茅屋」，意指一處隱匿於青山綠水中的僻靜房舍，居此可俯仰天地靜思養氣之地，就像劉備三顧茅廬的孔明居所。

　　入內後快速找了一處平坦開闊的庭院，開始提筆寫生，看著住宿的客人下樓來享用早點，還有一對夫婦正在院子裡的石桌泡茶閒聊，孩子在一旁快樂地奔跑，並喊著晨起散步歸來的爺爺，在春天的色彩下，儼然成為一幅溫馨和諧的幸福家庭山居圖。

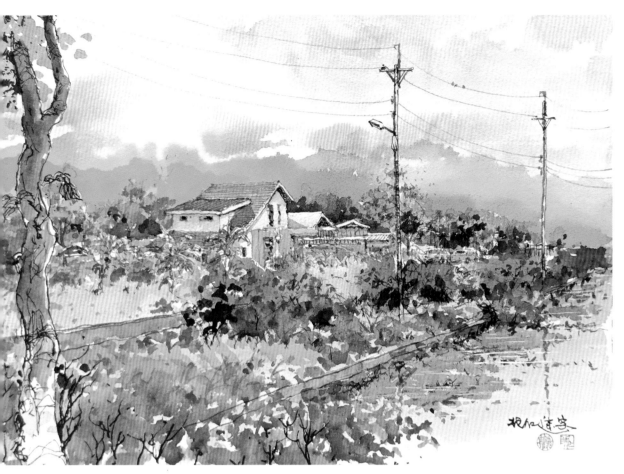

鳳林鎮

23° 44'42.40"N ／ 121° 27'33.50"E

光影技巧

　　以三角形的構圖形式由近至遠，上方濃厚的雲層顯現了悶熱的空氣，對映水田的倒影，將各種不同的綠，壓縮在畫面的中央，帶出一段鄉間道路深遠的空間。

　　日治時期，鳳林鄉遍植有「綠色黃金」之稱的菸草，是全台灣菸樓最多的地方，為確保菸葉製程的良好品質，菸樓的建構多以土角磚蓋，建築的造型多半為大阪式、西班牙式。一般要先預約才能上到菸樓參觀，不過這次並沒想被時間綁

住。看到北林里與大榮里好幾座損毀待修的菸樓，有一股文化遺產遭時間與風雨摧殘，產生破損嚴重不堪的感受，因而放棄記錄菸樓，轉到附近一座路邊的大涼亭休息。

　　向外一看，眼前一畝放滿水已收割的稻田，隔著水圳一條筆直的馬路上，一棟白色的別墅建築特別吸引目光，正當取景的同時，正巧從左側駛來兩輛轎車，就停在這棟別墅前，隱約聽到爽朗的笑聲，想是到訪的旅客正要入住，流露出旅遊的好心情。

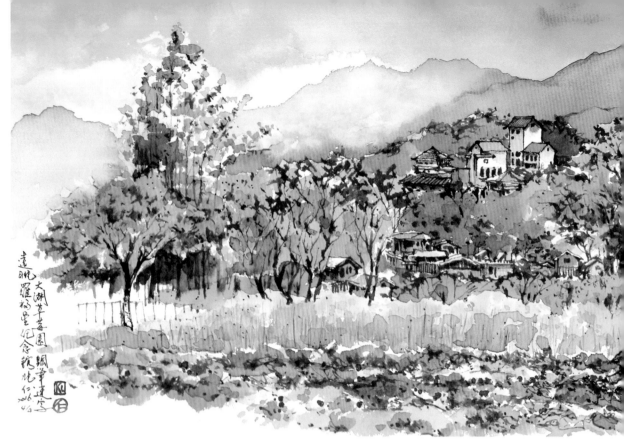

遠眺羅福星紀念館
大湖草莓園
鋼筆速寫
鄭牝仁 2016.6.6

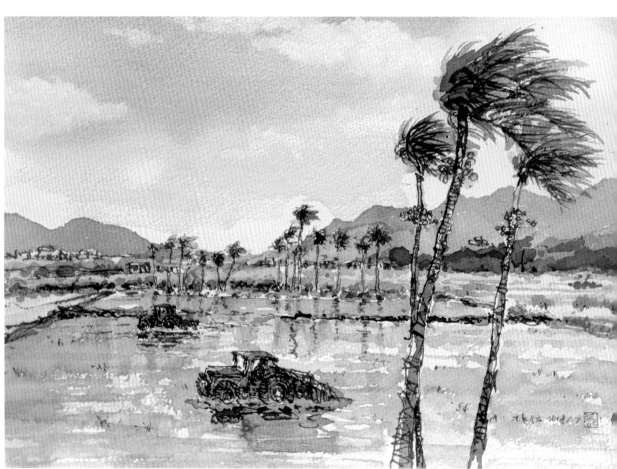

大湖山居圖

24° 25'50.76"N ／ 120° 51'52.58"E

構圖技巧

　　觀察鄉間景色中層層色彩的律動，是畫畫當下一件很開心的事，並且會引導視線往深處去發掘新的驚奇。特別取景面前優美的樹木軀幹與枝葉，更能展現出直線上下的優美線條，增添更多的趣味美感。

　　苗栗大湖的草莓個頭大、又甜又多汁，趁著清明連假又是兒童節，安排幾天到苗栗遊玩旅繪，帶著小朋友採果嘗鮮，真是一大享受。就在結束這一趟甜美行程後，開車在大湖山裡到處賞景遊玩時，又發現一處肥美的草莓園，後面種植著大片油菜花，隔著蒼翠的樹林與農舍，後面的山頭還有幾棟樓房。詢問草莓園的女主人才知道，那隱身山腰的美麗建築是羅福星紀念館，對這棟帶有中華文化與圓樓造型的紀念館也心生興趣。原來女主人也住台北，連假特別回家幫忙，閒聊間她還回屋取一袋草莓，給我們回程止渴，讓這次旅行倍感溫馨。

池上

23° 6'11.22"N ／ 121° 12'44.75"E

速寫技巧

　　東部的水稻田間經常種植著檳榔樹，不知道是否為了分別地主的範圍？但是卻很能夠顯示，現在正吹著什麼方向的風。寫生的時候，前後高低不一的樹頭，葉脈與葉片都朝向同一邊，表現畫面裡風在空間的流動。

　　池上的田園美景一望無際，金城武樹更是一夕爆紅，既然來到池上享受優美農田景觀，當然也該來看看這樹的魅力，但是來到距離那大樹還很遠的交叉路口，發現道路被中型遊覽車與許多轎車堵著，雍塞不堪，為避免心中的美好印象幻滅，在心情變糟前，趕緊轉向另覓平疇綠野。行到一處浮圳旁邊的兩層式休憩涼亭，上到二樓，拉高視角的景觀更為遼闊，樓上強風威力不容輕忽，雖倍感涼爽，然而抓著畫板與畫紙的手要更費勁，三番兩次下樓尋找被吹飛了的帽子和畫具、筆筒……等，也讓這個畫點令人印象深刻。

坪林茶業博物館

24°56'4.03"N / 121°42'47.41"E

光影技巧

　　從近處向遠處畫，前景線繪用墨較深、光影對比強烈，後景線繪用墨較淺、用色對比較柔，畫面表達的主題較靠向前景，適度留下空間作為喘息與描述心情的文字。

　　走在坪林主要幹道上，很難不被一座幽靜雅致的閩南式四合院建築所吸引，這裡是茶業博物館，建築後側有座整潔清靜的花園，感覺是一處與主建築相連一貫的江南庭園，由於亭園依山勢地形起伏，耳邊傳來鳥聲啾啾，身後陣陣涼風送爽，不禁想在此多作停留。四合院樓宇圍牆及北勢溪上連接老街的拱橋、民居樓房，遠近風景、古今建築皆可入畫，表現坪林山城的風光樣貌。

　　走在坪林彎彎曲曲的山中，隨處所見都是茶園，尤其從高處往下，視野所見整齊的茶園梯田在層層的彎道間，是坪林茶鄉特有的山地景觀。以前常到此區拍攝晨昏美景，無論是山嵐薄霧還是採茶風情，都別有一番美麗風情，但是攝影時，得專注於觀看相機，總讓人產生疏離感；寫生則需要東張西望、左右觀看，隨興畫上幾筆，更融入了當下的山水草木與鳥語花香。作畫時，引起一位路過茶農的注意，特別停下來與我看畫閒聊，原來就是一旁山下茶園的主人，觀察年紀大約四十幾，不料他表示已六十多了，當下決定回去以後多喝茶，盼有返老還童的希望。

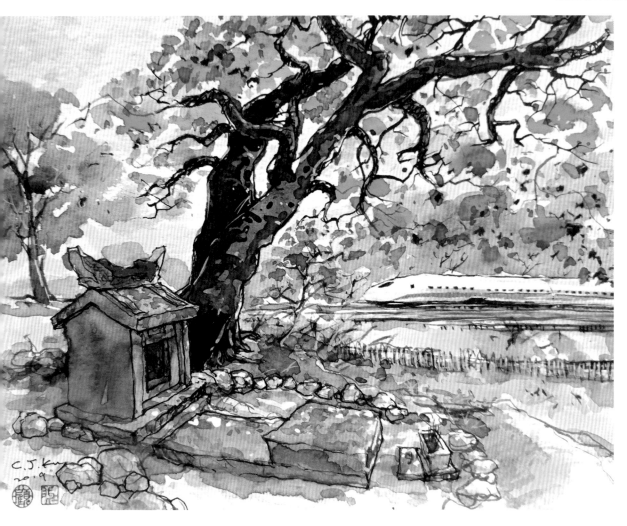

通宵土地公廟

24° 30'1.90"N / 120° 43'23.20"E

光影技巧

在半山腰的鄉間，角度從樹蔭下的小土地公廟看向明亮的高鐵列車，暗面的輪廓以較粗的線條表現，而列車則是細線輕繪，色彩也表達實際的土石色調，在暗黑的樹幹下，更顯小廟造型，快速疾駛而過的列車，以留白與簡單線條帶過。

從小到大求學或生活當中，總有很多搭乘火車，南來北往的機會，隔著寬大的玻璃窗，注視外面的田野鄉村，經常會被美麗的村落和金黃的稻浪所吸引，有趣的是，在田埂中，常會看見一間可愛的小房子，那是農民們懷抱著敬畏天地之心，祈求五穀豐登、平安大吉的土地公廟。

為了記錄土地公文化，也很想一償心願，仔細瞧瞧這可愛小房子的風采，來通霄的鄉間尋覓，終於在彎曲的小路旁，看到了守護這片土地的小小土地公廟，以簡單石板建構的小屋，彎曲上仰的屋脊、有框無門，也沒有多餘的雕飾。從這個角度看過去，百年傳統土地公廟與快捷先進的高鐵，並存於文明科技的時代巨輪下，毫不違和地出現在眼前。

11

城鎮與車站

三貂嶺小鎮

25° 3'28.66"N / 121° 49'11.06"E

線繪技巧

　　以彎尖鋼筆與枯枝筆畫出來的線條，呈現不同的調性，鋼筆線條感覺順暢與平實，將眼前所見光影層次，細緻地刻畫下來，能表現精緻的細節；而枯枝筆善於表達孤寂與沉穩的線條，在豪放不羈、隨心收放間，表達畫者當下內心更宏觀的氣韻。

　　鐵路宜蘭線與平溪線交會於三貂嶺火車站，是平溪線鐵路的起點，也是台灣唯一沒有公路能到的火車站，想要到本站搭車的旅客，必須從上游的火車路橋處，沿著鐵軌旁的人行步道跨過河床，順著鐵軌旁邊的小路抵達。若搭火車從小站出來，行走在斷垣殘壁與荒煙蔓草間，一定會懷疑自己走錯了路，一直要到幾戶房舍出現在面前，看到一所廢棄的學校（碩仁國小）之後，眼前一片開闊，才知道已經到了小鎮。

　　在青翠的草地與綠意盎然中，清澈的基隆河將小鎮分為兩個

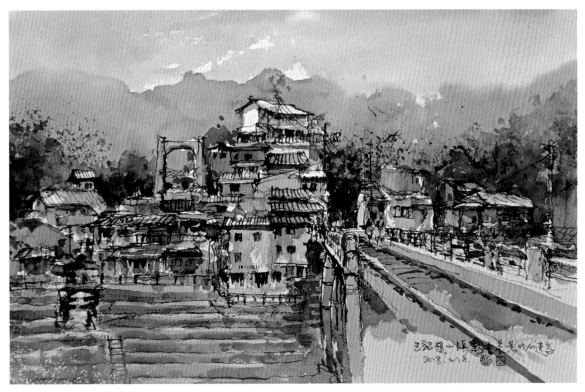

區域，河流兩側以火車路橋相連，橋上面是平溪線的鐵軌，不時有遊客會走
在橋上，走過橋後還有幾家餐飲店提供簡單美味的飲食。從遠處看山貂嶺，
儼然山中無歲月、與世隔絕的寧靜桃花源。

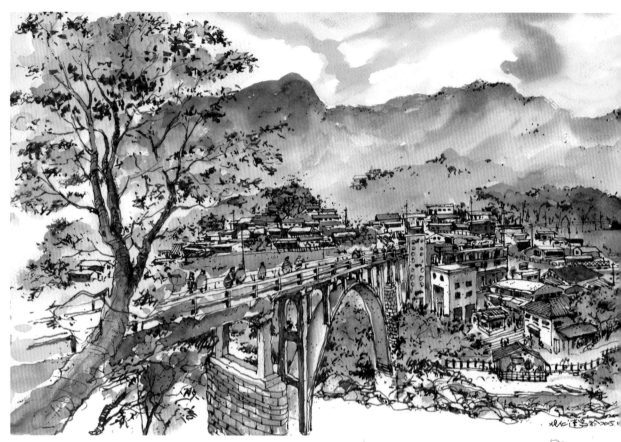

侯硐貓村

25°5'8.45"N ／ 121°49'40.93"E

構圖技巧

　　以彎尖鋼筆進行線條的快速勾勒，主要取景是以左側運煤橋伸向中央畫面的猴硐車站為主，再從車站的兩側向左右山腰延伸，帶出許多房舍。右下的河岸水道往左方通過拱橋，左方的橋頭則以公路旁長出的樹帶出前景，呼應山村後水墨渲染的層疊遠山，讓畫面的遠近空間豐富有趣（見上圖）。

　　「猴硐」在許多年輕人的心裡，聯想到的會是「貓」，走在這個仍保持著純樸風味的村落，窗台、牆邊、階梯、屋頂上，只需稍加留意，都會

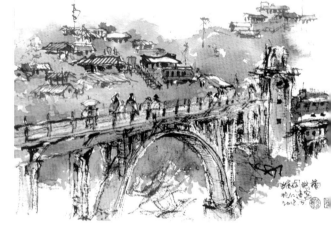

發現好多的貓。位於平溪線鐵路的猴硐（侯硐）火車站，建造於 1920 年，當年為了將河對岸的煤礦運送到車站，在坑道口建造了一座三層鐵橋；1965 年又以鋼筋水泥建成圓弧狀拱橋，名為「瑞三運煤橋」。近十幾年來旅遊觀光發達，不但坑道內外整理得像早期運煤的台車開採、運送的樣貌，也回復橋上鐵軌原狀，夜晚還有燈光投射，呈現當年運煤極盛期的美好人文風情。

平溪車站

25° 1'32.26"N ／ 121° 44'24.02"E

取景技巧

　　由於仰角的取景，主題的火車站落在畫面的上方，並且色彩較暗沉，為免除畫面重心偏高，呈現不穩定的感受，這時前景的汽車布局，可以讓畫面重心下壓，變得穩定些，白車的概念是為了讓主題仍上移回到車站的位置。此外，前景的車子需要完整出現，以表現取景時的構圖思考。

　　早年平溪線各車站的設立主要是為了運送煤礦、載運人員與物資，平溪火車站建於 1929 年，是終點菁桐站的前一站，起初名為石底站，到 1954 年才改名為平溪，基隆河上游溪谷比較狹窄、水流湍急，但到此地勢較平，溪水趨緩，「平溪」因而得名。

　　由於地形的奇特樣貌，火車站設置在較高的半山腰，店家商鋪、街道與巷弄就坐落於高低起伏的地勢上，逛街時經常可以看到火車行駛穿越在街道上方兩三層樓的高度之上，相較於九份的熱鬧繁華，感覺這裡更像是多了一份純真與樸實的小山城。

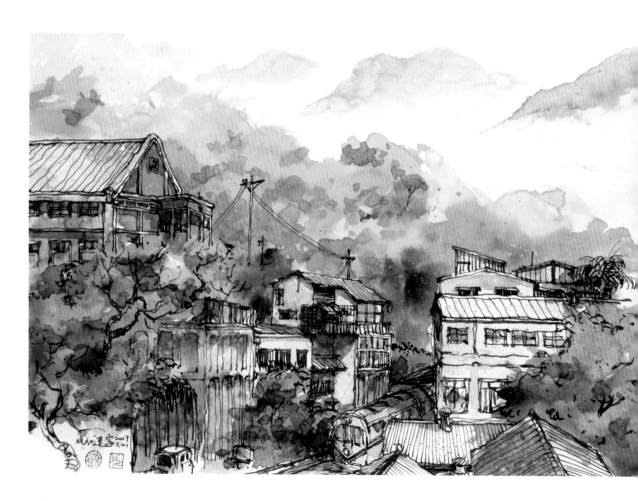

建於民國十八年的嶺腳車
站是一座業已停駛的懂站後
一停實術卻友人思亞幽
晴牝仁 速寫于 2015刻

嶺腳寮山城

25° 1'48.71"N ／ 121° 44'52.44"

構圖技巧

　　當一個正圓在面前躺下來時，圓變成橢圓，彎曲變得非常微妙，就像圖面上的火車鐵軌，由於存在透視和視平線的理論，圓心往後面移動，靠近自己的圓弧雖只出現局部，但能看出圓弧變得很大，而在後面遠方的圓弧由於靠近視平線，幾近於平面，而左右彎角處的曲度，靠近自己的呈現較大的圓弧，漸遠的圓弧就變得較平直。

　　林間小鎮的屋宇房舍、車站及橋梁，必須一筆一筆勾勒清楚，才能帶出美麗小鎮的點點滴滴。

　　來到嶺腳車站，見到一個微笑的圖案，當下不大了解是何意思？直到繞了嶺腳社區一圈，走回鐵軌道附近，看著左側遠方的火車站與右方漸漸駛近的火車時，突然懂了，原來這個嘴彎彎的笑臉，正描述著嶺腳車站處於火車鐵道轉彎處，難怪到站下車時，就覺得車廂與月台的間距有點寬。車站的前面就是河岸，橫跨在河道上面的拱橋連通了小鎮的交通，拱橋下還有一段廢棄的嶺腳古橋。

　　為了表達嶺腳車站正巧位於一個圓形鐵路彎彎切點的特色，特別找一處站前鐵道彎曲得屬害的地方，這個角度也能看見鐵道兩側高高低低的小鎮民居、河道上的拱橋與遠山的景致，山區午後雲霧漸起，正好讓遠山的層次更往後退，而村落小鎮更清晰地向前伸展。唯一的缺點是沒有較高的地勢，只能夠在鐵軌欄杆的外側站著畫。

菁桐車站

25° 1'26.10"N ／ 121° 43'25.90"E

速寫技巧

　　雨天時，由於空氣中布滿潮濕的小水氣，在水彩上色時，紙張不容易乾，尤其是細紋的水彩紙，較厚的紙張容易彎曲變形，因此水分的控制顯得更為重要。由於細紋紙張吸水較慢，水分不宜過多，要順勢渲染，不能過於急躁。

　　菁桐火車站建於1929年，是平溪線的終點站，早年是為了載運煤礦而設立的，全木造式的車站保有濃濃的日治時代傳統建築的風味，附近不管是老店或是新開商鋪，都盡可能以藝術形式、文創商品來吸引顧客。這天到菁桐時，剛好下起了雨，我在天燈派出所樓上的空間，望著車站附近的老街，遠山的層次在煙雨中若隱若現，前景是兩排房舍與濃密的樹林，正巧火車進站，車頭停在屋宇間的鐵軌上。遠景的山與近景的樹、工整直線與自然曲線、鮮豔彩度與單純色調，強烈的對比間，形成一幅雨霧山林小鎮的美好景色。

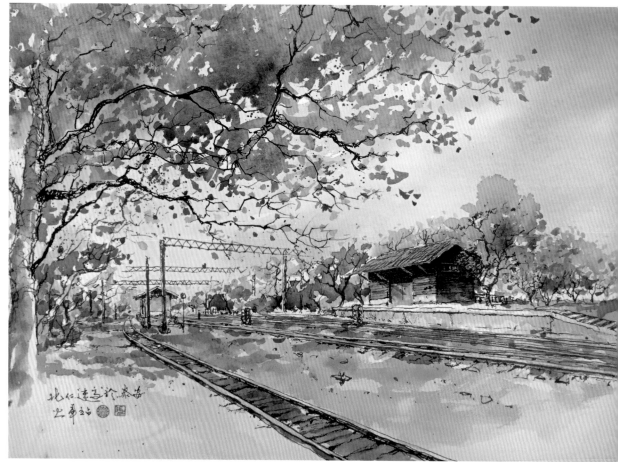

北仁達志於泰安
火車站

望古車站

25° 2'4.61"N ／ 121° 45'49.70"E

情境技巧

　　小站隱藏在茂密山林中，一旁有基隆河拱橋、山坡上民家與蜿蜒的鐵軌、小站月台、A 字形橋塔，結構與色彩相互呼應，能感覺到寧靜中壯闊的盎然生機。以鋼筆線條先勾勒出車站月台結構與布局，讓左下角拱橋與中央的 A 字形拉出清楚的特色，再以左方山櫻花的紅搭配右方山坡上多重的綠，表達旺盛的生命力，並以彎曲的月台圍籬與鐵道對比遠山，遠近層次立現！

　　「望古」是個讓人憶舊的好名字，因而想奔赴這個最寧靜又神祕的平溪小車站一探究竟。望古車站是所有平溪線車站中最晚設立的，為了便於運送煤礦跨過基隆河，送到車站轉裝車斗，1967 年建立了一座慶和吊橋（目前人稱慶和斷橋），看見車站不遠處的河谷兩側，有兩個 A 字形橋塔，就是當時運送煤礦吊車往來的吊橋基座，非常醒目，是望古車站的一大特色。

　　平溪鄉的望古村舊稱「望古坑庄」，相傳清末咸豐 5 年，泉州漢人胡結移居到此，以開採煤礦為業，後來不幸因為洪水氾濫將礦坑淹沒，當地人就命名此地為「亡礦坑」，到了日治時期，當地人感覺名稱不雅，因而改名為「望古坑」。

泰安車站

24° 19'22.27"N ／ 120° 44'56.47"E

光影技巧

　　色彩的明度與彩度可以表達現場的氣氛，尤其是一條路面顯示出深遠距離的空間，逆向陽光照射一整段路的場景，呈現出多層次的光與影。藉由亮麗的黃到鮮豔的橘與紅，以及不同色調的綠，先渲染無邊際的色彩為底，再以大面塊混色帶出主要的色彩，最後才以瑣碎的乾筆表現清楚的花葉、色調與光影的層次。

　　在台中后里的泰安鐵道文化園區，最早是座木造的「大安溪信號場」，在 1910 年 12 月建設完成，兩年之後改為大安火車站，後來毀損於

1935 年的新竹—台中地震，並採以水泥房重建，1954 年改名為泰安火車站，一直服務至 1998 年 9 月才停駛。這座車站十分有趣，進入後先經過一段隧道，再爬樓梯到山坡上的月台，上了月台才發現火車鐵軌竟然高出車站約三層樓的高度，視覺落差讓人驚訝。山坡上是一片平整的台地，有兩座老舊木造倉庫，月台落在流線形分岔的鐵軌上，兩側妝點着絕美的楓樹林。在近黃昏時分的光線中，片片透光的黃、橘色層層疊疊的葉面，搭配著楓紅與翠綠，眼前的畫面演繹出老車站一片祥和與靜默的美好。

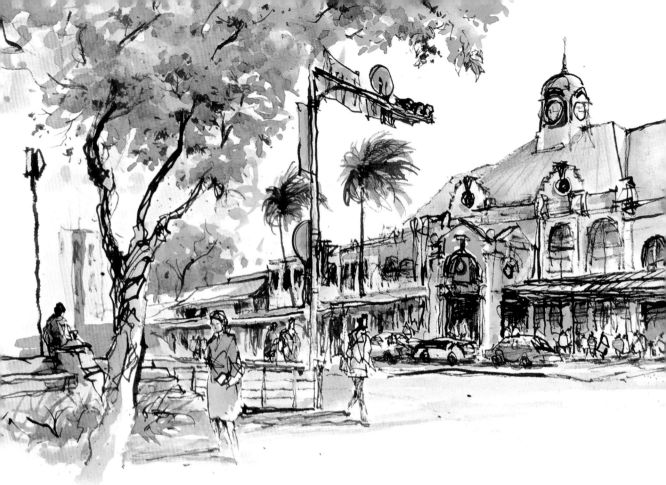

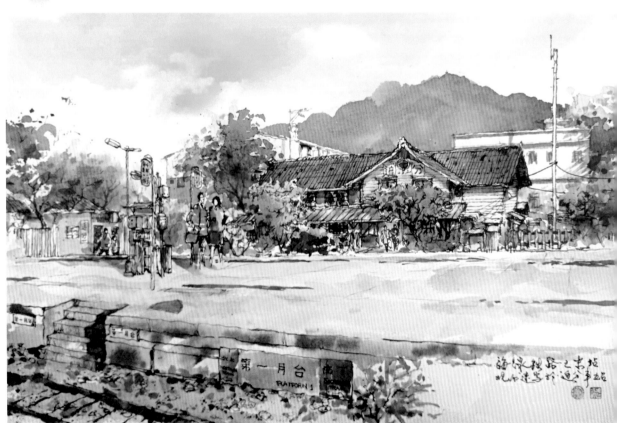

第一月台
PLATFORM 1

海線鐵路之東站
昔日追憶村道

新竹車站

24° 48'6.00"N / 120° 58'17.60"E

古機精緻百年車站風
貌化仁速寫於新竹火車站
二〇一八年十二月十三日

線繪技巧

正面與左右兩側視角不同,所搭配的前景與背景都不一樣,但是由於結構上呈現對稱的距離、面積與數量,因此要仔細觀察比較,饒富趣味。

以枯枝筆先描繪車站造型輪廓,大體掌握了立體的光影變化,受光的邊線以較細緻又輕鬆的方式迅速捕捉,背光的輪廓線則以較粗與慢速重壓的技巧來勾畫,繁複的梁柱、窗戶部分,則以較細膩的線條來回的表現,畫出明暗與細膩的感覺即可。

新竹火車站是縱貫鐵路線上一個重要的大站,1913 年重建完成,造型十分復古典雅,參雜了文藝復興的建築風格,也是目前台灣各火車站中最華麗優美的歐風建築車站。內嵌大型時鐘的中央鐘塔最高,以大比例的陡斜屋頂,向左右兩側對稱延伸,其中有老虎圓窗、多立克酒瓶柱體、流線雕花與拱門,搭配講究對稱、平衡、比例與統一等美學的原理,呈現莊嚴中不失趣味的藝術美感。

追分車站

24° 7'13.89"N / 120° 34'12.58"E

取景技巧

因為光線的關係,同時也想表達車站與月台間,提供旅人南來北往的意義,從月台的方向望向車站主體建築,正好能呈現順向的光源與旅人的身影。由於主體建築和人物樣貌同是重點,所以不希望他們被遮住,以免突顯不出特性,因此,當完成車站建築後,以較深的線條,勾出月台上的情侶人物,並以較鮮明的色彩突出衣服;另外,左下角黃色的月台階梯,也是個具有故事性的題材,可完整呈現出來。

追分車站在台中市大肚區,追分實際是日文漢字,是分歧的意思,早期縱貫鐵路南下到此開始分岔,一路續沿海線往彰化,另一路則通到山線的成功車站,因為在此分歧,所以就叫了這個名字。剛走到這個海線鐵路最末端,也是少數仍保留原貌的追分車站大門時,就被溫馨又古老的檜木搭建的結構所吸引,十分喜愛這樣單純簡捷卻又扎實的車站造型。一度找不到跨越月台的通道,幸好站務人員用腳挪開月台間的祕密階梯,讓我順利從第一月台越過鐵軌到達第二月台,這個巧妙的月台機關好有趣。

香山車站

24° 45'47.28"N ／ 120° 54'49.82"E

　　香山火車站位於新竹香山區，建於 1928 年，是台灣唯一全站以阿里山檜木建造的。特別的地方在於：由於車站位置較高，站前為下坡，走向正門時，只會注意到前廊檜木柱支撐著車站四周的迴廊屋簷，不太會注意後方電梯與人行空橋，視野保有正面美麗又復古、傳統日式風格的車站原貌。

從左前方來畫，不但展現出建築的透視與深遠的車站造型，還因為避開了後方的現代樓梯與月台空橋，能夠看到完整的傳統日式木造正門、迴廊與門前空地，讓畫面更有味道。

從車站右前方，民居的三層樓頂樓往下寫生，可以呈現香山站的俯瞰全貌，展現出俯視的特殊趣味。

從右側來速寫,透過機車停車場空地,火車軌道圍籬,可以看到小車站位居
新竹郊區的街景,還有在車站前後、屋簷下迴廊中走過的旅人,顯示出站前
寫實的庶民生活。這個角度正好背對著站外的廁所,用水很方便。

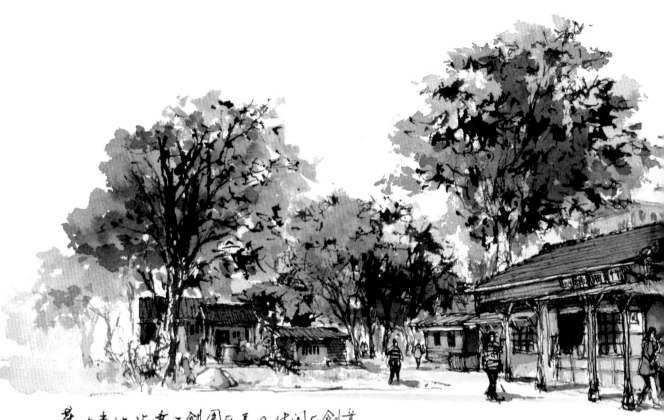

舊火車站改建文創園區美好休閒有創意
典範就在屏東竹田驛園此仁連建於2017.3/3

竹田驛站

22° 35'12.78"N / 120° 32'23.95"E

用橫幅的紙張取景，適合掌握視線左右所見較廣闊的景象，尤其是完成呈現 L 形的兩個面向，例如畫面右邊的車站正面與左邊的浴場正面，為一個 90 度的空間關係。此外，掌握兩棟主體建築物垂直的兩個面（正面與側面），畫面的立體感將更顯著，左右兩棟建築也能清楚表達整體的空間感。

位於屏東縣的竹田鄉，在清代被稱為「頓物」，客語是堆積囤放的意思；在 1919 年，這裡建了一個米穀轉運的驛站，就稱作「頓物驛」，囤放很多米糧，次年地名和站名都改為「竹田」。日治時期為出口農產品的鐵路重鎮，並作為水路轉運的重要地點，在極盛時期車站內除了許多倉房、辦公室空間外，甚至還有旅館及公共澡堂，由此可見當年受重視的情形。

如今站體整修，留存澡堂並增建景觀公園，改為竹田驛園。園區很大，除了原倉庫改建為難得的日文圖書館、辦公室外，還有一片文創空間與休閒空地；黃昏時刻，畫下原木建築的公共澡堂與竹田車站的主體，感覺當年的規畫十分舒適與享受，大樹成蔭下的浴堂，設備齊全，想像在燠熱的夏日午後洗浴一番，之後坐大樹下乘涼，感覺通體舒暢。

苗栗客家圓樓

24° 36'12.56"N ／ 120° 49'23.94"E

取景技巧

　　取景時正巧看到前、後的腳踏車與高鐵列車，讓以圓樓建築為主體的畫面布局，更彰顯了故事性。現場寫生時，總能發現一些從未想過的畫面安排，與其說是分享技巧，不如說分享的是碰巧，也是速寫的樂趣。

　　在中華文化中，客家土樓是極為特殊的民居建築，建築以土牆將家園圍成一圈，內牆與外牆間為住居，中央露天處作為宗親家廟與共同的生活空間，這種來自福建的中華傳統民居，代表的正是客家人強烈的家族情感，傳達對於家園向心力與團結心。

　　走訪位於苗栗後龍的客家土樓，樓內各層介紹土樓形制與傳統文化的特色內涵，如習俗、食物、服飾……等。建蓋在北勢溪彎道的一片綠地上的土樓，與一旁親水廊道整治成美麗的花園；配合後方呼嘯而過的高鐵列車，記錄下一旁正騎著電動腳踏車入鏡的小販，交通工具代表舊社會與新時代交融並茂、兼容並蓄的鄉土情懷。

為古蹟活化亦業，特訪苗栗圓樓 [印] [合]
北石速寫於後龍高鐵橋下 2015.5.22

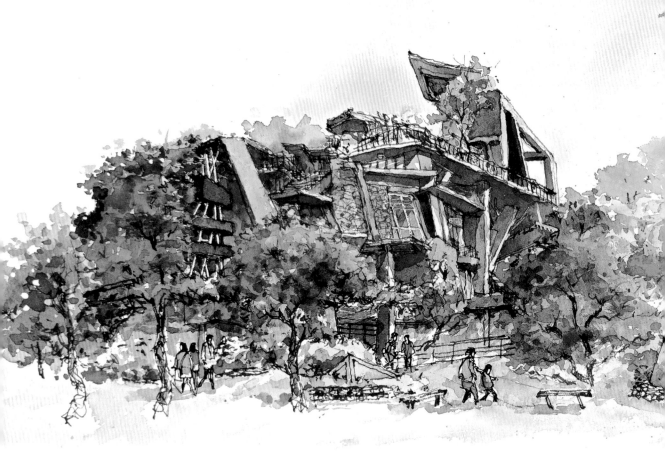

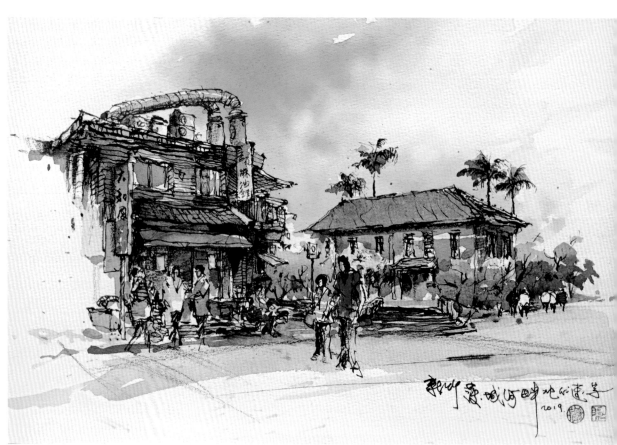

礁溪戶政事務所

24° 49'14.91"N ／ 121° 46'10.58"E

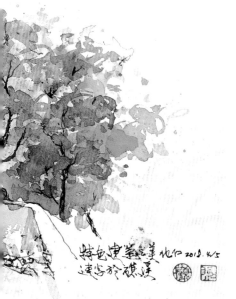

取景技巧

　　有時畫畫的重點在建築物本身特別之處，那麼畫面的安排就應有所取捨：免去背景中複雜的都市大樓，點綴其間的樹木花葉則適度保留與強化。

　　到礁溪旅繪，一定要來看看這棟人稱台灣版「霍爾的移動城堡」。觀察黃聲遠建築師設計的這棟房子，感覺地面沒有水平，柱子也不像垂直，忽大忽小的陽台與任意構置的牆面，完全打破了建築應有水平、垂直與四方直角的建構認知。

　　第一次到訪這棟好像廢墟的建築，竟然是礁溪戶政事務所與衛生所，不由得豎起了大拇指，公家機關沒有傳統認知的窠臼，這棟不拘泥於傳統材料的綠建築，外觀設計極具前衛與後現代的風格，應用各種材質與植物藤蔓的融合，感覺很棒！

新竹市美術館

24° 48'23.02"N ／ 120° 58'12.61"E

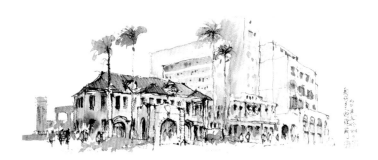

速寫技巧

　　T字形路口角落的兩棟都是老房子，各有不同特色，為顧及取景角度，以木建構且造型複雜的燒烤店為前景，不僅能完整呈現後方的磚造古蹟洋樓，且兩間房子都能畫到兩個面。因為複雜，更需要細心表現，尤其二樓窗台、排煙管、屋簷與招牌光影的明暗與對比，前景的人物也要畫出來，傳達遠近與空間的關係。

　　右方原有一座高大圓弧的造型牌樓，因遮擋了漂亮的古蹟洋樓而捨棄，讓兩棟建築都能美麗呈現。當主題已經清楚表達的時候，就可以簡化在角落複雜的建築，甚至留白，空出來的空間使整體畫面更活潑舒暢。

　　新竹是台灣開發歷史上非常早的城鎮，與淡水一樣，都屬於台北府管轄的一個縣城，由於治理上的需要，就在當年較為繁華的地方，設立類似官署衙門的地方，專門司管地方行政的事物。以前叫竹塹城或新竹城。日治時期沿護城河邊蓋了一棟新竹州廳，旁邊又蓋了新竹街役所，後因成立新竹市改名為市役所，保有當時崇尚的歐洲華麗或巴洛克建築的風格，現為新竹美術館暨開拓館。沿著河流兩側綠草如茵，確實展現出一個美麗的城市需要一條美麗河流的說法，道路轉角一家燒烤店不時傳來陣陣香氣，新舊建築在此呈現出混搭的老城市風貌，讓人印象深刻。

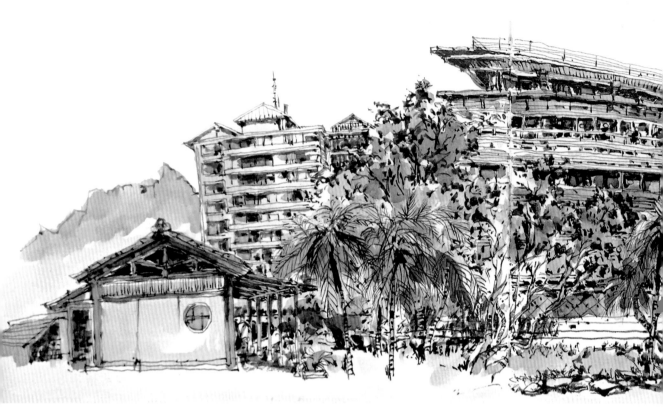

中正紀念堂廣場
抱石速寫 2018.10.

北投圖書館

25° 8'11.74"N／121° 30'22.96"E

光景技巧

　　以線條為表現的速寫，色彩部分以淡彩來表達，由於減少複雜的色彩干擾，以單純的線條與明暗表現主題，反而更突顯了建築的特殊與立體透視的美感。

　　常到北投畫速寫，這個蜿蜒高低，依山勢而建的老市鎮，民俗、傳說、美景與老屋是其特色。台北市立圖書館北投分館位於北投公園內，外觀特殊，有通透的窗戶與寬闊的陽台，是台灣第一座綠建築圖書館，曾獲評全球最美的25座公立圖書館之一。

中正紀念堂

25° 2'12.04"N／121° 31'3.43"E

取景技巧

　　許多有名的景觀與建築，都有其看一眼就知道的特殊之處，為了不同一般常見的取景，往往也要花費點時間去尋找，無論視角為何，畫出重要特徵，如牌樓廊宇、屋頂造型色彩等，是不可遺漏的要點。

　　中正紀念堂主體建築由曾獲第一屆建築金鼎獎、圓山大飯店的設計者楊卓成先生所設計，使用鋼筋混凝土材料，表現中國宮殿建築的風格特色，正門牌坊的規制非常繁複，又稱五門六柱十一間，和古代皇陵前方的神路牌樓一樣，氣勢磅礴，也是中國傳統建築中，最高等級的牌樓。牌樓的巨大匾額「大中至正」出自思想家王陽明講學語錄，粹然大中至正之歸矣，即是說偉大的最高中道，就是極為公正，不偏不倚。當年招募書法家楊家麟先生，配合八卦占卜時辰，在現場以棍棒鐵絲與麻繩沾著紅土水寫成，乃歐陽詢體。現在雖改為王羲之字體的「自由廣場」，但回顧那一段現場作大筆出題考試的佳話，可想見當年創意出好文的氣氛。

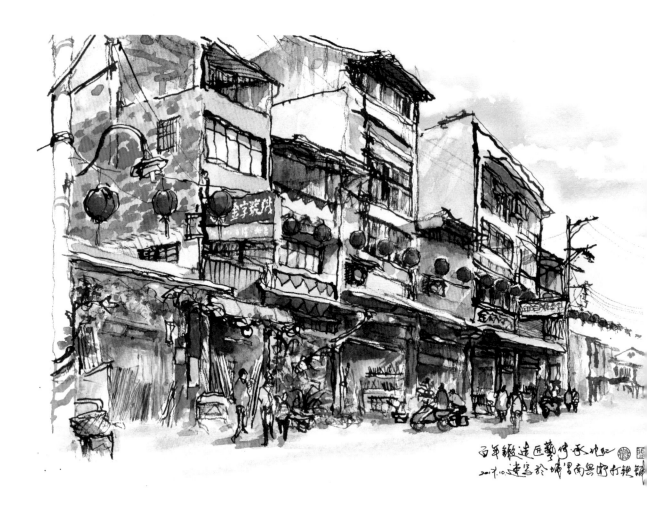

紅磚房與木板房

23° 57'54.23"N ／ 120° 57'46.55"E
23° 58'32.52"N ／ 121° 36'14.57"E

情境技巧

　　紅磚房與木板房在樣式與色調上，本就有不同的調性，因此分別以不同色調與線條來表現，一是粗獷與強烈的枯枝筆，配上鮮豔的色彩，另一則是用細緻的彎尖鋼筆搭配淡彩雅致的色調，各有特色。

　　埔里打鐵街 (上圖)：在埔里媽祖廟旁，有一個專以打鐵為業的南興街，早年埔里鎮民大都是以務農為主業，因此，舉凡鋤頭、鐮刀、斧頭、鏟子……，都是農民下田重要的工具，加上埔里的水質極好，水中富含礦物質，用於打鐵淬煉

時，特別能保堅韌、細緻的良好質地，在極盛期，這條街上曾有 30 家打鐵店，農民們駕牛車載農具過來修磨。光是戲院就有 4 家之多，可以想見南興街各家鐵鋪生意興隆的盛況。

　　花蓮打鐵店 (右頁上圖)：小鎮風華就是需要一兩間夠具特色的店家，無論是外型還是販售的商品，只要傳述著曾經的一頁輝煌就行，個人自顧自的這麼認為。就在花蓮市區大街上，畫完舊酒廠準備離去前，看見這間木三鐵店，光是外觀魚鱗片似的木板牆已不尋常，木片斜鋪以防雨淋的建築，搭配木造 90 度凸出於窗框的雨披，還有直接穿過外牆與雨披的煙囪，實在太酷了！

　　這間市區碩果僅存的木三鐵店已有約 70 年歷史，依然遵循古法，堅持手工打造，老闆承接老父親的囑託，繼承的不只是買賣與工藝的技能，更是其精神內涵，彌足珍貴。

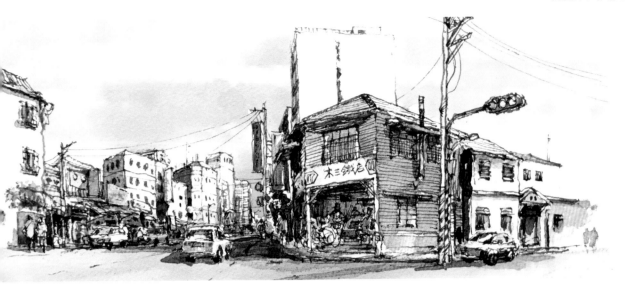

奮起湖車站

23° 30'19.11"N ／ 120° 41'42.38"E

線繪技巧

　　針對速寫的繪畫模式，在較厚磅數的粗紋畫紙（例如 300G 的 Arches)，以枯枝筆蘸墨汁來畫線條，可突顯紙張的紋路，也可表現乾筆破墨的線條特性與樸拙的風格個性，適合彰顯孤寂與老舊的韻味。

　　第一次到訪奮起湖火車站的人，看了半天發現沒有湖，都會詢問：「奮起湖到底在哪？」原來這裡是光崙山下一塊三面環山，形狀像畚箕的三角形盆地，「湖」就是盆地的意思，也是畚箕的音譯俗稱。奮起湖車站於 1912 年設立，車站另一邊有一座以前老火車的維修廠房，現為古老蒸汽火車頭的展示場，陳列許多早年修理蒸汽火車頭的使用工具與歷史照片，值得去回味一下。

　　老火車站讓人懷舊，因此選定一個車站月台旁靠山坡的角落，以遠山為背景，並以枯枝筆破墨的線條，帶出略顯懷舊與滄桑的氣氛。

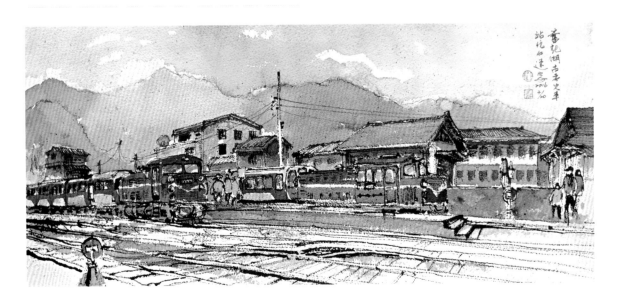

173

街道與橋梁

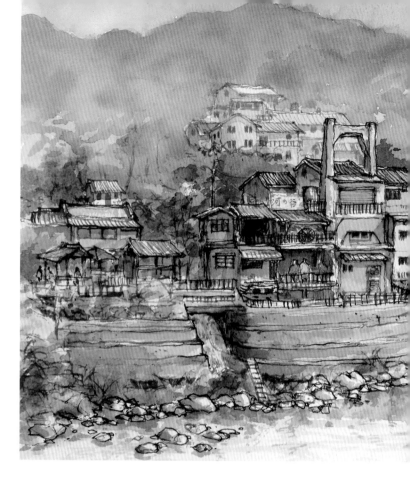

三貂嶺西面

25° 3'30.46"N ／ 121° 49'12.39"E

取景技巧

　　以橋為主體的畫面，清楚的橋面與橋墩就是重點，取景時應盡量在前、後景不干擾的情況下，展現距離的遠近概念，因此從側面俯瞰的視角，透過側面的光影，可以表現出橋梁本身立體的空間感。

　　平溪線鐵路是沿基隆河而建，為了連結河流兩側，建有美麗的橋梁。其中，三貂嶺就有一座人與火車都能行走的三瓜子橋，每隔半小時會有一班火車通過，遊客走在橋的兩側，幾乎伸手就可以觸及火車，常常聽到火車入橋前減速長鳴數聲，提醒民眾離開橋面，也是有趣的景象。取名「三瓜子橋」，相信跟瓜子無關，應該是取自於早年三貂嶺的諧音與附近三瓜（爪）子隧道。橋的頭尾兩側，仍可見到水泥承吊索的塔柱，可以想見當年這座吊橋的美麗樣貌。

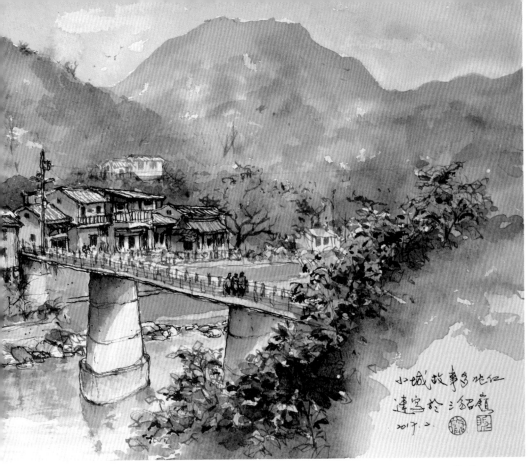

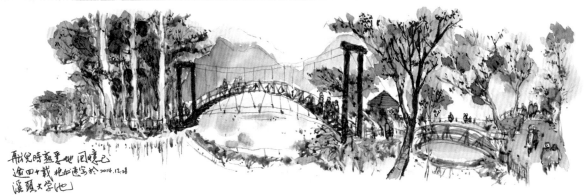

溪頭大學池竹拱橋

23° 40'19.68"N ／ 120° 47'27.52"E

光影技巧

　　以逆光的角度，畫道路、橋面和牆柱的兩個角度，表現受光、背光與樹影明暗之間的強烈立體氛圍；拱橋的曲線造型優美，水面上的一彎倒影，呼應著上下立體的空間，這是畫拱橋時，最可以表現的湖面平靜之美。

　　溪頭的景點中，大學池的彎拱橋一直是旅遊中最重要的拜訪聖地，橋體本身是以溪頭本地生長，最有名的孟宗竹搭建，圓拱彎曲的竹拱橋，在終年薄霧縹緲、青翠浪漫又帶著詩情畫意的美景中，更顯出浪漫的情調。

　　行走於滿是芬多精，迷霧籠罩下的林間步道，有竹林，紅檜、扁柏與銀杏等巨木群在側，最後停留在彎彎的拱橋與池畔的涼亭，孩子們體驗著行走在竹拱橋上的樂趣，我坐在涼亭內，一邊品嘗美味野餐，一邊拿出畫本工具，如詩如畫般美景當前，放鬆心情快意無窮。

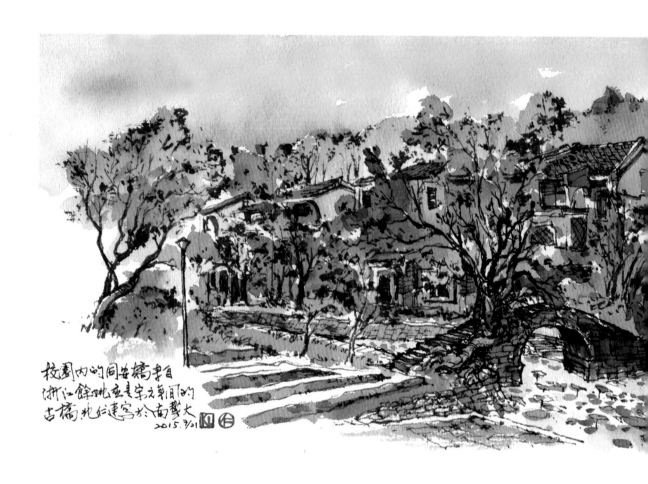

校園內的同安橋來自
浙江餘姚為宋文章間的
古橋北坑建寫於南藝大
2015.3.31

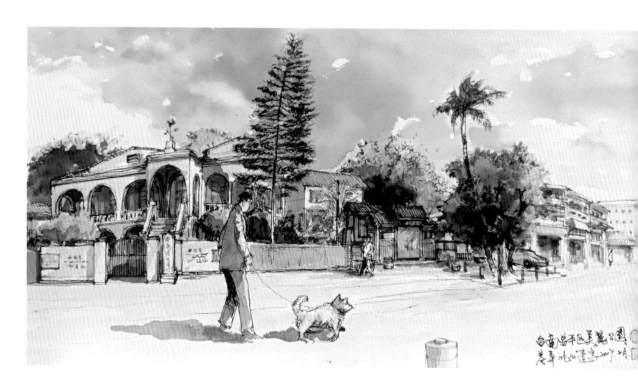

台南區平區美麗的園
老牛北坑運寫2017.2月

南藝大同安古橋

23° 11'13.89"N ／ 120° 22'27.47"E

情境技巧

不同的時間表現出畫面氣氛的差異，炎熱夏日的午後，光線對比強，石橋呈現暗黑的色調；春日的早晨，石塊與縫隙清晰可見，新舊色澤亦不相同，配合清澈的河水與水中倒影，更顯意境。

為了在校園內展現江南水鄉的風華，南藝大已故前校長漢寶德先生，在 1996 年規畫台南藝術大學時，就將校園設計成宋代江南與閩式民居、青牆黛瓦、綠映垂柳與小橋流水的面貌，為此特別從中國分批將紹興古橋、同安古橋、敘斯橋和無名古橋，4 座古石橋拆解，運到校園重新組裝，安置在學人宿舍區域的河道上，並在河岸種植許多柳樹，營造江南水鄉風貌。

這座原本是宋元年間，建於浙江餘姚的拱橋石捲軸上刻著「同安橋」，橋梁底部有宋代的牡丹團花圖像，兩側還有鰲頭吸水獸，具有宋代工藝渾圓厚實與柔美的特色。橋的本體以大小石塊堆疊而成，雖然看起來色澤不一，紋路斑駁的深淺也不同，但是堆積起來的圓潤渾厚感，卻異常地優美。另外幾座造型優美的古橋，也都有數百年歷史，此 4 座橋實為南藝大鎮校之寶，值得逐一細細品味。

台南安平街景

23° 0'11.61"N ／ 120° 9'35.35"E

速寫技巧

看著橫亙在眼前的一條大街，多少會感受到近大遠小的透視概念，甚至產生圓弧或魚眼的變形影像，多半是因為太靠近的緣故，這時我會盡量避開中央建築水平線與面的描繪，以人物、樹木、空地……等物件來取代。

台南有許多漂亮的古蹟，隨意走在馬路上就能看到驚喜，這次到台南入住安平區的民宿，依照往例，第一個起床的人負責去買早點。由於前一晚到住處時，已是黑夜了，因此早上步出街頭，才發現民宿就在英商德記洋行老洋樓（台灣開拓史料蠟像館）的對面，正當此時，眼見早起的老人出來遛狗，而街上與背後的公園並沒有多少路人，於是，趕緊速寫一張台南市民晨起的生活紀錄；完成這個台南古蹟前的市民日常後，也要準備開始一個開心的台南旅遊了。

碧潭吊橋

24° 57'25.02"N ／ 121° 32'11.76"E

取景技巧

　　每次到新店來畫吊橋,都想盡可能地把吊橋完整呈現出來,然而左岸的角度會有高樓大廈的複雜背景,藉由右側的前景大樹,擋住右端橋頭一部分的公寓樓房,畫面藉由吊橋大彎拱的角度,已能將現場特色表達出來了。

　　高中畢業後上台北念書,每次討論同學聚餐、活動、約會地點時,最先總是會考慮新店碧潭,

除了交通方便的原因之外,更重要的是有這座美美的吊橋。這座建於日治時期 1937 年,完全由台灣人設計與施工建造的碧潭吊橋,長約 200 公尺,橫跨新店溪的東西兩岸,是一條連接安坑與中和地區的重要橋梁,以兩條主要鋼索連接東西雙塔 (這橋塔是目前極少見的以鎢鋼球軸承工法建造),並向後下方延展,兩條主鋼索各有 94 條垂吊鋼索向橋面連接,因此形成非常漂亮的長距離流線形吊橋,最早的時候,人、車、馬都能通行,今日僅供行人穿越。

台北相機街

25° 2'49.73"N ／ 121° 30'40.07"E

速寫技巧

　　兩條交錯又合併的道路，可以藉由觀察路面與兩側的街屋消失點，以繪線準確地表達，同時也需注意兩側受光與背光的明度差，並配合人物在地面的影子，就能清楚呈現空間的立體感。

　　從小喜愛塗鴉，熱愛畫面的創作，對於攝影也有濃厚的興趣，自從有了第一台二手相機，就經常要到台北市漢口街和博愛路一帶，號稱「台北

相機街」的地方，無論是找一顆鏡頭、看一款新機身還是買一個好腳架，都要到這裡來尋寶。學好拍照一定要繳足學費，這話説的真切，一開始總要花些冤枉錢，但也有許多開心的回憶，像是下課後來買黑白相紙，晚上在暗房沖膠卷與洗相片，看著逐漸顯像的照片，浮現拍攝成功的快樂心情。

　　今日坐承恩門下，面向博愛路提筆描繪的瞬間，回憶起了自小喜愛繪畫藝術，長大後從事攝影、設計與影視工作，之後將所學貢獻教育，並專注於設計、攝影與藝術的教學與研究，迄今，又逐漸回到了繪畫藝術，像是這條相機街從這路口分岔出去，最終又退回原點，又像繞了一個大圈，是個有趣的變化過程。

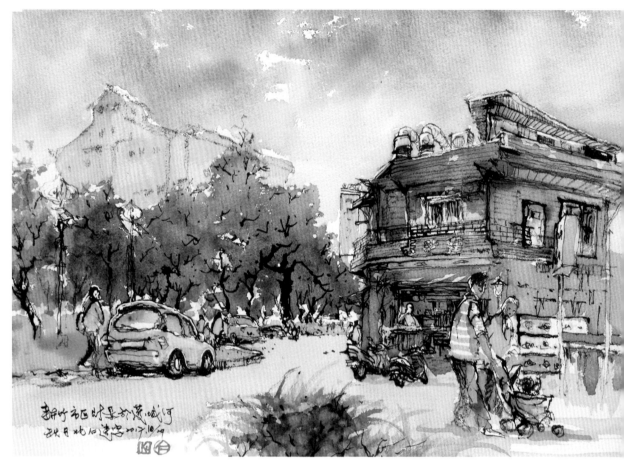

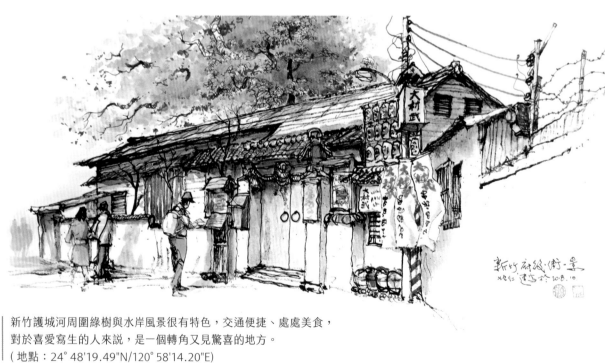

新竹護城河周圍綠樹與水岸風景很有特色，交通便捷、處處美食，
對於喜愛寫生的人來說，是一個轉角又見驚喜的地方。
（地點：24° 48'19.49"N/120° 58'14.20"E）

護城河親水公園

24° 48'22.00"N ／ 120° 58'14.13"E

構圖技巧

在描繪街道的景物時，深遠距離與交叉口的路面，可以藉由人物的方向與大小安排來表現，只是要注意視平線的高度在人物身上的位置，例如頭部、腹部，畫錯就糟糕了（見左上圖）。

府後街緊鄰新竹市護城河，也是新竹人夜晚經常相約逛街、聚餐的好所在，因此街上幾乎都是餐廳、飲食店，特色美食應有盡有，街角這間兩層樓木造外觀的燒烤店，門面以三個面向呈現，每到傍晚時刻，總會傳出香氣誘人的烤肉味。這天參加新竹秋季寫生日活動，坐在稅務局與美術館後面街角平台上，見一對夫婦正推著娃娃車，走過大片護城河草原，緩緩步入巷中，從兩人交談的神情中，流露出年輕夫婦親密的情感，我也受他們快樂、滿足的氣氛所感染。

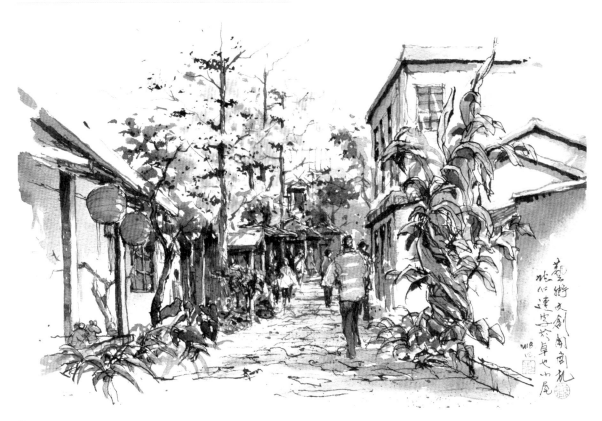

卓也小屋渡假園區

24° 23'29.13"N ／ 120° 47'44.02"E

速寫技巧

由於繪者的視線高度，與實際道路或橋面的高度不同，因此必須觀察比較地面、橋面與上下坡的路面，準確掌握視平線，是畫面正確的關鍵。

在一次產學觀摩活動中，途經卓也小屋，在此預定了 2 小時活動時間，也因此得以到處走走，畫張速寫。在苗栗山區這一處不算大的園區空地上，卓也小屋自成一個生活空間，有提供蔬食的餐廳與農場住宿、一處讓遊客體驗天然藍染工藝的工作場地，以及文創市集，市集除了圍巾、服飾、工藝品外，還有結合苑裡藺草編織的手工草帽和提包。

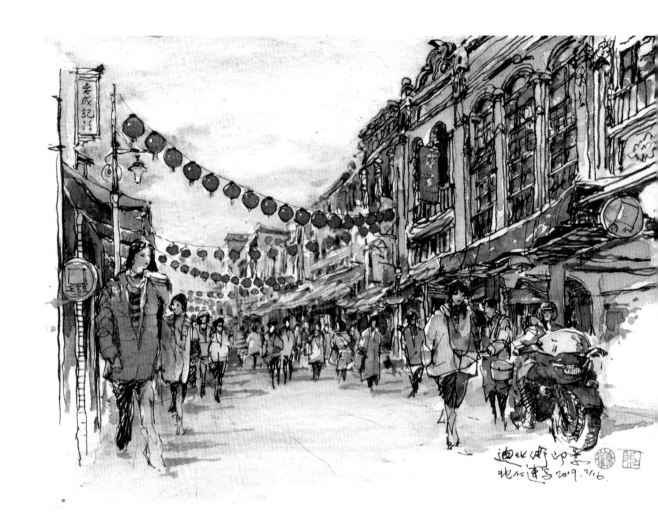

迪化老街風華

25° 3'28.91"N ／ 121° 30'34.95"E

速寫技巧

　　複雜的巴洛克建築、圓拱窗與雕刻著花獸圖樣的山牆，常讓畫者失去了耐心。其實只有前景幾棟需要畫出較清楚的樣貌，後面的部分，常因前景人物、燈籠、招牌與遮陽棚而省略，因此由上而下、由前而後的順序來記錄，就簡單多啦！

　　此地初建於 1850 年代，早期是台北商業發展的南北貨物重要集散中心，日治時期更名為永樂町，當年的大街就叫永樂町通，光復後，因位於台北市的西方，街名改為迪化街，是投射中國版圖最西方的新疆省會迪化市（烏魯木齊），此後，紡織業持續擴大發展，現今新光集團、南亞、遠東、宏州紡織等等都是在此發跡，但由於腹地狹窄，大企業漸漸移出，稍見沒落。

　　1970 年代起，古蹟保存人士與地主間因持不同意見，相互爭議不止，然而 1996 年一場為期半個月的年貨大街活動，將南北貨、食品、中藥、零食變成一般門市銷售，不但人潮爆滿，更擴大到周邊的後站與夜市，帶來極大的商機。如今，迪化街已是重點保護的老街，也是我最喜歡的台灣特色街道，每回友人來訪，都帶領到此，見識老街重建、文創設計的成功典範，和年貨大街熱鬧滾滾的魅力。

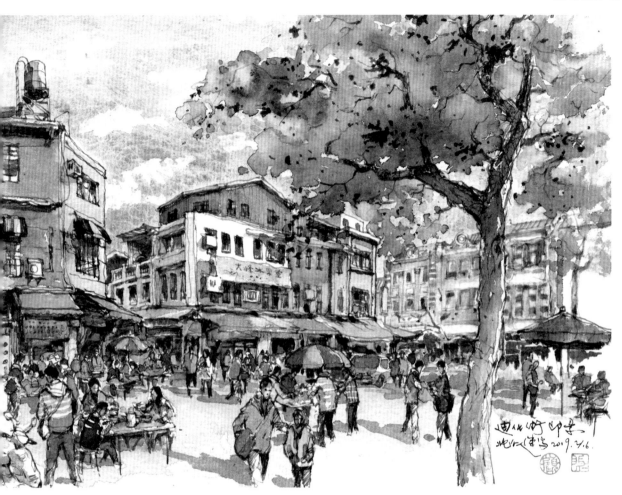

迪化街攤商即景

25° 3'15.65"N／121° 30'37.17"E

光影技巧

老街上攤販幾乎將一樓的店面都占滿或擋住了視線，往來的遊客多半也擋住了賣飲食的攤車，在美感變化的要求下，常常選擇形狀優雅的樹木作為畫面的變化重心，搭配人物的肢體故事，街屋是背景，確定光線的方向，即可表現出立體的空間。

由於南北走向的迪化街道路十分狹窄，因此兩旁店面都呈東西走向，門面窄小，而室內縱深極

長，連棟式的店家街屋都呈長條形；進入店內總覺得像步入一段段別有洞天的奇妙店鋪，有的能上樓，有能開天窗的中庭小憩空間，有的客堂前還有栓馬石。短短幾百公尺的距離，囊括了幾種不同時期的特色老厝，最古老的是 1950 年代來自漳州與泉州的閩南式建築，以火燒磚砌的三間街屋古厝，單層樓覆瓦片的斜屋頂建築，三進式結構內有樓井、跨廊與栓馬橫杆的設計，可見那是以前還有人騎馬入房的時代；還有兩、三層樓的洋式建築，有女兒牆和拱窗、欄杆；也有豪華立體浮雕的仿巴洛克建築，大多正面樓頂山牆加高，對稱的兩旁方形與圓形石柱可以從底延伸及頂，雕花球形柱頂外，還可見到牆面花草雕造的對稱圖案，整體華麗而特殊，每棟建築造型與特色都象徵不同時期的歷史軌跡。

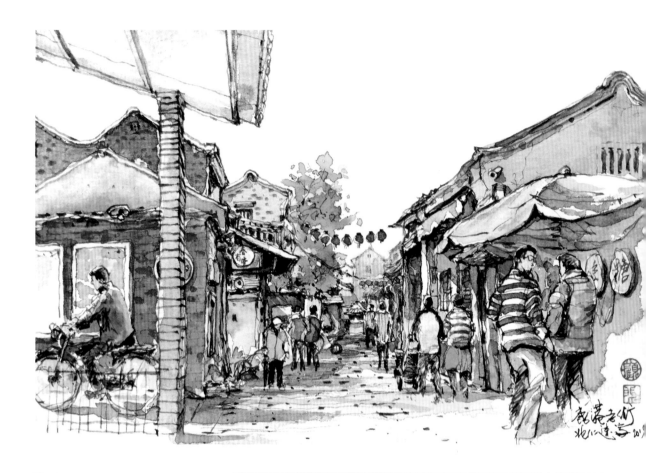

鹿港小鎮

24° 3'26.64"N ／ 120° 25'54.63"E
24° 3'10.15"N ／ 120° 26'6.98"E

光影技巧

要表現街道的深遠距離，越深遠的房舍，雖然很小，也要以淡色描繪出來，路面上往來人物的影子，除了落在地上，也會爬上了窄巷的牆面。

鹿港曾是清代台灣經濟貿易中心，也是對唐山經商最大港口，因為發展歷史甚早，市區內留有不少古蹟，老街上的傳統糕店、小吃有其獨特的形式和美味。此外，傳統宗教、民俗所用的禮器與工藝品也特別多，許多匠師都是知名的國寶級人物，有佛像雕刻、錫器、製香、竹器……，精緻的程度為全台之最。

老街附近的傳統建築多為明末清初時期創建，例如九曲巷、十宜樓、半邊井、摸乳巷、意樓、公會堂、隘門、施進益古宅、玉珍齋、甕牆等，充滿早年漢民族的傳統藝術氣息。漫步瑤林街古蹟保存區，在極為狹窄的巷弄中，隨意四面張望就能看到古色古香的山牆、拱柱與迴廊屋宇，這些匠心獨具的藝師技藝，傳述的是先民離鄉背井渡台，胼手胝足戮力打拚，是一種犧牲自己謀家族後代興旺的人文思潮。

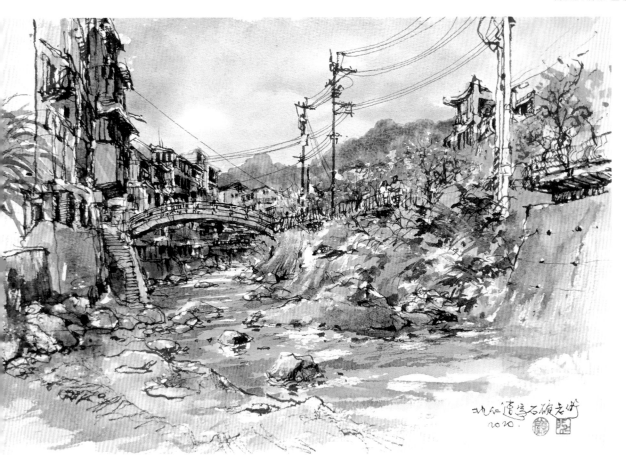

石碇老街

24° 59'27.82"N ／ 121° 39'37.34"E

取景技巧

視平線放低到河底的位置，藉由仰望的視角，可以清楚畫出眼前石橋的圓弧造型，橋面下的河道，水流映照天空的藍，避開老街滿滿的人潮。這個角度正好藉由路邊一片豔紅的山櫻花，搭配電線杆與圓弧的電線，拉出了沿路遠近的空間，低角度取景反而更美。

石碇是一個古老的小鎮，沿著碇坪路到石碇東街的轉角處，有一條人行石橋，橋面隨東西兩岸向上拱起而彎曲，呈現美麗圓弧，這天從老街古趣的吊腳樓下來，坐在石碇溪溪床的大片石頭上，剛好能夠完整取景彎拱橋全貌，搭配清澈見底的流水，但見魚群優游其間，水岸一側河堤上開滿了茂盛的櫻花，向上仰望別有一番風情。

石碇是淡蘭古道的一處重要驛站，同時也是百年來茶路輸出的起點，迄今仍有許多老茶行，因此閒逛時總能聞到空氣中瀰漫的茗香；此外，以石碇地區特佳水質與傳統手工所製作出來的豆腐，風味獨特，值得一嘗。

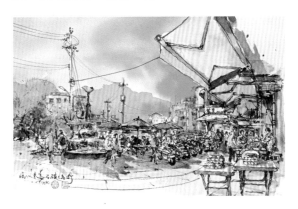

老街巡禮

　　走訪老街，有時需要在小巷內佇足停留，將會發現這些傳統市場、老戲院、醬油廠和小市集都有極為精采的景色，慢慢地移動視線，就能感受到我們所熟悉的台灣之美。到老街寫生還要有個心理準備，那就是「仔細畫出精采」的感受，所以會以較細的線條勾畫輪廓，尤其一條老街上有好多的東西，需要取捨，畫出有意義的東西最重要。然後再以較淡的渲染色彩做出光影的變化，以增添層次。

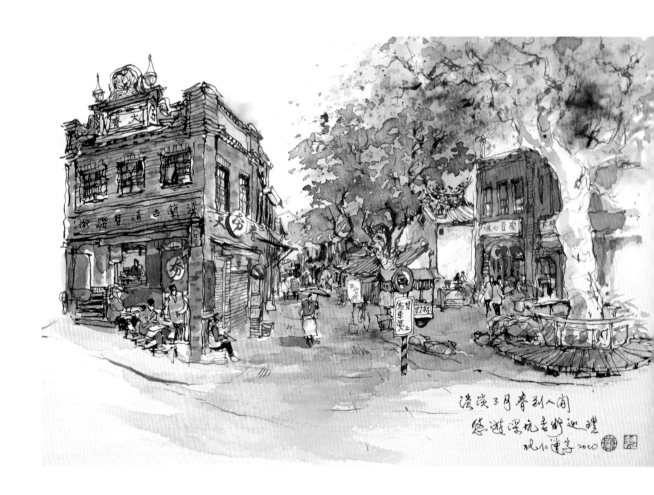

深坑老街

25° 0′4.26″N ／ 121° 36′45.58″E

　　清代時，深坑街仰賴景美溪的水運渡口而繁榮，早年台灣北部的茶葉，就是從深坑水路外銷出去的，因此以前街上最多的是茶行，現今取而代之的是豆腐，豆腐多樣化的烹煮方式深獲訪客們的讚賞，因而名聲大噪。這天搭車前來，坐在百年老茄苳樹下的圓環轉角口，正好可以看向老街與巷道，短短斜坡連接老街與新路，正好可以記錄街口的大樟樹、紅磚老屋與老街，畫完之後，飽餐豆腐大餐之外，當然也要帶回幾樣當地特產，竹筍、茶葉、黑毛豬肉。

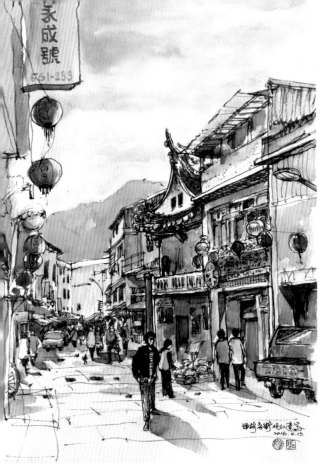

坪林老街

24° 56'11.84"N / 121° 42'42.93"E

　　走在這一條短短 200 公尺的坪林老街，除了茶莊店、豆腐小吃與五金店外，建於清代的保坪宮古意盎然，是坪林老街的中心；當地的發展即是從這古廟開始的，由於坪林的種茶與製茶，一直都是北部最重要的產業，早期老街就是坪林茶的集散地，街上也還保留著古早味的石板屋。

　　不知是否和人類一樣，這兒的燕子也好品茗？街屋陽台和屋簷，經常可見成群燕子棲息，尤其是茶莊的家屋，聽說數量之多，已經超過了當地的人口，所以坪林又稱為家燕城市。這天坐在一家茶莊門口速寫記錄，一位來自國外的遊客，買完冷泡茶順便過來看畫聊天，並擺姿勢請求留影，於是留下他黑色的身影，幸好不負使命，也算結緣作外交。

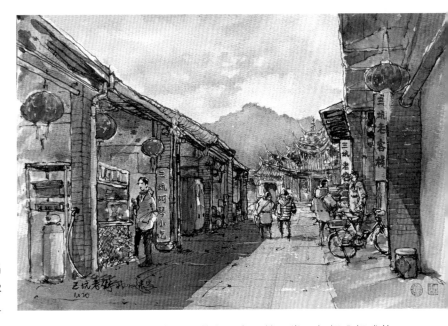

三坑老街

24° 50'37.93"N / 121° 14'52.68"E

　　位於桃園龍潭的三坑，又名三坑子，這裡有一條短短的客家街道，當年被稱為龍潭第一街，因三條河流匯聚於此，是以碼頭運輸、買賣貨物而成繁榮興旺的村落。建構時，為了防止盜匪進入，將街巷路道建得狹窄而彎曲，兩旁的房舍仍保有舊時騎樓式商販安全交易的特色，而傳統步廊市街屋的店、室、灶、堂 4 個部分組成的型態，便於左鄰右舍閒時在騎樓泡茶聊天，可以看出當年村落的人情味。到此還能品嘗到特色料理：草仔粿、菜包、牛汶水和傳統客家菜肴。

聚落與部落

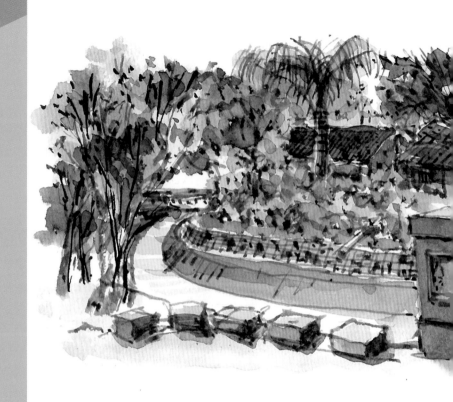

中興新村

23°56'56.12"N／120°41'34.76"E

構圖技巧

　　經由眼前大而突出的橋頭直線拉向遠處的筆直道路，將視野向後延伸，呈現出道路的遠近層次，並與交叉於橋下、向左延伸的溝渠，帶出上下兩個層面，再藉由往後方轉向，漸遠的彎曲河道，讓看似單純的街道畫面，蘊含縱橫交錯的深度與廣度（見上圖）。

　　中興新村曾經是個美好的生活空間，大村落環境整合了住辦與休閒生活，其交通動線與汙水、雨水處理的完善規畫，迄今仍是典範，代表性地標是西洋古典建築的中興會堂，在1959年啟用，以前全棟都是米黃色，現已是純白。每天晚上7點和9點會放映兩場電影供村民觀賞，幼時曾經在此看過無數經典名片，那時一張全票1.5塊、兒童票5毛，週日還加映中午場，都是5毛錢一張票，在那個物資缺乏的年代，做完功課去看場電影，就是最大的滿足了。

重返中興老華四路一街老家巷口
地如連安邊時每日行走的橋
2014.12.27.

| 中興會堂。

　　每年光復節都在中興會堂前的運動場看台上施放煙火，還記得小時候我超級膽小，害怕放煙火，總拖著家人往回逃，只敢躲在巷口的這座橋頭搗緊耳朵，遠遠看著天空爆出的火光，現在家人提起這事，還會被恥笑！

　　從小成長的家園，總有數不盡的回憶，自從廢省又經歷 921 大地震，迄今大半人口外移，老家也早已人去屋空，歸還政府。回鄉記錄住了 20 年的老宿舍，看前院外老樹繁茂；老鄰居張望一陣，呼喊沒叫錯的名字，許久不見，特別開心，閒聊間還拿出她家裡包的粽子請客，感謝我之前讓她停車在老家前院，我嗅到的除了粽子香，還有人情味。

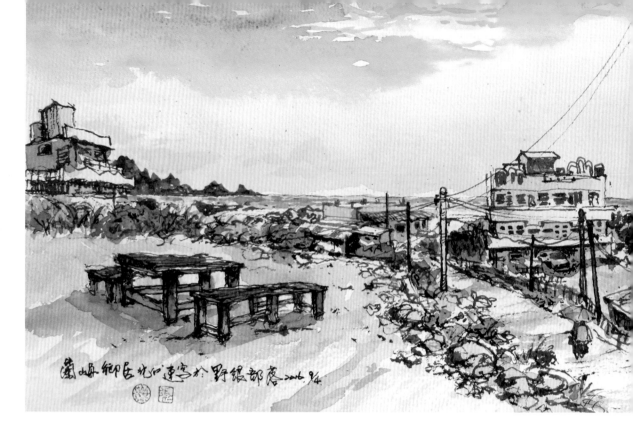

蘭嶼鄉居北加速寫於野銀部落 2016.8.4

林田山郵局。

蘭嶼

22° 2'18.03"N ／ 121° 34'0.62"E

取景技巧

關於取景角度，最初的誘發點是很重要的，它經常成為創作時表達的主題，例如畫面中有突出線條或是隱藏其間的變化，例如低於路面的房子、深遠狹窄的街道、遠處的山頭與海洋、地上孤獨的木桌椅……等。

因為支援一群學生赴蘭嶼拍攝紀錄片，來到了位於蘭嶼東南方的野銀部落（野銀在蘭嶼雅美族的達悟族語 Ivalino，指的是馬鞍藤）。在這個相傳祖先來自菲律賓巴丹島的野銀部落，新二代的佳晶同學竟能夠用菲律賓巴丹語和當地人交談。我們才知道兩百年前，或許是海嘯的緣故，巴丹島民漂流到了蘭嶼，並在此定居，將原來巴丹島因應颱風與炎熱的天氣，所發展出「半穴居」的居住方式——地下屋建築，傳來此地。如今蘭嶼各地都在建蓋國民住宅，野銀部落的老人們卻仍喜愛傳統的住居，因此這些低於地面一、二公尺，冬暖夏涼的傳統地下屋迄今得以留存，而在巴丹島卻已不復見。

「探訪蘭花的故鄉計畫」與佳晶同學自己的尋根心願相互結合，團隊由一群要好的同學組成，非常支持這位新住民的第二代；在拍攝與訪談行動中，由於達悟與巴丹的語言近乎 80% 相同，學生以自己的母語和地方耆老、文史學者互動溝通，拉近彼此的距離，讓計畫與心願順利完成。

我也利用空閒時間，以畫筆記錄從部落看海的景象，聚落中老人住的傳統屋和年輕人住的水泥房，兩者並存；部落保存傳統以芋頭、地瓜、小米和山藥為主要種植，海菜與捕魚為海產食物的生活點滴，體會了堅持自己的信仰是維護與保存文化的重要基石。

林田山林業文化園區

23° 43'4.05"N ／ 121° 23'49.30"E

光影技巧

強烈的陽光所帶來的，不單是影子的對比強度，也造成色彩的明度與彩度出現更大的色階變化，變得更亮更豔、更沉更深。

林田山林業文化園區位處花蓮的歷史聚落，從日治時期開始就是台灣東部三大林場之一，曾經這裡有著十分完整的工作與生活空間，擁有兩千名員工，能自給自足，目前仍有三十多戶老員工及家屬居住在此，是見證台灣林業發展最生動的活歷史。這天與畫友來此寫生，巧遇林田山林業文化協進會孫瑞景理事，除了指引我們去拜訪日式建築的中山室、米店與理髮店外，因天氣燠熱，還體貼地帶領我們到滿是檜木芳香、最美的日式老建築——林田山咖啡屋，喝到她親手泡的咖啡，真是幸福。

忠順社區

24° 59'6.40"N ／ 121° 33'46.39"E

掌握線條的明、暗、虛、實，可以讓景色輪廓呈現活潑的變化，而後隨著色彩的輕重與調性，表達出畫畫時的心境，速寫風格也會因此有不一樣的呈現。處理細節以拘謹或是放任筆觸，都有不同的趣味。

位於文山區的忠順社區，竟然靠著社區民眾自動自發，將生活環境打造成美侖美奐的社區空間。看到原本靠山邊的土堆，被社區志工們動手打造出一片壁畫牆面與表演舞台，一塊塊三角畸零或空地變成了工藝教學空間，還有收集雨水灌溉植栽的庭園布景公園，甚至開發了好多山坡旁的土地成為農田，社區民眾認養、栽種四季蔬果，並將收入捐作公益。

來此速寫繪畫，中午還被通知到社區辦公室享用午餐，原來是好心的社區媽媽們煮了拿手佳肴，來畫美麗的忠順社區，也填飽了自己的胃。

台灣眷村文化園區

22° 41'32.96"N ／ 120° 17'20.41"E

光影技巧

觀察陽光照射的角度，建築會存在明度不同的兩個面，且隨著陽光的強度改變，不但明度差異變化大，牆面上和地上的影子也會出現不同的斜度，這些小細節是展現立體感的重點。

位於高雄左營區的海軍眷村是一個組合了 23 個眷村的大村落，應該也是全台最大、單一軍種的老眷村，其中明德新村、建業新村、合群新村和眷村以南毗鄰的相關設施範圍，於 2010 年登錄為高雄市文化景觀。

現今在明德新村內有個一度荒廢，如今已整修

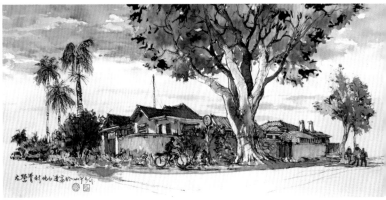

得美侖美奐的日式宿舍區，以前是海軍軍官宿舍，現設置為台灣眷村文化園區，裡面有 4 個大營房，復古的空間裡布置了很多有懷舊色彩的老東西，像客廳沙發、黑膠唱機、黑白電視、眷村廚房裡的鍋碗瓢盆、餐桌椅、鋁製飯盒，還有戲院椅子和電影海報。這樣的空間很有意義，至少給現今安逸年輕的一代，了解當年捍衛家園的人們曾經的生活面貌。

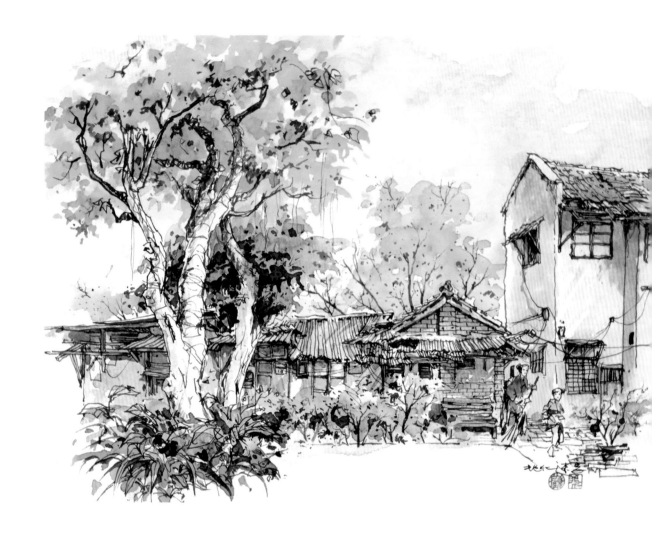

國防部老舊眷村

25° 1'21.85"N / 121° 31'57.69"E

構圖技巧

有時運用前、後景，一強一弱之間將中景的主題表達出來，老屋宿舍在光線明暗之間，更能彰顯韻味，而其中人物的肢體動作，在左右老樹與高房子的畫面呼應下，自然成為視線最終移動的重心，穩定而且明顯。

在創新發展快速進步的台北都會，當內心壓抑於繁忙的生活，走一趟溫州街與泰順街的巷弄，就能擷取與領略一些書香人文的風雅氣息。從和

平東路步入溫州街，就能理解這裡曾經有過多少故事，漫步在這個小小的區域，有充滿文藝言論與浪漫氣息的紫藤廬、自由主義哲學家殷海光故居、灣生畫家立石鐵臣在台灣的家、哲學與彈道專家兼國防部長俞大維故宅、現為藝術餐廳的日式大院子，最後是辛亥一號公園旁，早期國防部兵工部隊營區，公地自建的宿舍就在這裡。

這天早上到這個等待改建的老軍方眷舍，回想這些老兵克勤克儉自建房舍，辛苦蓋起了一磚一瓦。老舊眷村已隨時代沒落，看起來不整齊、補丁式的浪板與油毛氈，僅能夠遮風避雨的小巷舊房舍，對比一街之隔的豪華大樓，一份滄桑的感受迴盪在心頭。

金門聚落群

　　枯樹枝蘸濃墨特別適合勾繪翹脊與山牆老屋，尤其在粗紋的畫紙上，更顯老窗古牆斑駁的味道，灰階淡雅的暈染更能顯出古樸色韻。

山后聚落

24° 30'13.92"N ／ 118° 26'25.49"E

　　金門有許多的古厝聚落，其中屬於山后聚落的民俗文化村，是遊客一定到訪的重要建築。「山后十八間」是早年王姓地主因緣際會下赴日經商，逐漸發展壯大至遍及東南亞，當感事業財富有成，即返回故里建設家園，在山后興建大厝 16 棟，分贈族人居住，加上一間王氏宗祠與一間學堂，共計 18 棟，便成山后聚落。每一厝都是背山面海、格局整齊、裝飾精細講究，並有石牆、木門及小巷通道，四周以隘牆包圍，防堵盜匪入厝。如此難得的大型閩南式建築群，很值得一訪。

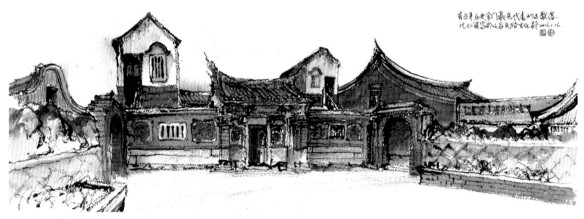

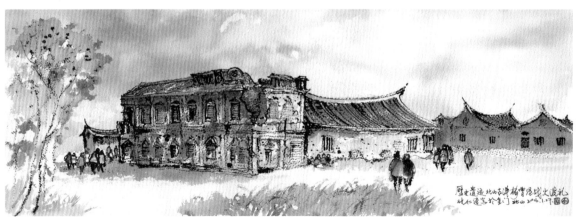

滿布槍彈痕跡的北山古洋樓是古寧頭戰役時，見證猛烈巷戰，雙方死傷慘重的歷史遺跡。洋樓是當年被共軍占領的指揮所，這晚我們入住的民宿就在對面，是當年對戰時國軍的重要據點。（地點：24°28'44.98"N/118°18'45.24"E）

金沙的陽翟老街是曾經在金門服役的人都會一逛的地方，曾經熱鬧非凡。
我四十多年前服兵役期間曾短暫停留金門 10 天；這次來，還能見當年的
環境樣貌，都要拜電影《軍中樂園》所賜，縣政府將此場景保留下來，並
有專人看管與解說。(地點：24°28'46.67"N/118°25'39.31"E)

構圖技巧

　　在放寬畫面構圖的安排上，聚落中越高的建築物可以置放得較遠些，一方面可以降低高樓，放到畫
面中，不至於變形，另外，也能展現出前後距離的深度與強化透視的效果。

水頭聚落

24°24'34.84"N / 118°17'54.61"E

　　水頭聚落位於金門島的西南方，水頭又叫金
水，靠近金門與廈門重要的經商與交通口岸──
水頭碼頭。此地居民多以黃姓為主，是非常富有
的聚落，建蓋了全島最多且保存得宜的精美洋樓
和閩式建築，例如得月樓、黃輝煌洋樓、黃俊古
厝、回字形金水國小、黃氏兄弟洋樓 (風獅爺文
物坊)、黃廷宙古宅和其銃樓等。金門人有句俗
諺「有水頭富，無水頭厝」，這說的是雖能像水
頭人一樣富有，卻很難擁有像水頭厝這樣的房
子，可見當年聚落建築美侖美奐的程度。

得月樓有 4 層樓高，是當年金門最高的建築，取名來
自詩句「近水樓台先得月，向陽花木易逢春」的寓意。

196

瓊林聚落

24° 27'16.37" N / 118° 22'23.65" E

瓊林最早稱平林，在金門島的正中央。宋、元朝代時，蔡氏移民到此開墾發展，到明、清時期開花結果。由於人才輩出，有輝煌的成就，成官宦世家，明熹宗御賜里名為「瓊林」。

到訪瓊林村，眼前所見是美不勝收的家廟、宗祠，號稱「七座八祠」，不但是金門最大的聚落，也是宗祠最多的聚落，每座都有一兩百年的歷史，屋內有很多精緻巧妙、雕造美麗的窗花或圖案，值得仔細觀察欣賞。

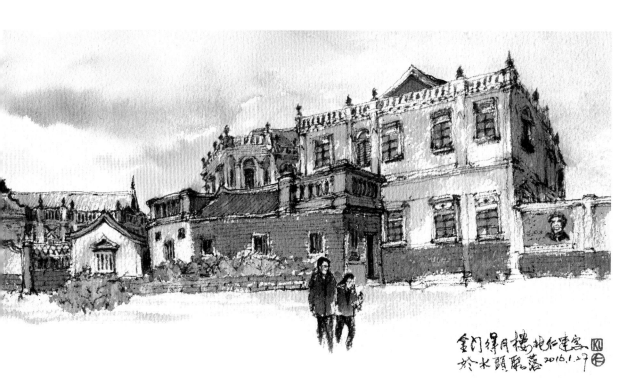

花東部落群

　　每次旅繪時，總會出現許多意料之外的人物與情況，有時這些難能可貴的畫面稍縱即逝，因此，先描繪紙面上段景色不變的部分，一面構想下方布局時，說不定會出現意外的驚喜，就要立即掌握。例如下圖中一對無畏風雨的年輕夫婦，帶著孩子駕駛越野車，在草原上玩了起來，隨即將之入畫。

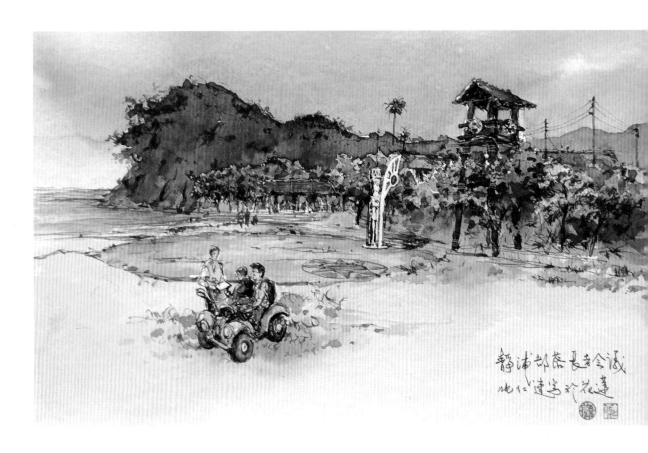

靜浦部落長老會議
地仁建党於花蓮

花蓮靜浦部落

23° 27'42.62"N ／ 121° 29'55.81"E

　　位於花蓮縣豐濱鄉的最南端，也就是秀姑巒溪出海口的南岸，平緩的河口邊有一顆名為Pacidal(太陽石)的大石頭。這裡有一個最接近日出的阿美族部落，號稱「太陽的部落」——靜浦部落 Cawi，意指「山坳裡的平地」。由於地處熱帶與亞熱帶交界的北回歸線經過，動植物生態資源特別豐富，尤其海口生態。海鮮是此地原住民主要的食物來源，這讓長年在都市生活的我，

好生羨慕啊！

　　這天正巧遇上大雨，靠近海岸道路的廣場右側，有一間原木大型涼亭，以此角度看山、海、茅草涼亭，感覺很棒，可惜正準備召開長老會議，不便打擾，便移到左側原想入畫的茅草涼亭避雨。此處視野廣闊，面對溪流出海口對岸的奚卜蘭島，能看到馬路旁的圓形太陽廣場，欣賞藝術地標和廣場地面上圓形的太陽圖案。

線繪技巧

　　掌握熱帶氣候的高大椰子樹時，需要看狀況，高高低低來安排樹頂的高度，前後層次才能顯出錯落的變化；尤其注意海邊的風向，樹幹大多保持相同的彎曲與斜度，畫面上就能顯出風吹的動態感。

台東都歷部落

23° 1'28.87"N ／ 121° 19'48.03"E

　　行車於台東成功鎮的海岸公路上，可見到一處被高聳椰子樹環繞的區域，有幾棟傳統原住民茅屋和高高的瞭望台，這裡是阿美族的都歷部落。靠山的西側地區是部落原本的所在地，仍有許多族人和房舍，但都以海邊的部落作為主要聚集的場所。

　　都歷部落喜愛編織，手工產業獨樹一格，且由於部落的土壤肥沃，盛產品質極優的月桃樹，有月桃葉包製的阿拜、月桃糕、月桃花醬和草鹽，更用曬乾的月桃樹纖維編織成提籃、置物籃和涼蓆等有特色的生活用品，也常舉辦許多農作、海洋與編織 DIY 體驗的活動。

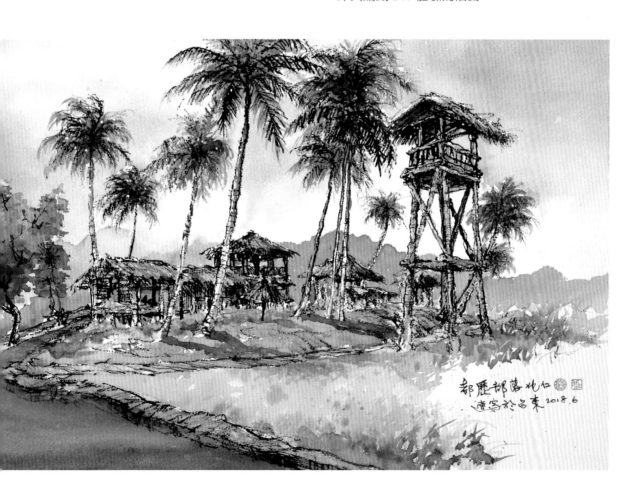

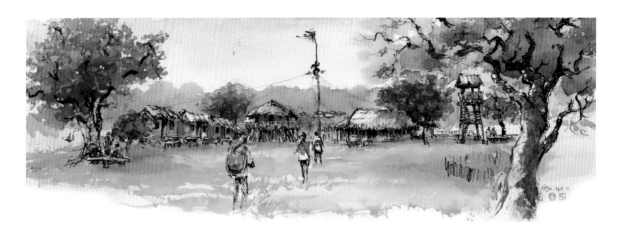

台東卡地布部落

22° 42'28.20"N／121° 3'16.16"E

在知本火車站附近有一處卑南族的卡地布文化園區，卡地布也是台東的原名，是團結在一起的意思。卑南族屬於母系社會，有許多禁忌和限制，園區內有長老開會的場所、三間卡魯馬安是卡地布三大族氏的祖靈屋、高腳屋的達古範是少年會所、巴拉冠是青年會所和一個瞭望台，在這裡很多建築都禁止女性進入，尤其青、少年會所與神聖的祖靈屋。我觀察這些傳統建築多半都以原木與竹為材料，屋頂部分則用茅草固定覆蓋。到原住民部落，有很多我們不了解的規矩，一定要謹慎不冒犯。

宜蘭寒溪社區

24° 36'35.44"N／121° 41'15.46"E

宜蘭大同鄉的寒溪村有一處原始祕境，就是泰雅族的不老部落，初到此地，對於名稱有著好奇心：這兒的平均壽命是否特別長？為何居於此地就不會老？原來名稱「Bulau Bulau」，其實是泰雅族語「閒逛」的意思。進入不老部落前的寒溪社區，小村落依山勢而建，加油站、小商店、派出所與教堂等，都充滿著泰雅原住民的圖騰，路上最常見到的是老人與孩童，在狹窄的巷弄中可以發現許多居民自己砌磚建造的屋舍，純樸自然。

我靠著寒溪國小圍牆邊，在小小的 T 字形道路口記錄所見，巧遇孩童放學時刻，在童言童語中畫畫真的感覺自己不老。

寶藏巖

25° 0'36.99"N / 121° 31'56.92"E

取景技巧

老屋聚落很好取景，每條小巷、轉角處，甚至整體景觀，都是讓人印象深刻的畫面，若掌握畫面中的人文動態，藉此強化影像的活潑描述，就會更有意思、耐人尋味。無論從四通八達的巷弄取材，掌握不同視角之美；或在河邊放寬視野，從山頭到眼前的青青草坡，收納整個聚落美景；或從小小柑仔店看田園風光，都是不錯的題材。

位於台北市新店溪畔的寶藏巖是個依山勢而建的老舊聚落，早年從大陸來台的榮民、底層公務員與一些原住民胼手胝足，自立自強闢蓋了簡陋的違建樓所。如今這裡規畫成為一個國際藝術村，進駐了許多藝術家在此創作，也常舉辦各種藝術活動，每次過來都有驚喜。

原本好奇是否山區在早期開發時，藏有大量黃金寶藏而得名？腦中閃過尋寶故事的刺激情節，不禁躍躍欲試！等上山來一看，原來這裡有一間名為「寶藏巖觀音亭」佛道兼修的巖寺，建於1791 年，是台北市市定古蹟，社區聚落因而得名，喔……空歡喜一場。

每回路過福和橋時，看著山坡上高低錯落的房舍特殊景觀，一種回顧歷史遺跡的感受湧現心頭，到此尋覓一處喜愛的角落記錄寫生，彷彿自己也圍蓋了竹籬笆，隔出一小片自己開墾的菜圃和瓜棚，陶醉在自給自足的快樂天地。

廟宇與教堂

大龍峒保安宮

25° 4'23.16"N / 121° 30'55.44"E

取景技巧

　　廟宇內外的每個角落都有其特色，取景時可盡量突顯取景角度的目的，例如正門外掌握寬大、對稱與宏偉的感覺；前殿可以展現寬廣、深遠與信徒眾多感；側門外表現繁忙街景中，宮廟的突出造型。在畫紙內定出左右兩個消失點，就能夠掌握廣闊的視角：從畫紙左邊長廊可以感受到通往西護院與後殿的深遠層次，右邊還能看到前殿通往東護室、鐘樓與迴廊的東側門（見上圖）。

　　位於台北大龍峒的保安宮主祀神明是保生大帝，建築座北朝南，佈局中軸主體有前殿（三川殿）、正殿與後殿，兩側配有東、西護室和護室上方的鐘、鼓樓，形成一個很完整的三殿回字形的格局，由於前有池後有壁，具備了儒家的禮制思想

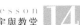

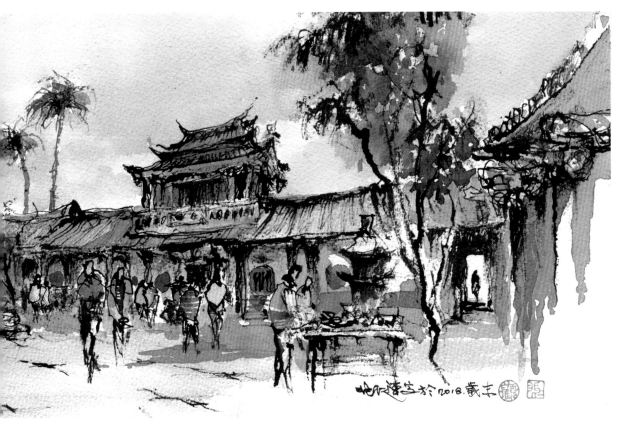

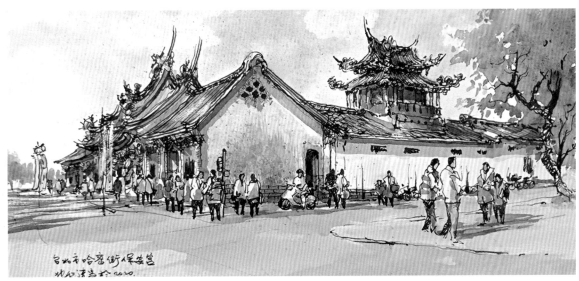

與道教風水形制觀念，前有照、後有靠，左右有環抱。

　　建築本身多以傳統閩南式風格木架構建構，前殿與正殿伸出龍頭的吊筒十分獨特，而石雕、木刻、泥塑與彩繪非常精緻、還有十分細緻的剪黏，當年建廟時由兩位一流藝師，分別規畫設計建造，中軸三殿前中後與左右四角形鐘鼓樓形制不同，且木雕設計與彩繪圖案都極具風格，也各自呈現傳統的文化寓意與複雜的木結構技巧，這其中帶有濃濃較勁的意味，是一座藝術評價很高的宮廟建築。

松山慈祐宮

25° 3'3.88"N ∕ 121° 34'39.83"E

線繪技巧

　　當繪畫的主題是大街上的廟宇時,那些雕梁畫棟只需大致掌握造型的感覺即可,無需關注屋頂翹脊上的是龍還是鳳,更不必一一畫出樣貌,整體上更重要的是前景與環境。

　　松山慈祐宮,原名錫口媽祖宮,一旁是台北人經常光顧的饒河街觀光夜市,以前此地後方是港口,經由基隆河來往汐止與淡水,南北貨物在此集散,因此非常繁華。錫口是台北市松山區的一個老地名,原意是水流彎曲的地方。

　　建築坐北朝南,後有基隆河、前望四獸山,於1757 年興建完成,後經多次重建,屬回字形四

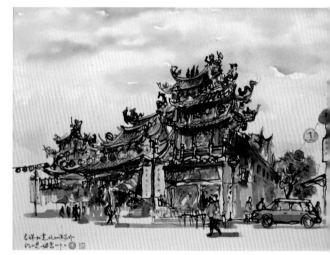

方格局,正殿上方外貌三層重簷,福祿壽三仙居頂,兩側雙龍護衛,每層簷上下都裝飾得十分華美精緻,殿內更是金碧輝煌。

　　這天來訪,廟方怕我們一群畫友難熬日曬,義工熱情地前來招呼搭棚遮蔭,還有特別贈送扇子的民眾,在此記錄景致,除了觀察人群的各種姿態,也體會互動間,溫馨的人情味。

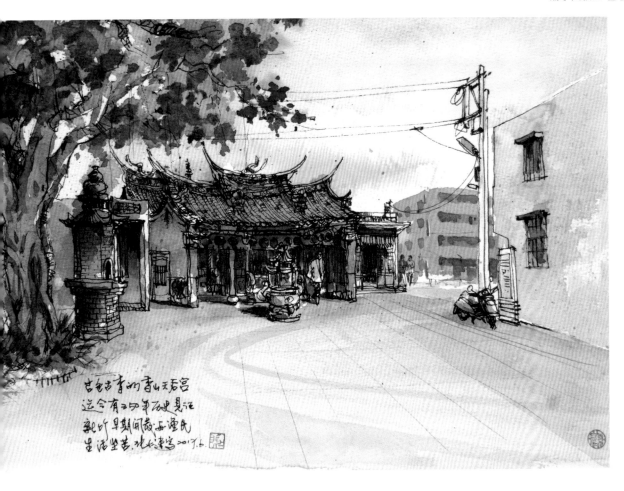

香山天后宮

24° 46'9.60"N / 120° 54'52.22"E

線繪技巧

　　傳統宮廟前方的空間多有一座大香爐、燒金爐與老榕樹，一般來說掌握好廟宇建築的正、側兩個面，還有這些景物，就能顯現空間感。越是古老的廟，就越要以較細的線條來描述，主因是古廟沒有過多的雕琢與裝飾，只有簡潔優雅的線條，因此也稍微強化色彩的渲染技法，更顯風格調性。

　　新竹香山地區早期在清代有一座香山港，人們為求航行平安，都會在港口附近建設媽祖廟。相

傳香山天后宮建於 1661 年，重修於 1770 年，在 1825 年重建，雖不算大，卻是全台極早建立的開台媽祖廟之一。香山天后宮距海邊還隔了一條濱海公路，早年應該是位於海濱，之後因海岸線外移了很多所導致，這點從宮廟主體建築外圍還留有防波堤的遺跡，就能知曉。

　　廟的格局為兩進三間的閩南式建築，首先吸引目光的是三川中門前兩側的螺紋抱鼓石（石敢當），這也是少見的門枕石，一般廟宇多半是一對石獅造型的門當，而內殿的四方青石柱，也是少見的廟宇柱石，據記載原有地磚經整修時，作了改動更換，因而古蹟審定未獲通過，僅公告為歷史建築，實感可惜！獨自前來，安靜地坐在老榕樹旁，看著還留存在老社區當中，受到地方人士所重視的這間數百年的歷史遺跡，甚感欣慰與珍惜。

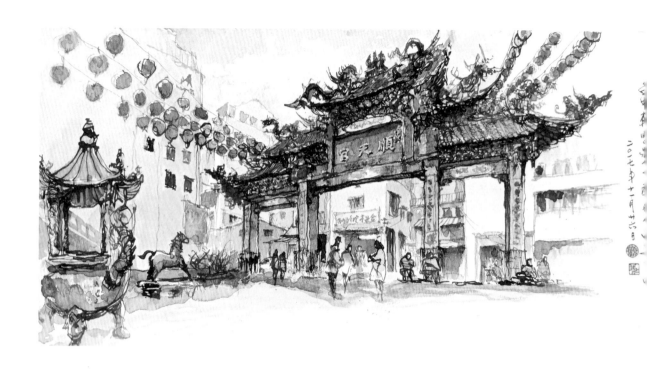

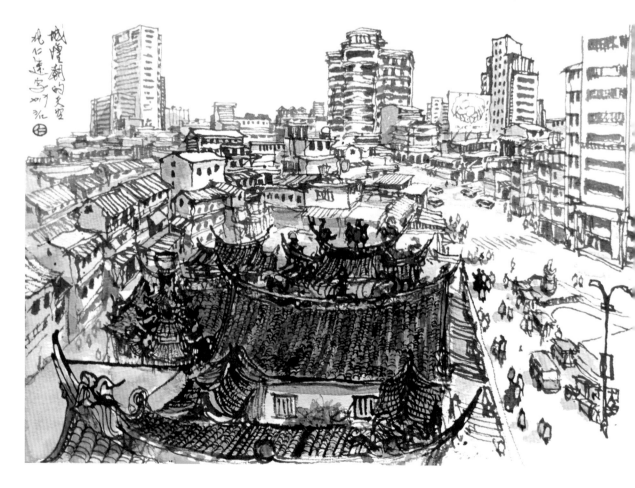

台中順天宮

24° 8'38.64"N ／ 120° 40'34.11"E

速寫技巧

有時古樸的廟宇主體在現代高樓作背景的環境中，顯得雜亂而難以入畫，若將繪畫重點改為廟前宏偉的牌樓建築，能讓畫面不失重點，且更顯氣勢莊嚴。線條兼具粗獷與細緻，搭配色彩的變化，突顯畫面的立體空間，以淡色虛化背景街屋，讓主題牌樓更明確地呈現出來。

台中市區有一座順天宮，或稱輔順將軍廟、馬舍公廟，迄今超過 280 年，奉祀的是一位唐朝的名將馬仁，又尊稱「馬舍公」，是一位兼具忠義、才德、功烈的歷史人物。馬仁文武雙全、智勇兼備，在漳州建州時屢建戰功，也精通醫術，以醫術專長平息當地的疫情，因而被推舉司馬官職（相當於現今軍中的參謀長）。多年後，雖因領兵率先衝入重重蠻兵敵陣，最終首級遭砍，卻依然橫刀在握，以禦敵之姿而亡，人們因都感念他而為其建廟，奉祀為地方保護神。

由於受邀赴台中繪畫寫生，惟恐遲到，因此提前先來探路兼尋覓寫生視角，所以一共畫了兩張，一從外向內，可以觀看壯闊的牌樓氣勢與周邊生活的樣貌；另一從內而外，表現出馬仁將軍的功勳及其受到敬重的特點，借殿前香爐與一側銅馬看向牌樓，點出順天宮的歷史典故。

新竹都城隍廟

24° 48'15.28"N ／ 120° 57'58.13"E

光影技巧

以高處俯瞰的取景方式，固然能看到區域的全貌，然而若無取捨就容易造成混亂，若在上色時，將主題的部分渲染出較重的色彩，而其他部分就以灰階作明暗的處理，越近越深、越遠越淡（見左頁下圖）。

新竹城隍廟聚集人群而成市集，四周滿是小吃飲食店，是新竹市最大的特色，但也因此廟宇已被攤販與招牌包圍住了，若真要取景寬廣一點的廟宇與周圍景觀，唯有俯視；這天因酷暑難耐，就到城隍廟後方的冰店，坐在 5 樓窗邊居高臨下，看此區街道的樣貌。

經常帶學生來此畫圖，每回必先大快朵頤一番，在津津有味、齒頰留香的餘韻下，畫圖寫生也特別有味。此區還連接著一個滿大的市場，有各種攤販、雜貨、衣物與藝術市集在內，對喜歡尋寶的人來說，是值得一遊的地方。

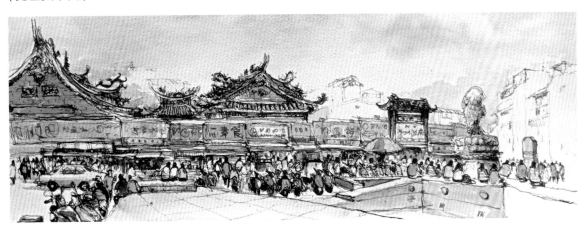

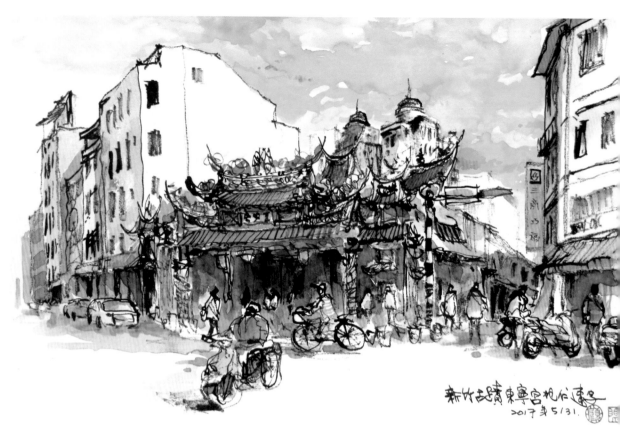

新竹古晴東寧宮机台速写
2017年5/31.

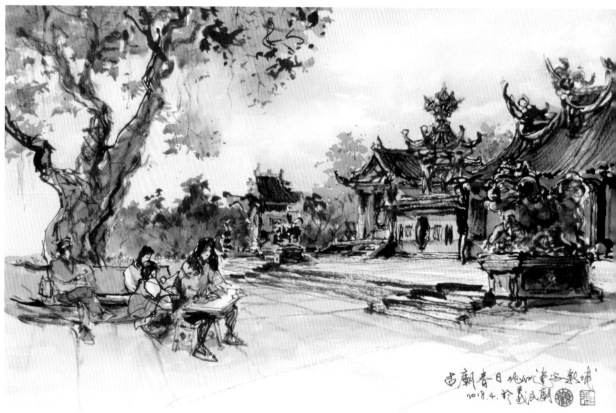

古廟春日桃園速寫郭埔
2018.4.於義民廟

東寧宮

24° 48'15.47"N ／ 120° 58'7.63"E

取景技巧

建造在十字形街道頂角的一棟古廟，為了交代這座宮廟的座向，是以 45 度角正面對著對街的屋角，因此要仔細觀察現場的透視消失點，另外，為了表達街道與巷弄的相關位置，街上的行人和車輛也一併畫出來。

創建於清道光元年 (1821 年) 的東寧宮，奉祀的是地藏王菩薩，最早創建時是座奉祀東嶽大帝的新竹行宮。位在竹塹城東門附近，其名帶有保佑地方安寧的意思，是新竹市收容丟棄神像最多的寺廟，其中以土地公的數量最多。

速寫屋宇上的雕梁畫棟是學習寫生很重要的內容，不只是龍鳳與人物造型的練習，屋脊的斜面與脊尾向上的曲線和仰角，更是觀察透視的必修課程，因此經常帶學生來此寫生；此外，附近就是新竹市區最有名的東門市場，畫完之後，可直接就近在大街小巷中大快朵頤一番。還記得這天早上畫到一半，附近居民跑來邀我們去東寧宮領食物，原來當天正值端午節，東寧宮包了好多棕子正在分送，大夥一聽，二話不說，每人都領了三顆棕子，就作那日的午餐了。

褒忠亭義民廟

24° 50'36.77"N ／ 121° 2'10.55"E

構圖技巧

從地面依層層石階而上，廟宇正殿已在二樓的高度，因此從正殿右側的角度較能看到廟宇的較完整構圖，藉由殿前空地的環樹水泥座椅、老榕樹與人物作為前景，呼應廟前石獅與主體建築，讓空間更顯趣味 (見左頁下圖)。

台灣近代史中，林爽文事件絕對是榜上有名的重大事件，由於平定有功，清乾隆皇帝特別御賜匾額，其中粵籍族群得到「褒忠」匾額，賦予了粵籍義民神聖地位與信仰的合法性。為義民建廟以客家居多，位於新埔鎮的義民廟是台灣日治時期最富有的廟宇，不但建築被列為縣定古蹟，祭祀也登錄為縣定無形文化資產及國家重要民俗，和六堆忠義亭並列台灣客家人兩大義民信仰之地。多次帶學生來此記錄，廟前的牌樓十分壯觀，廟身正殿面寬五開間，整體氣勢寬闊宏偉，屋頂的上仰燕尾脊也很美麗。

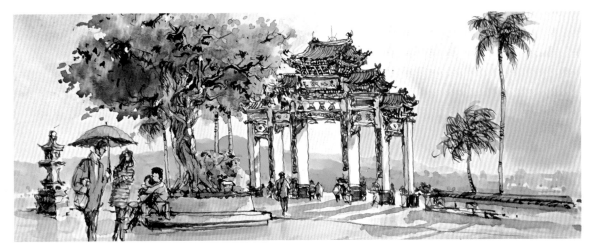

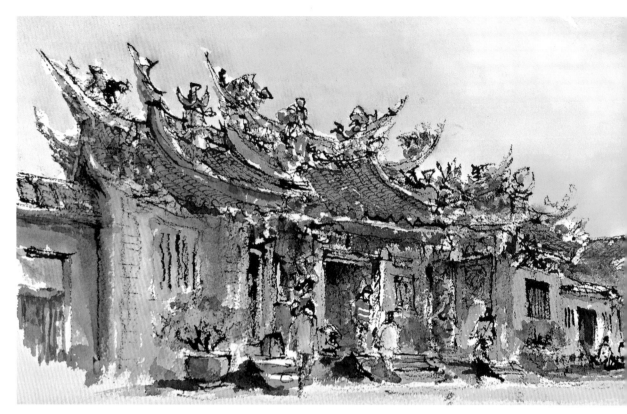

北埔慈天宮

24° 41'59.20"N ／ 121° 3'29.48"E

　著重於廟宇外面的人群正燒著金紙，白煙裊繞，也正好淡化了後方的民宅，讓左方的宮廟更顯突出，從屋頂裝飾、門窗與下方的石階、花盆，都施以重墨與鮮明的色彩，與右方的淡色相對，表現了實景的情境。

　到訪北埔老街，除了好吃的客家料理、品茗好茶外，歷史古蹟及文化特色是一定要細細品味的，在彎來彎去不大的街道中，可見金廣福公館、天水堂、姜阿新洋樓、忠恕堂、鄧南光紀念館。站在筆直的北埔街上，遠遠就能看到香火鼎盛的慈天宮在馬路盡頭。慈天宮最初建於清道光年間 (1835 年)，主要奉祀的是觀音菩薩，是北埔地區重要的宗教信仰中心，也經常辦理許多文化活動。見宮廟紅磚牆面、直上升龍造型的蟠龍石柱、中門前古樸石獅與雕工精細的二十四孝石柱，都是極特別的藝術表現，非常值得一訪，以枯枝筆水彩速寫記錄之。

東和禪寺

25° 2'21.45"N ／ 121° 31'18.91"E

　要表現建築物本身特殊之處，除了以樹木枝葉的色彩來突顯之外，避免四周環境的干擾，也是重要的技巧。因遇到下雨天，有較重的雨水、霧氣蔓延，所以淡化背景以突顯主體建築，也是一種可以參考的方式。

　台北市區有一座看起來像城門，又有些日本風格的建築，名叫東和禪寺鐘樓，位於通往後方禪寺的入口，建於 1930 年，屋頂形式為單簷歇山式，一樓的牆面是大石塊疊砌的圓角造型，二樓有迴廊欄杆，內有一口銅鐘。一旁就是青少年育樂中心，兩棟建築一新一舊、風格迥異，還好整體上有地面木棧板平台、草皮、石塊步道和石牆，且禪寺隱匿在一小片植栽與樹林的後面，讓這座鐘樓與禪寺仍顯出些許佛門聖地的感受。

台北聖殿

25° 1'52.65"N ／ 121° 31'38.71"E

西式尖頂的教堂建築較少以枯枝筆粗獷的風格來表現，每次都會很小心地先從尖頂開始下筆，好掌握空間的位置與正確的垂直線，也是為了盤算與規畫尖頂以下與左右側建物的比例。建築物在光影下粗細輕重的變化，適度表現出線條的活力與趣味。由於白尖塔太高，唯有從小巷內往外畫，才能掌握無干擾、較寬廣的視野。

每次經過愛國東路和金山南路時，總會被加油站後面的這棟建築所吸引，落成於 1984 年，尖銳三角形的白色屋頂，在設計工作者的心中，就像工程圖的箭頭標示一般，越尖越細，在美感上

就越精緻與漂亮，而白色配上金色更表現出聖潔與莊嚴。

記得以前為了參與研討會與旅遊訪友，曾多次赴美國加州聖地牙哥，每當黃昏結束會議時，開車行駛在北返的高速公路上，總會被右側路旁一棟美麗的建築吸引，原來也是同屬耶穌基督後期聖徒教會的聖殿，由於不是教友，無法入內參觀，但光是站立在外觀如白紙搭建的極美尖頂宮殿前，就足夠消耗一堆底片了。

太巴塱教堂

23° 39'32.93"N / 121° 26'53.48"E

光影技巧

光線照在白色教堂的外牆上，亮暗之間表現了牆面的凹凸變化，也成為吸引目光的焦點，突出的屋簷與地面的影子之間存在一條看不見的斜線，只要不更動斜線的角度，可用在畫面任何有影子的地方。

尖塔造型的教堂除了能表現高聳入雲的崇高地位外，也像是神與人溝通的媒介，彷彿在教堂內的祝禱可以藉此上傳天國，在花蓮光復鄉就有一棟尖頂建築——太巴塱富田天主堂。太巴塱部落

位於馬太鞍溪和光復溪沖積交會的富庶平原，也是阿美族在花蓮光復鄉最大的一個部落，太巴塱(Tafalong) 一詞是當地有許多白螃蟹的意思，可見行政區域制定時，命名為富田之因。

行經十字路口在紅綠燈處，不經意瞧見像極了遊歐所見的美麗教堂，潔白純淨的白色教堂正對著路口，二樓窗台上的聖母馬利亞立像突出而熟悉，融入在地的原木瞭望台，是一個有趣的組合，入內更發現這座教堂非常妥適地結合了原住民文化的特色，像是大門和牆壁上菱形的原住民木雕圖樣與裝飾圖騰，搭配教堂牆面彩繪壁畫與圓拱窗彩色鑲嵌玻璃上的聖經故事，唯美又柔和。道路的一側為新建的兩層樓水泥住宅，另一側是廢棄的老厝，搖搖欲墜的斷垣殘壁，荒廢的程度大概不需太久就要全垮，將之全部記錄下來，代表的是一個時代的現狀與過程。

新營天主堂

23°18'22.42"N / 120°18'45.18"E

　　德國現代主義的天主堂建築，並沒有直伸天際的尖頂結構，給人扎實穩重的感受，因此，線條上也稍加以抖動與虛無的變化，是表現細緻與活潑的線條風格。

　　由於受邀到台南一所高中擔任命題與審查委員，需要前一天入住新營的商旅酒店。一早走在新營街頭，看到一間當屬 50 年代現代建築流行時的教堂——新營天使之后聖母堂，看著特殊的結構風格，當即在花園水池邊速寫起來。這座由西德籍神父 1954 年創建的教堂，歷經 1958 年改建後，左方是歐洲現代教堂的風格，寬大方正的聖堂以嚴謹、簡明的形式建構，牆面彩色鑲嵌的聖像與方形明亮的彩色玻璃，讓空間更形寬敞，花園內中式涼亭中的聖母像，也是融合東西方厚重與細緻建築的表現。

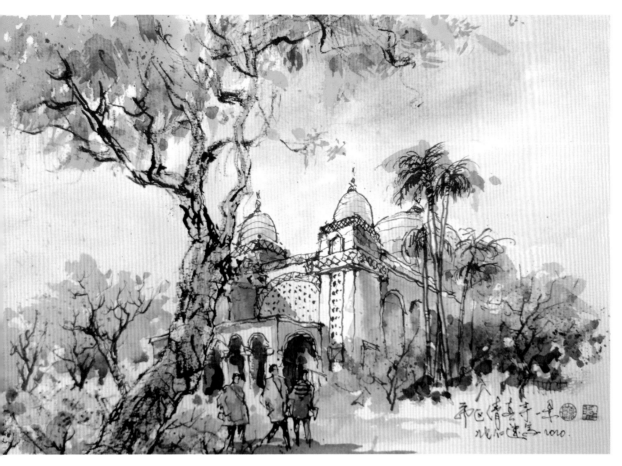

台北清真寺

25° 1'40.73"N ／ 121° 32'3.48"E

取景技巧

　　由於前方樹籬圍牆擋住正面的視角，近距離取景只能是兩側出口與入口的角度，這樣的角度可以清楚地看到建築的特色；但若要表現金色圓頂特徵，還是要到對面的大安森林公園，才有全貌。西方建築有許多球頂與半球頂建築，不容易抓準，也變成現場寫生時的一個挑戰，一般會先畫準了球頂，再往下處理。

　　以枯枝筆畫線，突顯了風格個性，隨後的人物與樹木染色，就可以大塊面的形式處理，最後，人物衣服則以較高彩度來引導視線向下移動。

　　台北清真寺是由中華民國政府與沙烏地阿拉伯共同籌資興建的，完工於 1960 年，建造方位參照伊斯蘭教法，設計仿奧圖曼式伊斯蘭建築，每次經過，都會被這醒目的金色銅製大圓頂，與左右兩個奧圖曼式洋蔥形狀的小尖頂角樓建築吸引。屬中央對稱的形式，兩側有高度 20 公尺的喚拜尖塔，上方的洋蔥球頂很有中亞國家建築特色，每到禮拜時間都會擴音廣播提醒穆斯林信徒。以羅馬式圓柱與連續拱環的入口門廊和兩側長廊，搭配幾何圖形的透空窗花與馬賽克牆面裝飾，成為台北市內一棟極具特色的建物。

　　內部最特殊的地方就是有著融合仿效羅馬式建築及奧圖曼式的穹窿大殿，仿照土耳其建築工法，圓頂離地面 15 公尺，直徑跨距也是 15 公尺，中間沒有任何梁柱支撐。依照教規，沒有任何具象的裝飾，只有幾何形彩色花窗。禮拜大殿只有潔淨的穆斯林才可以進入。

西式尖頂教堂

教堂建築有許多尖頂、斜面的屋頂，以及廊柱、拱窗與欄杆，雖比不上中式宮廟複雜，但是斜度的拿捏也需要細細思量，從尖頂一路往下的不同傾斜角度，若稍一不慎，整座建築就可能變得矮胖或是瘦扁，因此，對於線條斜度與長度的觀察與比較，還是很重要的。

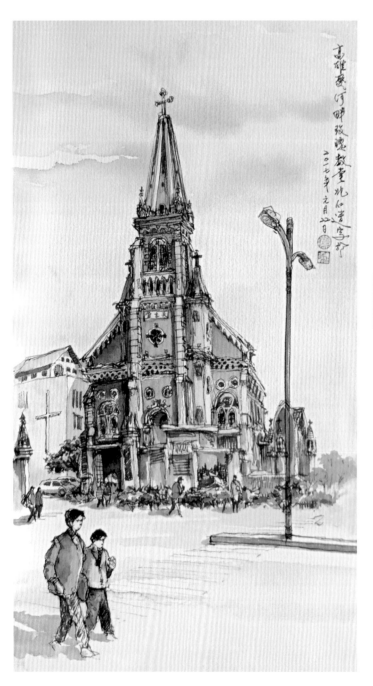

高雄玫瑰堂

22° 37'13.79"N ／ 120° 17'29.51"E

高雄有一座融合哥德式與羅馬式尖塔和圓拱的西式建築，全名為玫瑰聖母聖殿主教座堂，簡稱玫瑰堂，俗稱前金天主堂。這棟建築由來已久，1858 年清政府簽訂天津條約，開放宗教禁令後，隔年在高雄愛河橋畔就建起一座以稻稈與茅草搭蓋的天主教傳教所，是當時台灣第一個教堂，其後歷經逐年改建為土磚、紅磚、咕咾石、三合土……，1863 年從西班牙迎奉聖母像供奉，並更名為玫瑰聖母堂。1928 年再次改建為現況建築，2001 年被列為高雄歷史建築十景，並獲選台灣建築百景的第一名。

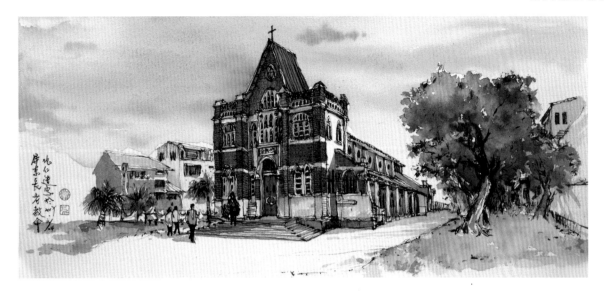

屏東長老教會

22° 40′17.25″N ／ 120° 29′34.11″E

在屏東市區，有一座讓人恍如置身歐洲的城堡建築——屏東長老教會，以紅磚搭配潔白牆面的哥德式風格，頗具吸引力。在這棟一百多年歷史的尖頂建築中，中央對稱的圓窗與斜頂，融合中西式的門牆風格，右側方斜頂騎樓廊柱與一堵斜牆，很有西班牙中古建築的風格氛圍，賦予了蒙面俠蘇洛穿梭其間的想像空間。早晨的陽光讓立體的光影在凹凸有致的牆柱結構間跳動，也感受到一股穩重莊嚴的造型之美，由於當日教堂大門深鎖，無法入內一窺究竟，但從庭院一角速寫，已可品味南台灣古老歐風特色與令人著迷的魅力。

宜灣長老教會

23° 12′29.05″N ／ 121° 23′49.26″E

台東有一座外形夢幻的教堂——宜灣長老教會，位於台東成功鎮，1953 年建立之初，是一處當地家庭聚會的禮拜堂，1974 年毀於颱風，之後即以聖誕卡上的教堂為藍本，設計建造而成，所以又稱卡片教堂，目前是台東縣政府指定的歷史建築。如果走到後面，會發現尖頂高聳的美麗景觀真的只有一片門面，叫它卡片也真不為過。觀察這片面向太平洋的白色教堂，有著融合原住民粗獷瀟灑的圖案與強烈色彩，筆下的線條也跟著毫不顧忌，胡亂揮灑起來，似乎也沾染了一身快活的氣息。

老厝與古蹟

苑裡鎮

24° 26'32.92"N / 120° 40'4.76"E

情境技巧

老屋的色調不宜過分強烈,有時只用黑白,反而能呈現古老純樸的感受。鄉下的農村老房子中,還有一些舊時代存放穀物的穀倉、打穀機,都是顯現古早氛圍的重要景物,如果看到,都可以作為畫老厝的好題材。

一個難得的機會,來到苗栗苑裡的東里家風,其實是被這個古樸的名字所吸引,據傳原主人是來自廣東東梅縣(汕頭)東里鎮的鄭幼先生,一百多年前渡海來台打拚,在此落腳並開墾田地,因自身並無子嗣,於過世時就將田地贈與多年協助種地的幾位同樣姓鄭的兄弟,為感念同宗的慷慨風骨,特立「東里家風」橫匾,作為老屋的名號。

這棟縣政府登記的三級古蹟是百年三合院建築,當年特聘唐山師傅建造,以少見的紅磚瓦與交趾陶,傳統的建築工法,

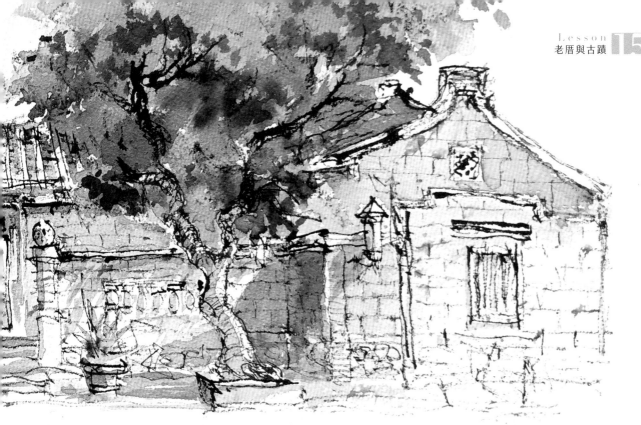

盡然古厝地何速寫於苗栗
苑裡東里家風 2016. 10/7

細緻扎實，富有文化藝術與早年純樸鄉土生活的
歷史風貌。由於林彥伶女士十多年前開始租屋修
繕，又活絡社區地方，帶動苑里鄉民的相互牽
成，曾經多次被當成電視台鄉土劇的拍攝點，因
而聲名大噪，眼前一批批來自各地的觀光客，有
的穿著古代衣衫到此拍照取景，有的品嚐當地鄉
親烹煮的特色料理，頓時一片熱鬧氣氛。

東里家風附近還有一間百年的蘭陵堂蕭家古厝。早年
因兄弟分家，封鎖門戶，導致三合院內長滿了比人高
的芒草，八十多歲的老阿嬤需要手腳並用才能爬出家
門，後經社區鄰里協助整理，也讓家人兄弟重回家的
懷抱，老厝歡笑重現。院內有圓形穀倉，農家的田園
風貌在此一覽無遺。

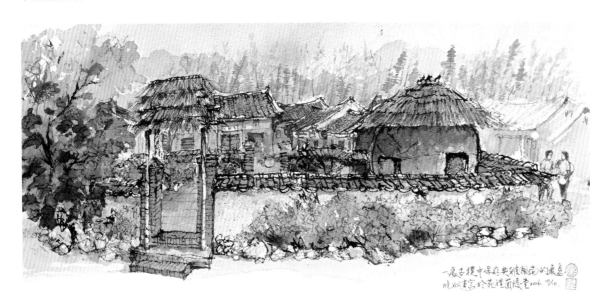

一座古樸中年典雅開窗的廳堂
外松壁寫於苑裡蘭陵堂 2016. 10/0

剝皮寮歷史街區

25° 2'12.65"N ／ 121° 30'7.79"E

取景技巧

當區域太過狹窄，不得不在現場局部取景時，仍應該要能表現所畫地方的特殊之處，例如紅磚拱柱、斜頂小屋店家；或者，巷子雖窄畫不寬，但可以表現出深遠的感覺。

位於台北市萬華區的剝皮寮是台北開發史中最早的地區，所謂「一府二鹿三艋舺」，艋舺就是現在的萬華，今日剝皮寮歷史街區不但是市政府公告的歷史建築，也是現存唯一清朝的街道。電影《艋舺》最主要的拍片場面就是在這條街道布置裝修出來的。從剝皮寮最早出現的史料文件推

估，應該早於 1763 年，也就是清乾隆年間，那時候這裡的閩南式建築已是店屋型態，算是相當有發展的重要街區。

與畫友或學生出外速寫經常來此，主因是多變化的視角，可由下而上或上而下取景，以及街屋內的藝文展覽與古早時代的民俗采風，豐富而盡興，還有沿途特色飲食更是回味無窮。

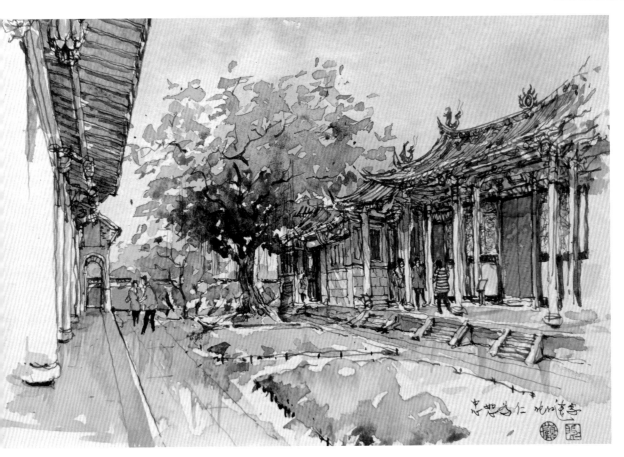

台北市孔廟

25° 4'22.60"N ／ 121° 30'59.77" E

構圖技巧

　　台北孔廟櫺星門與儀門之間，左右各有一棵老榕樹，中間的石磚地面也整理出兩塊草坪。為了掌握完整的老樹與較寬廣的視覺感受，我從櫺星門灰白石柱的頂角取景，不但可以看到三個面的角度，而且在屋簷下也有遮蔭能避雨。這樣的色調處理正好將深淺濃淡的綠樹草地，交集在左右兩邊的紅色門牆梁宇間，更能突顯視線的聚焦之處。此外，行走其間的人們與微雨的地面倒影，正好呼應大榕樹的氣勢（見上圖）。

　　小時候的教育對傳統孔孟思想十分重視，許多

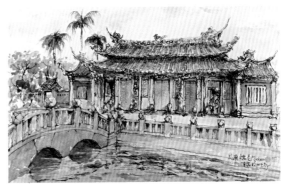

為人處世的觀念也多由此而得，因此當進入孔廟，內心虔敬的念想與進出一般寺廟大不相同，且又同樣身為一位教師，自然承繼有教無類、因材施教與盡心盡力傾囊相授的職責。孔廟現為台北市市定古蹟。二戰時期，日本人廢止傳統古禮祭典儀式，所幸台灣光復後恢復孔誕祭典。雖然大成殿的外貌與一般閩南式建築類似，也有龍柱香爐與雕梁畫棟，但現場寫生時氣氛卻大不相同，大概因為多了清幽與淡雅，讓人覺得恬靜。

新埔老屋

劉氏雙堂屋：24° 50'16.07"N ／ 121° 2'57.07"E
劉氏家廟：24° 49'37.40"N ／ 121° 4'30.40"E
潘家老宅：24° 49'37.93"N ／ 121° 4'34.55"E

取景技巧

　　以寬廣的畫紙，從左到右畫下雙堂屋一大片的屋舍，雖然複雜，但也很完整；相較於此作法，

　　為了記錄一條路上兩間相鄰，但有點距離的古蹟老厝，將兩間一左一右連接在一起，規畫出高低的地勢與前景人物的動作，讓畫面看似合理地連結起來。

　　創建於 1781 年 (清乾隆 46 年) 的劉家老宅，乃依原鄉廣東饒平住屋形式興建的四合院住屋，因分前、後兩堂，又稱「劉氏雙堂屋」。原為土埆牆茅草頂，1919 年整建為雙堂六橫屋，巧妙

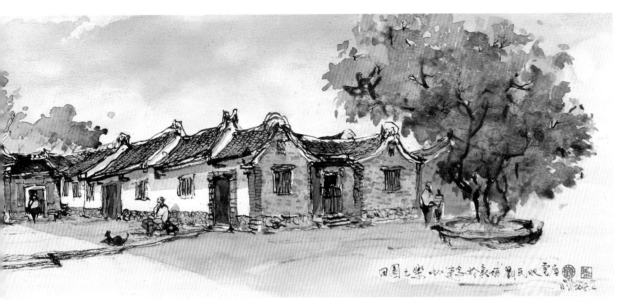

| 劉氏雙堂屋。

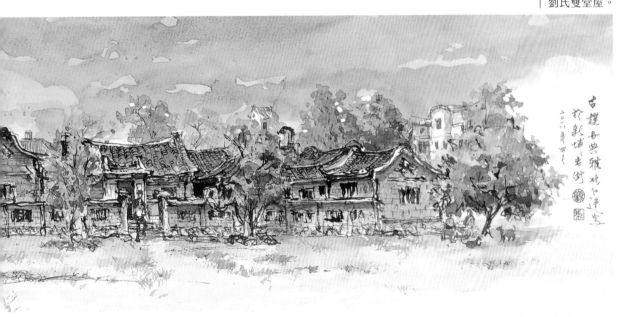

| 左為劉氏家廟，右為潘家老宅。

結合三合、四合院的大宅院，1984 年受指定為三級古蹟。燕尾屋脊可見功績卓著；正廳紅磚配白牆與圓窗流線輕巧圖騰，門柱匾額文字與彩繪，端莊中又富變化。

新埔開發得很早，因此古厝很多，劉氏家廟與潘家老宅是和平街上兩處保存得很好的老建築，目前都有人住。劉氏家廟建於 1867 年 (清同治 6 年)，為單進三橫一圍屋的建築，特別的是屋頂翹脊與馬背並存，廳堂華麗，細緻雕刻層次繁複更見精美；潘家老宅建於 1861 年 (清咸豐 11 年)，為一堂四橫的形式，地居螃蟹穴，宅院屋前有大小兩道圍牆，無論是山牆還是圍牆裝飾、不作翹脊的屋宇，樸實又有變化，極富特色，可惜未對外開放。

興賢書院

23° 57'29.99"N / 120° 34'29.27"E

構圖技巧

　　透過公園樹林的前景來記錄後方的主題，這有一個優點，那就是無論景色取得如何，想要停筆的時候，只需安排一棵樹的布局，讓前景擋住後方畫面的延伸，便可以合理地收尾結束。

　　位於彰化員林的興賢書院是座縣定古蹟，前身是建於 1807 年的文昌帝君廟，後經廣東秀才邱海在此設私塾，1881 年將之改建為興賢書院，日治時期書院部分土地被借用為員林公園，並成立興賢吟社，曾盛極一時，二戰爆發時活動停止，建築也遭破壞，後來又經九二一地震嚴重毀損，歷經多次重修整建，終於在 2006 年完成現今樣貌。最特別的地方有三處，一是興賢書院匾額的賢字，右上角的「又」書寫的是「忠」字，猜想是讀書盡忠報國的意思。二是正堂前的石刻御路，古樸又精美的龍形浮雕。三是一座莊重的敬聖亭 (惜字亭)，沒有華麗的龍鳳雕造，讓人感受到讀書人的單純與素雅。

　　回想以前大專聯考時，曾經有一個月的時間，每天躲進一間小廟廊下，認真 K 書的往事，有感在廟裡讀書，可以更快地感受到前人所說「心靜自然涼」的定與靜，我想成效比在供桌水果下置放准考證要更實際些。

蕭如松藝術園區

24° 44'23.52"N / 121° 5'17.18"E

構圖技巧

　　靈活的構圖往往是速寫畫的特殊技巧之一，透過布局的高低層次，影像的虛實變化，甚至色彩的輕重分布，主要表現的是速寫時的輕鬆與個性。主題人物與動作的安排往往是最先吸引目光、投入關注的部分。

　　竹東鎮上有一間古老的日式庭園建築，名叫蕭如松藝術園區，這兒原本就是蕭如松老師的故居，而園區除了展示老師生前的繪畫創作作品外，也不定期特邀知名藝術家作品入園展出，並結合社區舉辦藝術活動，為竹東的藝文界注入活力十足的新生命。園區中 5 棟老屋都整建得十分靜逸優雅，還有一棵老松樹，恰如蕭如松老師其名，蒼松繁茂，在炎炎夏日裡，帶來滿園區清涼的視覺感受。各個角落在呂館長及其帶領的夥伴們，發揮了許多獨特的創新影像空間，成功地塑造了藝術創意的無限發展。

　　曾帶速寫課堂的大學生們入內參觀寫生，獲邀辦了一次師生聯展；之後在教職退休前夕也有幸受邀，在園區展出速寫水彩個展作品，不僅受寵若驚，也無比興奮。

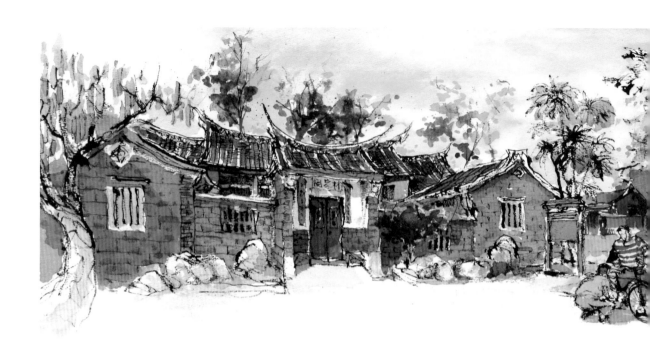

六家古厝群 (林家祠)

24° 48'40.49"N / 121° 1'25.36"E

憶兒時...紀涼寫於
竹北六家塘 2017年4月

情境技巧

透過影像中視線焦點的營造,可以為畫面添加故事與意義。樹蔭下修理落鏈自行車是很多人都曾經有過的經驗,以此喚醒觀畫人的記憶,讓畫面向外傳遞出畫者與觀者間互通的情感。

林家祠堂位於竹北六家庄,是新竹地區一處老聚落,建於 1882 年 (清光緒 8 年) 年,歷經 1911 年改建為現況格局,並改名為林家祠,主祀林姓列祖列宗、媽祖與義民爺,每年春秋兩季會舉辦祭典,在歷史意義與文化傳承上,都具客家族群敬祖睦宗的文化特色,2006 年獲新竹縣指定林家祠為縣定古蹟。這天來此取景寫生,恰巧見兩位少年因騎車落鏈,在空地整修,此般生活瑣事恰如庶民日常,將動作形態記錄畫中,更感真實親切。

德馨堂

25° 4'45.41"N / 121° 17'9.61"E

情境技巧

畫面裡所呈現的人物,若能展現出相互間連結的情感,對於局外人的觀者來説,會產生共鳴,有時這樣的連結,甚至傳達出更深刻的互動情感。畫面中一對男女面孔的方向,將視線焦點移動到左側朵朵櫻花上,透過畫面安排呈現出情感的表達,此外,透過人物的肢體動作、臉部方向,讓無形的視線連接畫面內外。

陳家德馨堂是一座保存得良好的傳統閩南市式民居,建於清末 1898 年。陳氏先人陳獻琛先生高中秀才,任職台灣總督府,故募資興建。燕尾翹脊的優雅造型結構,和紅瓦、泥塑、直櫺窗與紅磚、彩瓷,以及山門和牌匾上所寫的迎曦、挹爽、歌薰與拱辰,皆富有優美的文化意義與宗族情感傳承,呈現傳統藝術的內涵。陳家宗親村長堅持古蹟維護,保存陳氏宗親祭祀中心的價值,已獲桃園市政府定為三級古蹟。

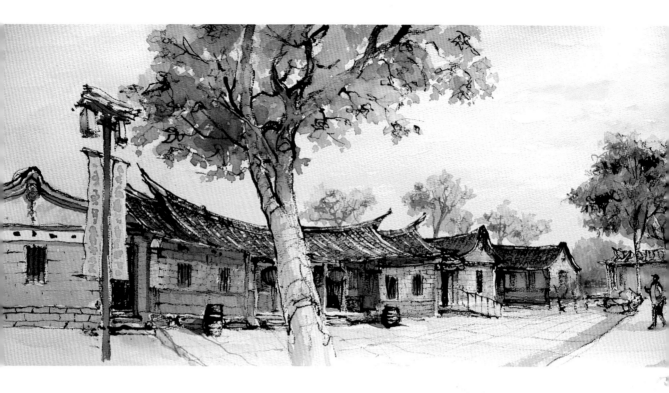

林安泰古厝

25° 4'18.30"N ／ 121° 31'49.29"E

構圖技巧

　　遠近之間的表現，除了地面景象如草地、石塊、人物與樹木的落點之外，上方的樹枝與嫩葉，也能拉出空間距離；此外，地面石板與地磚的線條，也表達出隱藏其間，大小、遠近透視的概念。

正是江南好風
景花○逢君於
林安泰古宅2010.9.明

　　第一次走進林安泰古厝我就十分驚訝，這處原址在台北市敦化南路與四維路的古老閩南大厝，怎能整座原貌不改，搬遷到濱江路上，遷建的工程顯然繁瑣浩大！林安泰古厝是台北市現存年代最久的古宅之一，有兩百多年歷史又位居風水吉地，卻在 1978 年敦化南路道路拓寬計畫裡，面臨拆除的命運，所幸當時專家學者們努力奔走，成立搬遷計畫，才得以被完整保存下來。拆遷時，將一磚一石、一梁一柱繪圖編號，於濱江公園依風水重塑地景，並依圖號位置重建而成，因此得以原貌重現。

　　每次都從右側環繞假山步道，登上邀月亭坐坐，再下來遊映月大池，可在醉茶居中欣賞雨前樓的池水映照，再沿雨前樓上下逛一逛，最後循步道由後側沿廊繞行一圈。無論是迴廊、池邊或草地都是寫生取景的絕佳地點。參觀屋內時，最好先從月眉池，由中軸線依前門方向進入，較能了解前人對古厝的規畫、安置廳房的規矩與概念，也可以看到精緻的三川與門廳的絕妙雕飾。

羅屋書院

24° 47'19.42"N / 121° 10'6.06"E

情境技巧

　　為了強化更有味道的台灣鄉土氣息，特別增畫了原本實景中並不存在的，樹蔭下對弈下棋的老人，坐在木板凳與矮桌的畫面，有人下棋，有人觀戰，這常常在不經意間就能瞧見的畫面，更增添了寫實情趣。

　　羅屋書院位於關西的豫章堂，是座一堂四橫的三合院建築，為羅祿富派下的書房，家族內的私塾，四周設有內外埕，圍牆和門樓，左右側的廊道中還有石雕、泥塑和交趾陶；早先地方上都稱呼這棟建築為「河背大樹下新屋」，而今「羅屋書院」是近來地方文史工作者所給的名稱。在書院的建築壁面與正簷廊下的屋宇細節中，可見其精緻與講究，牆面石窗的精美雕造，並附有不同材質與色澤的變化，簷下無論是員光、托木或斗拱，細緻的木雕即便在逐漸褪色的色調中，仍顯出早年工匠的高明技藝。

　　到此寫生時，發現門樓的座向為西南向東北，而正堂為坐南朝北，想是為了順門前溪流的走向，依風水而改變座向。聽到屋內傳來大姊姊正拉開嗓門教小朋友念書與唱歌的聲音，猜想是社區孩童學習或唱遊的活動，順勢在畫面中補繪幾位鄉村中常見老人在樹下玩象棋的場景，就像村子裡帶孫子來學習的阿公們，閒暇相聚，消磨時間，讓鄉村私塾更加貼近庶民生活的模樣。

淡水德安居古厝

25° 14'8.75"N ／ 121° 27'30.63"E

情境技巧

　　畫面安排上要融入情境，才能讓畫面傳遞更具感性。透過前景描寫的輔助，對應主題的老厝，呈現的是因為老人家辛勤與努力，帶來全家的居安溫飽；背景展現的則是因為有這一處溫暖的家，孩子們才能有一處團聚的重心（見左上圖）。

　　位於淡水屯山里，有一棟保存得非常完整的傳統閩南式民居老厝「德安居」，這座有百年歷史的三合院是陳家古厝，世代務農的陳氏先民們利用當地隨處可見與耕作翻土時掘起的石頭建造而成，建得十分平整。人字形石牆的砌建與安山岩門楣的搭配，讓建築造型呈現出穩重美觀的特色，屋脊與山牆與正門上德安居匾額裝飾著美麗的剪黏工藝，門前花園也整理得很漂亮。由於一家人都珍惜這些家族長輩所留下的重要文化資產，因此早期農家的斗笠簑衣、農作器具和爐灶廚具，甚至老眠床都被保存了下來。

　　大門前一塊菜圃中，老先生正在固定棚架與整理農作，以此為主題，以三合院作背景。

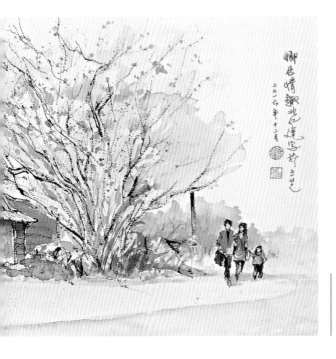

以長幅畫紙作畫，同樣是下石牆上紅磚的傳統三合院老屋，遠遠走來的年輕男女與孩童，猜想是小一輩的年輕夫婦帶著孩子返家，流露堅守老宅、傳承家族歷史的團結心。

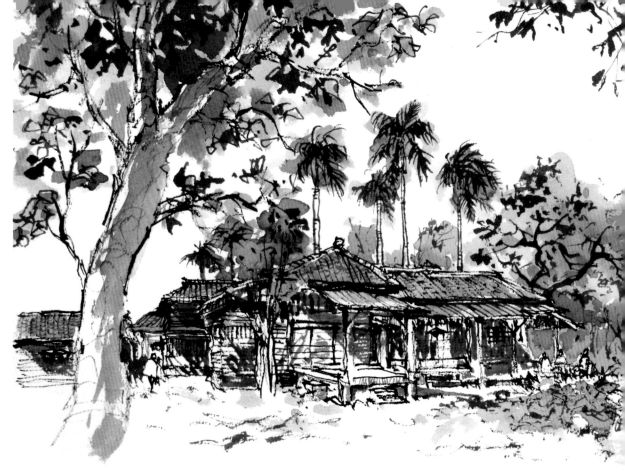

花蓮鐵道文化園區

23° 58'29.08"N ／ 121° 36'37.81"E

　　日式老屋的木柱白牆與木板隔窗，充滿了橫直格狀的線條，因此以速寫的線條表現，十分適當，然而，在幾何線條外，搭配彎曲自然的樹形，軟化了硬梆梆的直線，展現調和之美。

　　在 1908 年日治的年代，為了開發台灣東部花蓮到台東的交通，鐵道部在花蓮北部港區附近設立了花東線鐵路營運中心，舊稱鐵道部花蓮港出張所。1988 年花蓮車站遷移至新址後，此區漸漸沒落，房舍與設施也陸續被拆除。終於在 2002 年，文建會將此地與周圍的設施列為歷史建築，並進行整修，定名花蓮鐵道文化園區。

台糖高雄糖廠

22° 45'20.53"N ／ 120° 18'51.46"E

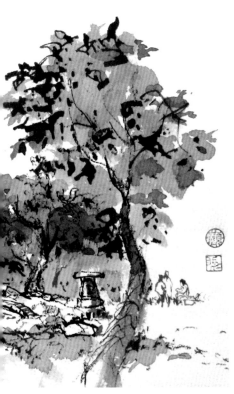

構圖技巧

　　畫面適度留白，不但可以突顯主題，還能表達出去蕪存菁的效果。實景中，不太具有可看性的景物不必出現，空出來的空間可以擺放文字記錄，傳達速寫的時間地點與當下心情。

　　台糖高雄廠為台灣第一座現代化製糖廠，原隸屬於台灣製糖株式會社，現為高雄市定第三級古蹟。1901 年 2 月動工興建，先後建造兩座工廠，持續運作直到 1999 年才停止製糖，後來台糖公司將此地規畫為糖業博物館、冰品休憩區與藝術創作區。走在許多保存得很好的歐式圓拱廊柱辦公廳舍、消防與觀賞用的水池，尋找一個喜歡的角度，畫下糖廠百年老倉庫和老廠長的日式宿舍，隨後啜飲美味冰品，立刻回憶起那個追逐糖廠小火車，抽甘蔗躲田裡吃得津津有味的學生年代。

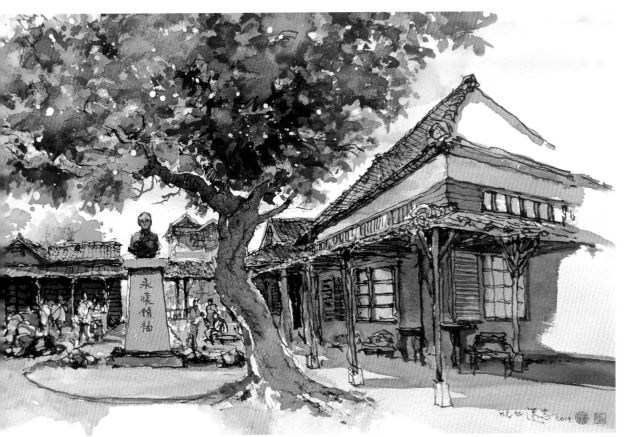

台灣博物館南門園區

25° 1'59.51"N / 121° 30'57.45" E

構圖技巧

用全景畫面表達完整的外觀時,可從寫實中傳述作畫的地點並介紹建築物,相較於局部特寫的場景與風格來說,就要更注意現場的色調與整體畫作所表達的氛圍(見上圖)。

台灣博物館南門園區建於 1899 年,舊址曾經是日治時期的「臺灣總督府專賣局臺北南門工場」,東亞規模最大的樟腦及鴉片加工廠。目前開放參觀的有幾棟以老倉庫改建的樟腦、鴉片製造的展覽空間與後花園水池。從入口處可以看到一棟小白宮與紅樓,在屋後大樹的掩蔭下更顯特色。我尤愛取景園區內的三棵老樹,如果天氣太熱,還會躲進一旁餐廳裡面,透過桌邊大片的透明玻璃隔牆,觀察園中老樹與人們,眼前是自然景象與人文風情,心中交織著百年來,此處曾經過往歷史與現今生態巡禮的一番思緒。

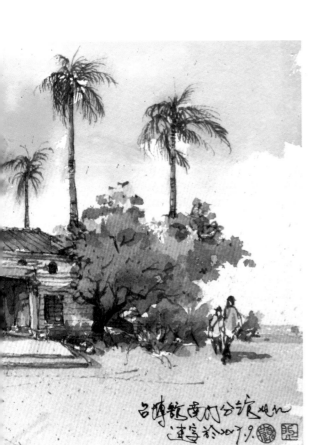

市長官邸餐廳

25° 2'25.10"N ╱ 121° 31'27.95"E

取景技巧

　　有時，住宅大門與廊柱的樣式大同小異，見不到特色，但是屋子正面代表建築的主題，又一定得畫，因此，如果利用側面的圓窗變化造型，讓畫面出現獨有的特色樣式，在濃烈的樹蔭襯托下，感覺這棟老建築物更有味道了。

　　建於 1940 年的台北市長官邸，現在的名稱為「市長官邸藝文沙龍」，是畫家朋友們經常會相約造訪與取景的地方。和洋混合的日式住宅，原為日治時期台北州知事的官舍，是目前保存得相當完整的日本時代的官邸，也是許多任台北市長曾經居住的家。

| 台北中山堂。

| 北門。

台北市中山堂

25° 2'34.15"N ／ 121° 30'38.52"E

　　中山堂於 1936 年落成，建築的線條風格簡單明朗，外觀融合現代主義造型，而穹窿形狀的天花板、幾何圖案與廊柱又有回教風格。這裡是一個具有歷史意義的地方，1945 年日本投降，同年 12 月 25 日在這裡舉行了盛大的受降典禮，正式命名為中山堂，每回來此速寫，總會想起這地珍貴的歷史點滴，這一帶也曾經是台北市繁榮的商區，稍加留意就會發現許多古洋樓，例如衡陽路上就有好多老布莊古洋樓。

北門（承恩門）

25° 2'51.07"N ／ 121° 30'40.84"E

　　承恩門落成於 1884 年 (清光緒十年)，是台北城的正門，又稱北門，兩側原有圍牆，城門口向著大稻埕方向的北方，意為「承接天恩」，清代官員派駐台北都從承恩門進入。日治時期拆除了城牆，只留城樓，兩側向上曲線彎升如燕尾屋宇，為單簷重脊歇山式華南樣貌屋頂，樓牆以厚石砌成，樓內四周有迴廊如回字形。上方外牆有二方形、一圓形的對外監視窗，也是北門城樓的一大特徵。

五溝水劉氏宗祠

22° 35'29.41"N ／ 120° 35'43.74"E

　　屏東五溝水的劉氏宗祠位於萬巒鄉五溝村入口處，是客家族群在台灣極完整又精緻的建築，初建於清代同治三年 (1864 年)，其間多次整建，1921 年擴建堂前院子的花園涼亭，成為現今的樣貌。整體造型簡單優美、比例勻稱，屋宇雕梁畫棟，裝飾美麗而繁複，非常典雅漂亮。

　　正堂面東，前方開闊，後方有樹叢環抱，還有一彎河水就在堂前，遠望即是大武山。二堂四橫式的三合院廳堂，格局工整，入口門樓有寬大流線上仰的燕尾，以簡捷的山牆馬背向外。

屏東萬巒 五溝水 劉家宗祠 2017.3.23
典雅造型 精緻優美 水彩速寫

07

水彩風景速寫繪畫課：
顧兆仁旅繪台灣技法教學

作　　者　顧兆仁 (顧把拔)

總 編 輯　張芳玲
編輯主任　張焙宜
企劃編輯　鄧鈺澐
主責編輯　鄧鈺澐
封面設計　許志忠
美術設計　許志忠
行銷企劃　鄧鈺澐

太雅出版社
TEL：(02)2368-7911　FAX：(02)2368-1531
E-mail：taiya@morningstar.com.tw
郵政信箱：台北市郵政53-1291號信箱
太雅網址：http://taiya.morningstar.com.tw
購書網址：http://www.morningstar.com.tw
讀者專線：(02)2367-2044、(02)2367-2047

出 版 者　太雅出版有限公司
　　　　　106台北市大安區辛亥路1段30號9樓
　　　　　行政院新聞局版台業字第五○○四號

總 經 銷　知己圖書股份有限公司
　　　　　106台北市辛亥路一段30號9樓
　　　　　TEL：(02)2367-2044 / 2367-2047　FAX：(02)2363-5741
　　　　　網路書店 http://www.morningstar.com.tw
　　　　　郵政劃撥　15060393(知己圖書股份有限公司)

法律顧問　陳思成律師

印　　刷　上好印刷股份有限公司　TEL：(04)2315-0280
裝　　訂　大和精緻製訂股份有限公司　TEL：(04)2311-0221

初　　版　西元2021年05月01日
定　　價　540元

(本書如有破損或缺頁，退換書請寄至：台中市西屯區工業30路1號　太雅出版倉儲部收)

ISBN　978-986-336-412-2
Published by TAIYA Publishing Co.,Ltd.
Printed in Taiwan

國家圖書館出版品預行編目(CIP)資料

水彩風景速寫繪畫課：顧兆仁旅繪台灣技
法教學／顧兆仁 作．——初版，——臺北
市：太雅，2021．05
面；　公分．——（Taiwan creations；7）
ISBN　978-986-336-412-2（平裝）

1.水彩畫 2.風景畫 3.繪畫技法

948.4　　　　　　　　　　110003808

填線上回函，送"好禮"

感謝你購買太雅旅遊書籍！填寫線上讀者回函，
好康多多，並可收到太雅電子報、新書及講座資訊。

每單數月抽10位，送珍藏版
「祝福徽章」

方法：掃QR Code，填寫線上讀者回函，
就有機會獲得珍藏版祝福徽章一份。

填修訂情報，就送精選
「好書一本」

方法：填寫線上讀者回函，及填寫「使用心得」欄，
就送太雅精選好書一本(書單詳見回函網站)。

同時享有「好康1」的抽獎機會

水彩風景速寫繪畫課：
顧兆仁旅繪台灣技法教學

https://reurl.cc/OXragA

* 「好康1」及「好康2」的獲獎名單，我們會
 於每單數月的10日公布於太雅部落格與太雅
 愛看書粉絲團。
* 活動內容請依回函網站為準。太雅出版社保
 留活動修改、變更、終止之權利。

太雅部落格 http://taiya.morningstar.com.tw

有行動力的旅行，從太雅出版社開始